Beautiful Experience

tone 07　緩慢。等待。美麗邊境

文字／攝影：杜政偉
美術編輯：謝富智
責任編輯：李惠貞
法律顧問：全理法律事務所董安丹律師
出版者：大塊文化出版股份有限公司
台北市105南京東路四段25號11樓
www.locuspublishing.com

讀者服務專線：0800-006689
TEL：(02) 87123898　FAX：(02) 87123897
郵撥帳號：18955675
戶名：大塊文化出版股份有限公司

總經銷：大和書報圖書股份有限公司
地址：台北縣五股工業區五工五路2號
TEL：(02) 8990-2588 (代表號)
FAX：(02) 2290-1658
製版：瑞豐實業股份有限公司
初版一刷：2006年5月

定價：新台幣380元
Printed in Taiwan

LOCUS

LOCUS

LOCUS

LOCUS

緩慢。等待。
美麗邊境

單 眼 相 機 × 六 段 旅 程

文字‧攝影 杜政偉

Contents

目錄

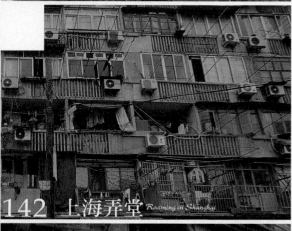

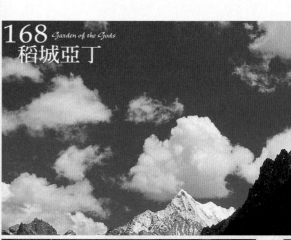

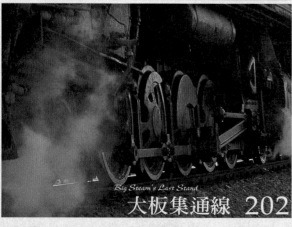

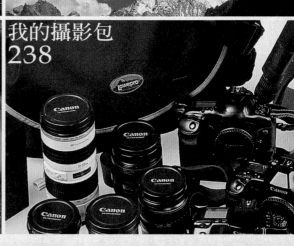

Photography is a way of telling what you feel about what you see.

——Ansel Adams

蒙古國
Land of Blue Sky

關　鍵　字
新相機 反光 延伸 照相

前往蒙古，是出於一次意外。因為台胞證遺失，必須從中國出境一次，於是我選擇了離北京較近的蒙古國。結果沒想到跑了四趟蒙古大使館才搞定了簽證。有一度我還以為我是在使館區上班，每天準時九點報到，只為了一張小小的簽證，一張前往藍天國度的通行證。

回想旅程中，我拿著單眼相機，在一旁看著拍照的人們，或圍觀，或被拍，搭配上背後藍藍的天和一望無際的草原，以及散落在大地上的幾個白色蒙古包……遊牧人的心情究竟是怎樣？終日與真正的天地為伍，生性樂觀不以遊牧為苦，我們的到訪究竟帶給他們什麼意義呢？

此刻，我泡著在烏蘭巴托超市買回來的紅茶葉，加著白糖，調出在蒙古熟悉的甜度，靜靜回想著那天的藍天與笑容。

□本文獻給我的好友──許懷群，感謝他帶來旅程中星空下美好的回憶。

一張前往 藍天國度 的通行證

2002年的夏天，我來到北京，成為別人眼中的台胞。在此之前，我從來沒有想過有一天會離開台灣工作。

從前秋海棠狀的中國國土，現在變成了不得不接受的公雞造型。公雞聽起來雖不如秋海棠那樣地富有詩意，但那塊消失的土地，卻讓人更加想去一探究竟。尤其那裡是戈壁沙漠的源頭，在島國長大的我，很想去體驗一下搭火車出國境的感覺；想像火車將會通過一個實體的「國門」，原本虛幻的國界立刻被定義得一清二楚，如同進了別人家大門便不能胡作非為。而國境之間的互相攻防也體現在鐵路建設上，因此我們必須多花兩個多小時在邊境的小鎮等待列車更換車輪，因為兩國的軌距不一樣！為的只是不讓對方的火車有長驅直入的機會。在島國怎會有這種體驗呢。

光圈f/3.5 快門1/5 評價測光
夜行列車上。

　　蒙古的旅程起源於先前跟北京的朋友去了趟內蒙古的集通線 ❶ 拍攝蒸汽火車，在返回北京的火車上，因為朋友好奇，我秀了一下台胞證給他們看看台灣人是怎樣進出中國大陸的。兩天後，當我跟老闆要去山西太原出差時，才發現找不到我在中國唯一的身份證明，回想起來，唯一的可能就是落在火車上了。去了趟北京簽證中心，才得知原來只有在香港或是澳門才能補辦台胞證，北京的簽證中心只能辦理加簽，於是拿到了一張只能離開中國的臨時證件。由於中國十一 ❷ 長達七天的大假即將來臨，為了不耽擱工作，我勢必要在那時出境一趟重新辦一本台胞證。但是，要我白白浪費七天的黃金假期去香港，實在心有不甘。於是我攤開五萬分之一比例的中國地圖，好好琢磨如何將辦證、出境中國及好好利用十一的假期，尋求一個三合一的解決方案。

　　最後我選擇了離北京最近而且可以省錢到達的國家——蒙古國。第一，它很近；第二，搭火車就可以到達，而且是世界知名的西伯利亞鐵路，將會穿越戈壁沙漠。第三是因為北京集合了各國的領事館，辦理簽證很方便。至於蒙古國不能辦理台胞證的問題，我決定由台灣的旅行社先幫我代辦好，然後寄到北京我的手中；我拿臨時證件出境，再拿新證件進入中國，同時完成蒙古國的旅行！很複雜對不對？但是很完美！

❶ 集通線是連接內蒙古集寧及通遼的鐵路線，主要以貨運為主，是全世界唯一一條全線路都是以蒸氣機車牽引運行的路線。（這段旅程請參閱本書最後一章。）
❷ 十月一日（中國國慶）到十月七日是中國大陸的三大假期之一，共有七天假期。另外還有五月一日勞動節以及農曆春節都是七天假期。

我似乎聞到了莫斯科的 味 道

進了北京火車站，國際聯運的列車已經在第一月台等候。車體是熟悉的墨綠色，是中國境內車廂很普通的用色，近年來新車廂都已經漸漸不用這種保守的社會主義風格色彩。不過這種墨綠色令人感覺很沈穩很有信賴感。想像著列車即將從北京一路經由蒙古烏蘭巴托直奔莫斯科，讓人忍不住摸一下這越過戈壁橫過亞洲的列車廂，似乎也聞到了莫斯科的味道。

我們將在中途的蒙古國首都烏蘭巴托下車。

上了車廂之後，我慘叫一聲。相機的設定竟出現問題，之前所有拍攝的照片全部曝光過度+2/3。我趕緊調整回來，雖然列車還沒有開動，還有機會下車補拍剛剛遺失的鏡頭，但是早晨七點半的陽光已經消失，那時光線正好透過車廂頂跟月台簷口的縫隙灑在蒙古乘務員身上。現在只有在車上搥心肝。

原來問題出在佳能機身後背的快速轉盤，只要用手指撥一下轉盤便可以調整曝光補償的數值，同時這個快速轉盤配合對焦選擇鈕可以選擇對焦點。可能是初次使用新機的關係，沒有注意到會有這樣的問題，在拍攝過程中，手指「不小心」撥到快速轉盤。這才意識到，原來相機的說明書沒有騙人：不要在重要場合使用不熟悉的相機。

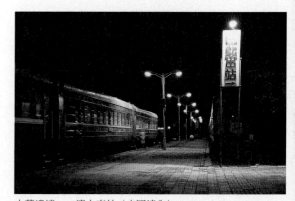

中蒙邊境。二連火車站（中國境內）。光圈f/8 快門2" 評價測光

深夜兩點，列車從中國二連出了邊界，便往蒙古開去，我們也進入夢鄉。一早便被陽光給喚醒，一望無際的戈壁已經在眼前，除了鐵路沿線的電線桿外，已看不見任何人造物了。光圈f/7.1 快門1/30 評價測光 開啟IS功能

從二連到烏蘭巴托的路途上，列車只停靠一個站，一個叫Choir的小鎮。列車在這裡停靠
的比較久，大家得以下車走走，採買東西，圖幣（蒙古貨幣）也開始派上用場。這是火
車站的南端，除了貨車，會停靠的客車大概就是每週固定幾班的國際列車了。
光圈f/5.6 快門1/250 評價測光

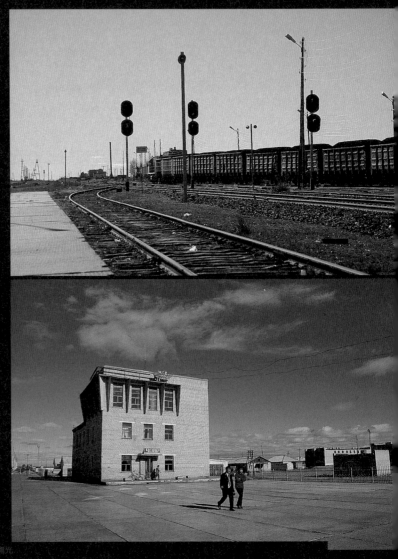

光圈f/7.1 快門1/320 評價測光

一路上天氣都不錯，艷陽高照，但是氣溫很低。Choir站給人的感覺很清爽、很乾淨，沒有什麼髒
亂的地方，整體的印象很好。
這是Choir站的鐵道調度室。隔著簡單的欄桿便是小鎮了。廣闊的大地裡，我想，這棟建築物大概
是這個小鎮上最高的建築物了吧。

線
條
。
餐
車
上
每
一
條
高
反
差
的
線
段
將
兩
台
車
廂
相
連
了
起
來
。

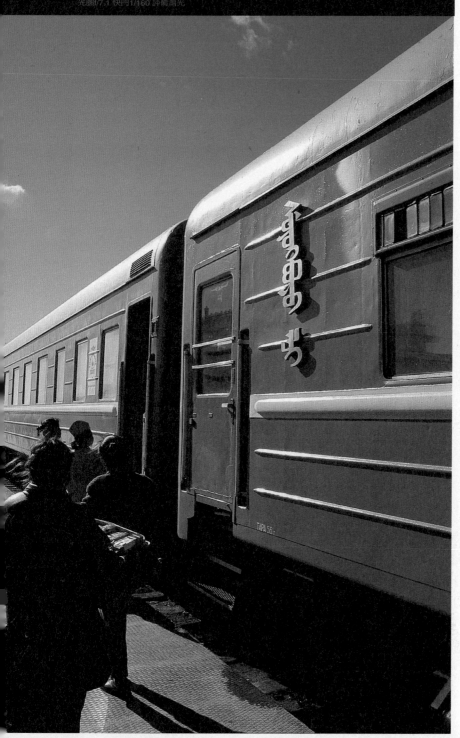

車外的當地居民拿著簡單的食品，等著下車休息的旅客。車廂上寫著蒙文，我猜想是餐車的意思。一般來說，在中國境內就是掛著中國的餐車，出了境到了蒙古，便換上了蒙古的餐車；於是一趟旅程下來，能在列車上嘗到沿途各國的特色菜。

光圈f/7.1 快門1/160 評衡測光

　　十幾分鐘的停靠時間過去之後，列車就要開始最後一段旅程，小販們也在作最後的兜售。他們給我的感覺很樸實，就是拿著東西，在列車外走來走去看有沒有人要購買，不會漫天喊價，也不會死纏爛打。我們曬夠了太陽，也準備繼續北上。

　　喜歡簡單的構圖，喜歡遠近的模糊地帶。我探出頭來，看著遠方的雲，想著大地跟這小片聚落的關係。當然還有人。世界的反差實在太大了。

光圈f/3.5 快門1/640 評價測光

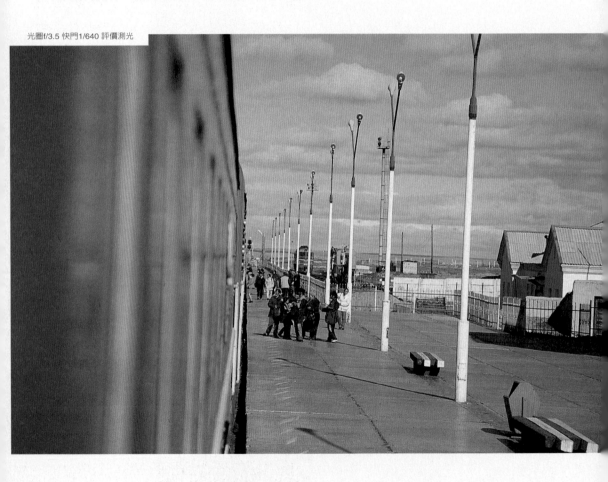

我探出頭來，看著遠方的雲，
想 著 大 地 跟這小片聚落的關係。

有些人的生活 你真是無法體會。

我們在列車上認識了一個芬蘭人，在香港從事媒體工作，同時還在烏蘭巴托學習蒙文修碩士學位。她住在烏蘭巴托已經五年多了。她告訴我們，等我們看到山坡跟樹木時，烏蘭巴托就快到了。她說的沒錯，就在到達烏蘭巴托前，列車開始沿著山坡緩緩地繞上去；基本上是繞著山緩行，所以有許多坡度跟大轉彎，和之前平原上筆直的鐵道完全不同。等火車繞到山頂，就可以看到剛剛才行駛過的鐵路。天氣也在這個時候轉陰，意外地（對我們來說），外面開始颳起小雪，細細的雪粒被風刮著漫天飛舞。就這樣天氣一下轉陰一下下雪，我們到了烏蘭巴托。下了車，邊出太陽邊下著小雪，真是奇幻的經驗。這也是我今年遇到的第一場雪。在異國，即使是小小的氣候變化都覺得是老天賜予的禮物。

一路上，我老往著車窗外看，總是期待能看到什麼。偶爾晃過一兩隻羊或是一棟屋，心中都會想著房子主人的生活方式，是什麼理由讓他住在那裡？他怎麼進出這無盡的平原？路在哪兒？有些人的生活你真是無法體會。

快門

按快門之前，不論時機多麼緊迫，都應該有畫面搶先你的手指浮現在腦海中。如果沒有，真的要好好想一下你為何要按下快門。

光圈f/8 快門1/45 評價測光 開啟IS功能

旅行中的 人 事 物 經常讓人有許多的想像。

光圈f/4.5 快門1/30 評價測光 開啟IS功能

列車上，一個蒙古小孩調皮地在列車上跑來跑去，顯然他的母親很難制服得了他。小男孩偶爾也跑到我們的包廂探頭，我便拿起相機從包廂伸出頭來守株待兔，等著這個頑皮鬼偷窺我們。

這是一個令人驚豔的地方。一個精雕細琢的用餐空間。我們一看見車廂的內部裝潢，便決定要在這裡用餐，那怕是喝杯飲料也好。真是為這樣一個精緻的空間而感動。坐在這裡看著窗外的風光，可說是完美的享受。而這一切也讓我們對於後來幾天的蒙古之旅更是充滿了期待。

光圈f/3.5 快門1/15 評價測光 開啟IS功能

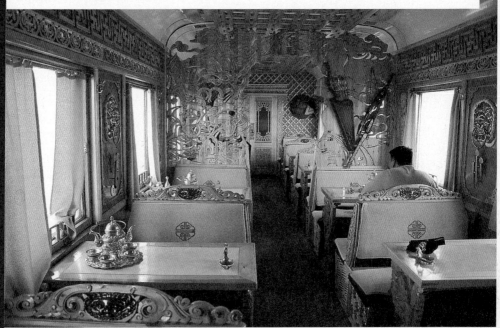

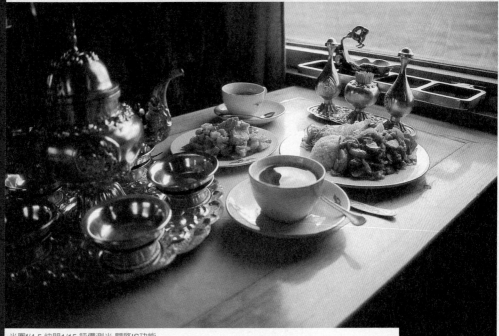

光圈f/4.5 快門1/15 評價測光 開啟IS功能

除了餐車的內裝講究，就連餐桌上的餐具也不含糊。每一張餐桌上擺放的都是銀製的茶壺組，連胡椒罐和牙籤罐也精緻得讓人以為自己是貴族咧。我們點了一份沙拉跟羊肉飯，價格沒有想像中昂貴。喝口熱紅茶，真值得。

光圈f/4 快門1/60 評價測光

烏蘭巴托街頭。相較於剛到烏蘭巴托時的小雪紛飛，有陽光的黃昏特別難得，天氣跟陌生環境一樣詭譎。

在烏蘭巴托住一晚之後，一早受我們委託的嚮導、司機和一部吉普車，就在我們住宿的樓下等候。離開了烏蘭巴托，我有點不知所措，一路放眼望去，都有叫司機停車下車拍照的衝動，但又怕這樣一路走走停停會耽誤行程，因為第一天我們就要開五個小時的車才會到達目的地——Ugi Lake。

即使是一趟長達六、七小時的汽車旅途，偶而會Off Road，但在時間比較不充裕的狀況下，握著相機放在大腿上會是比較好的，因為在陌生的路途中，你不知道下一個轉彎會出現什麼樣的光線或是美景。當然，想睡覺時，請收好你的相機，以免被震掉了。

這裡沒有人會驅趕動物，彷彿時間跟路一樣長。

光圈f/3.5 快門1/60 評價測光 開啟IS功能
一路上，除了我們自己偶而停車外，能讓我們停下車來的，就是一些過馬路的動物。有馬、牛、駱駝跟羊，總是有組織地排隊過馬路。
長途旅行時，搭飛機要選擇靠窗的位置，坐車時也要選擇能夠一覽前景的位置，這樣才不會遺漏任何畫面。即使只是雲朵快速飄過或是什麼都沒有的草原，也能讓人感受到旅行流動的樂趣。

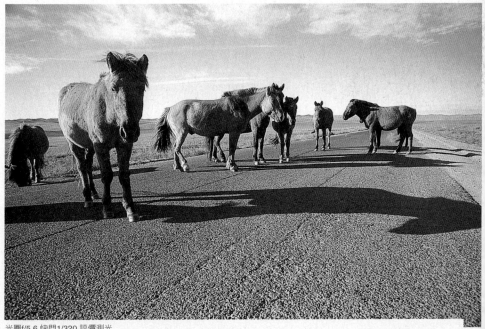

光圈f/5.6 快門1/320 評價測光
連蒙古馬的髮絲都透露著一些滄桑感。
不知是我讓牠們不敢移動還是怎樣，我們在這裡等馬兒離開花了不少時間。這裡沒有人會驅趕動物，彷彿時間跟路一樣長。

沿途遇到一個小鎮，一個沿著道路而
聚集的小鎮。爲了買一些補給品，我
們在這裡的一家小店停留並且吃早
餐。當然我們也排了水。導遊說，我
們也別跑太遠，因爲不管跑得再遠，
大家還是看得見。

小店進去之後，門的左邊是一家雜貨
店，右邊則是一間小餐廳，後面便是
廚房。蒙古的近代文化受俄羅斯的影
響很大，比如說飲食還有建築方面，
在市區見到的小區住宅幾乎都是俄國
人建造，很有北國風情。

光圈f/3.5 快門1/500 評價測光

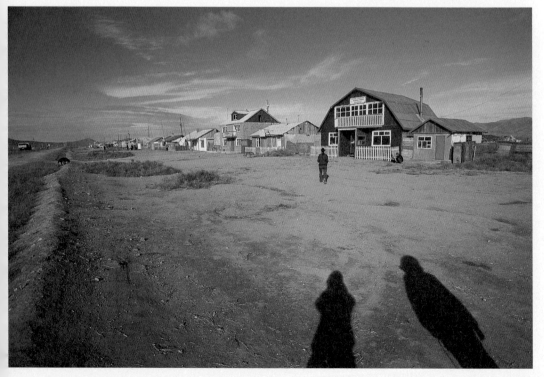

雖然一路上的景色很單純，就是一片片小山丘跟一望無際的平原，但是登高一看，道路硬生生地將平原劃開，其
實也是高低起伏的。 光圈f/8 快門1/100 評價測光

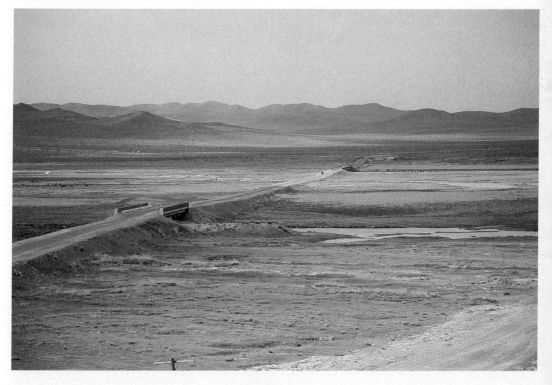

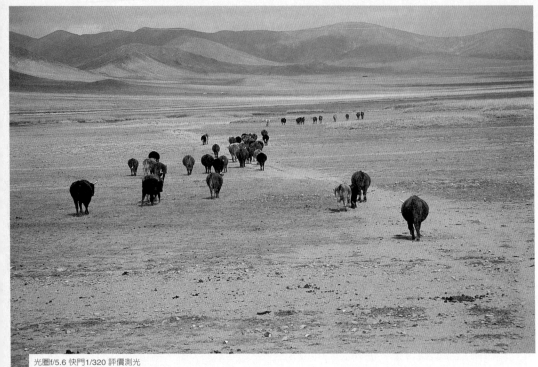

光圈f/5.6 快門1/320 評價測光

有一次，一群牛魚貫地過完馬路，我們還在路邊看了一會兒。牛群們有組織地走著，走向牠們認為的目的地。
大自然的和諧與奇妙的關係，搭配壯闊的高原，令人感動。

氣候的變化無常也是在蒙古旅程中常發生的事。我們的車子開到途中，突然前方空中出現一陣白茫茫的景象，當
時還不知道是怎麼回事，直到車子開進其中，才發現原來是下雪了。不過，這陣雪也隨著我們的穿越而消失。

光圈f/7.1 快門1/45 評價測光 開啟IS功能

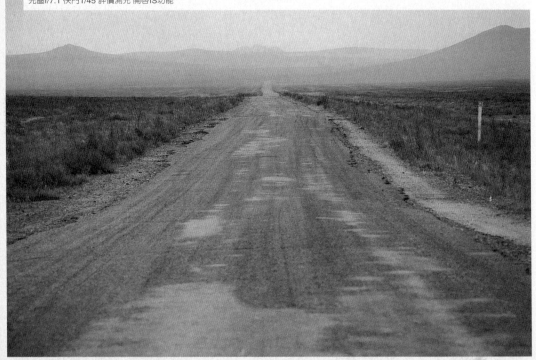

光圈f/3.5 快門1/125 評價測光

中午我們到了一片據說是戈壁沙漠最北邊的一塊小沙漠。一路從烏蘭巴托開來，根本沒看到一棵樹，卻在沙漠邊緣找到了一片林子。不過樹葉早已發黃，更顯得沙漠的蕭瑟了。

光圈f/7.1 快門1/400 評價測光

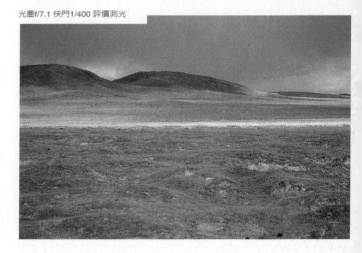

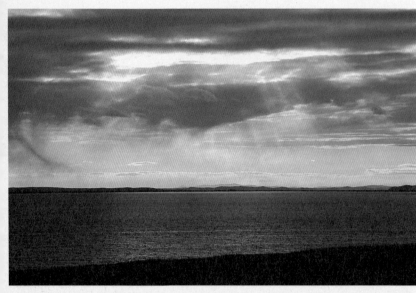

光圈f/10 快門1/8 中央重點平均測光

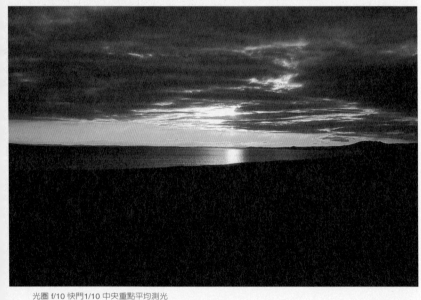

光圈 f/10 快門1/10 中央重點平均測光

到了Ugii Lake，整頓好行李，也已經是一天的終點。雖然Ugii Lake在蒙古不算是屬一屬二的大湖，但是卻位於蒙古國的地理中心。

望著夕陽漸漸接近水面，我們的呼吸也緩慢了起來，靜靜等候光線的變化。從夕陽出現到完全日落，時間可以長達一到兩個小時，很難掌握拍攝的時間點。一般來說，太陽剛落下後，千萬不要立刻收起三腳架，因為最精彩的光影變化總是在日落之後。

最精彩的 光影變化 總是在日落之後。

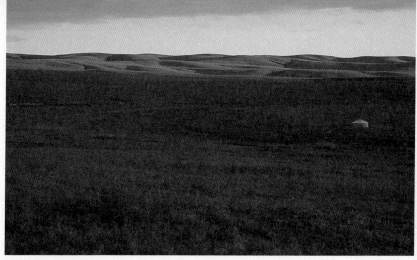

光圈f/8 快門1/60 評價測光

到了Ugii Lake，第一個目的地。此時也已經近黃昏了。我從高處往湖的周邊望去，零星的兩三個蒙古包依著湖搭建，顯得孤寂啊。

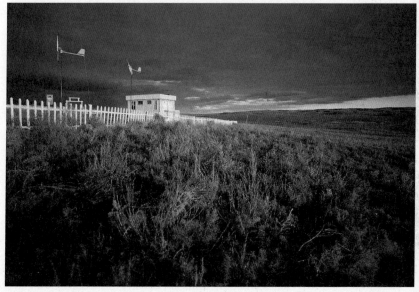

光圈f/5.6 快門1/50 評價測光

高緯度的蒙古，秋冬的太陽總是斜掛在天邊，回頭往我們的營地望去，金黃色的光線正好蓋上無際的草原，加上初秋逐漸轉黃的草甸，視覺上的效果更是絢爛。白色小屋是蒙古包營地的廁所，而風車則是風力蓄電用。旅遊區的開發文明程度超過我的預期。

延伸

透過誇張的透視，無限的延伸，這就是廣角的魅力。不過有時候廣角也會讓人難以控制，尤其是周邊的環境很複雜時，有時會不小心納入不想要的雜物。透過慢速的快門，表現出風車的動感，彷彿時間也存在這靜止的畫面中。

一般的蒙古包沒有圍籬，而我們的蒙古包被白色的圍籬保護著。雖然不是正規的作法，
但多了一份度假的感覺。光圈 f/3.5 快門1/30 點測光 開啟IS功能

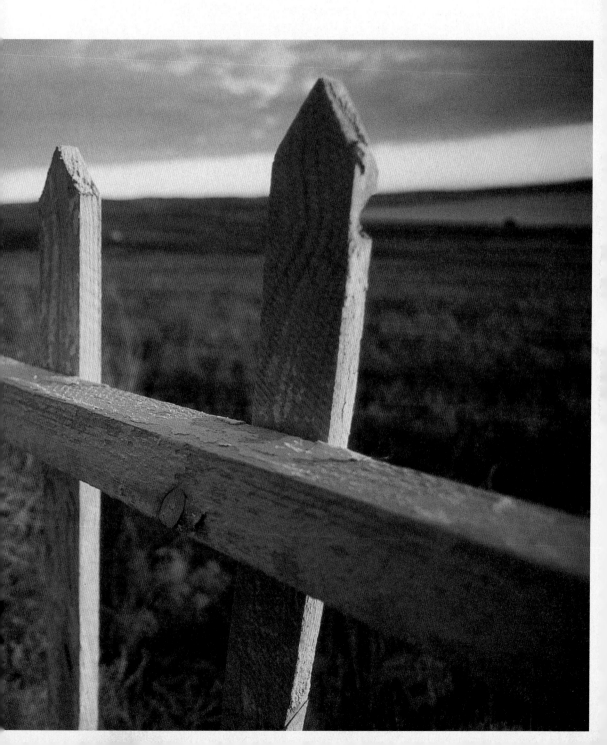

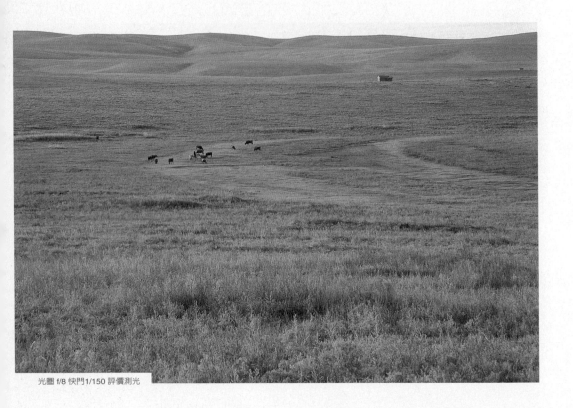

光圈 f/8 快門1/150 評價測光

在Ugii Lake住了一夜，第二天又去
湖上划船，算是找點樂子做。用完中餐
後，導遊盡職地安排我們從營地騎馬去
最近的遊牧人家蒙古包參觀。原本以爲
應該只有十幾分鐘象徵性的路程，沒想
到卻騎了一個多小時……短小的蒙古馬
讓我的腿有點難受，因爲馬鞍並沒有安
置得很恰當，調得太短，眞的騎到腳快
抽筋。

從參與者轉變爲 旁 觀 者
有時也是一種樂趣，不過是種孤獨的樂趣。

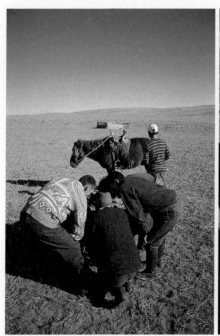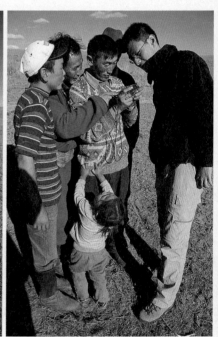

光圈 f/4 快門1/250 評價測光　　　　　　　　　　　　　　光圈 f/4 快門1/200 評價測光

照相

我們在拜訪完之後，提議大家拍個合照，氣氛才開始熱絡起來。之前的氣氛其實很僵，因爲突然去參觀素不相識的人家是很尷尬的。我們也只能按照老規矩，依慣例進去禮貌性地接受他們給我們的馬奶酒，然後離開時給他們的小朋友一把糖果。很奇怪的步驟，我想語言不通是主因吧，透過翻譯也搔不到癢處。直到我們拿出相機，才改變了一切。

　　旅遊攝影總是有一些矛盾點，你想融入當時的情境，卻又肩負著記錄的使命（不然爲何背這麼多裝備出來……）。從參與者轉變爲旁觀者，有時也是一種樂趣，不過是種孤獨的樂趣。但或許你會得到更多。

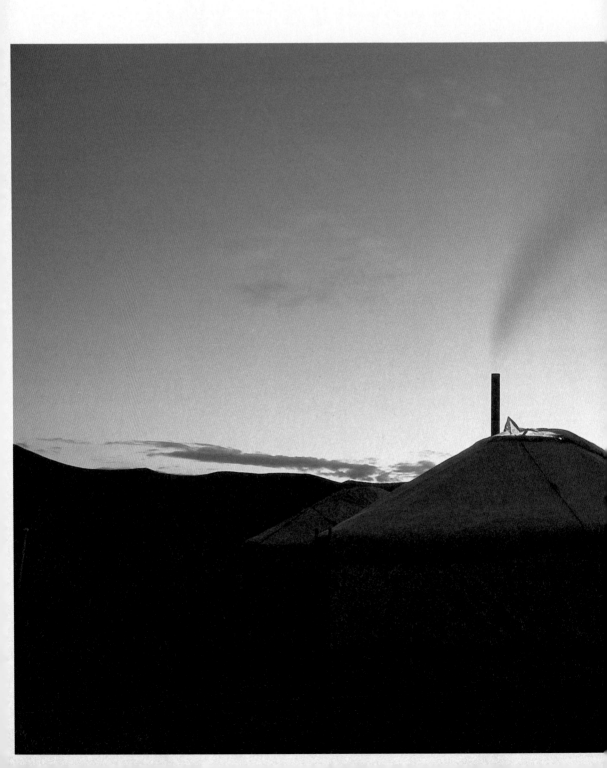

光圈 f/5.6 快門2" 多點點測光

離開Ugii Lake 之後，我們前往下一個目的地——Kharokhum，蒙古國最早的首都遺址。我們到了Kharokhum時已經下午五點多了，比預計的行程晚，古城早已關閉不讓參觀了。於是我們先到住宿的蒙古包。一樣的，也是一個規劃過的蒙古包住宿區，雖然少了點當背包客那種尋找住宿點的不確定性跟刺激感，但是幾天的行程下來，能隨時有舒適的休息住所，實在是一件享受的事。夜幕低垂，氣溫也降的更低了。我跑出蒙古包，看著這沈靜的景色，覺得自己很幸福。

走出蒙古包，回首看著蒙古包的剪影及遠方山形，帳棚上方透出的幽幽的暖色光影及漫漫炊煙，在即將到臨的寒冷秋夜中，暖暖的景色是我想要捕捉的。

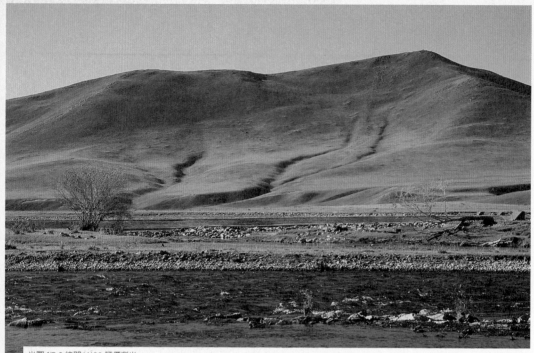

光圈 f/5.6 快門1/400 評價測光

一個無處可躲藏的世界。這雖然不是很美的景色，但是看了卻非常舒服。不知蒙古人的想法如何。

營地被三面的小山包圍著，還有一條小河流過。河流在我們的旅途中很少見，能夠這麼近距離地親近河水算是難得的事。趁著等候吃早餐的時間，我走到了河邊，看看石頭，看看蒙古的「山區」。

早上用了早餐，我們驅車前往Kharokhum古城。在車上我一直惦記著昨晚經過的小村落，村落跟我印象中的蒙古風情完全不一樣，他們不是遊牧的。

所以，當我們再度經過時，我們要求司機暫停一下，讓我們下車走走看看。我們車行走的路是柏油路，跟村落裡的碎石路有很大的差別，就連地勢也高高在上，有著五六公尺的落差。從路上望去，每一間都是木造房，雖然建築造型迥異，甚至有點亂，很隨機的安排，但卻能感受到其中的井然有序。此外，有的院子裡還是立著一個個白色的蒙古包，就好像戒不掉的煙一樣，雖然不抽，也要放在身上才安心。

光圈 f/7.1 快門1/320 評價測光

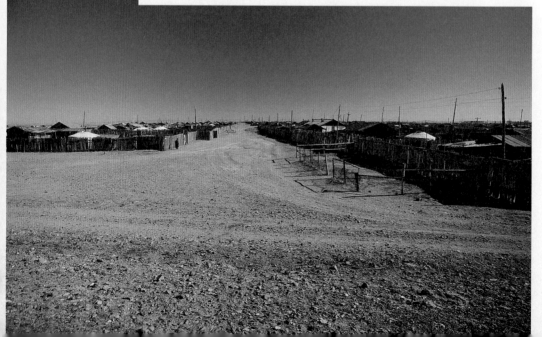

雖然不是很美的景色，但是看了卻 非 常 舒 服 。

光圈 f/5.6 快門1/320 評價測光

光圈 f/7.1 快門1/250 評價測光

等待

利用中望遠鏡頭表達遠方Kharokhum
的特色。等待也是攝影的基本功夫
之一，不是每一個場景都能夠如你
願，只有等待可以創造機會。雖然
喇嘛不在焦距的範圍內，但是喇嘛
的形象已經說明了古城的宗教特
色，並帶給畫面豐富的色彩。

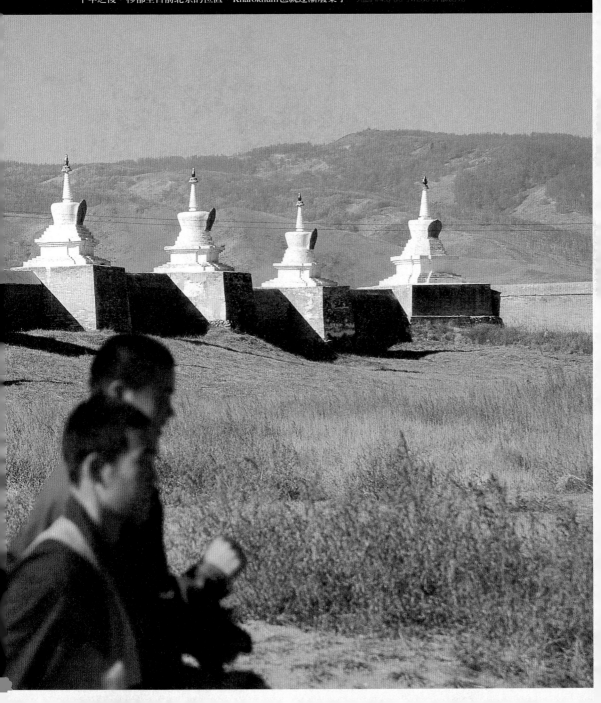

Kharokhum古城。公元1220年，成吉思汗在這裡建立了蒙古國的首都，並由他的兒子Ogedai Khan完成建設。建都四十年之後，移都至目前北京的位置，Kharokhum也就逐漸廢棄了。光圈f/4.5 快門1/250 評價測光

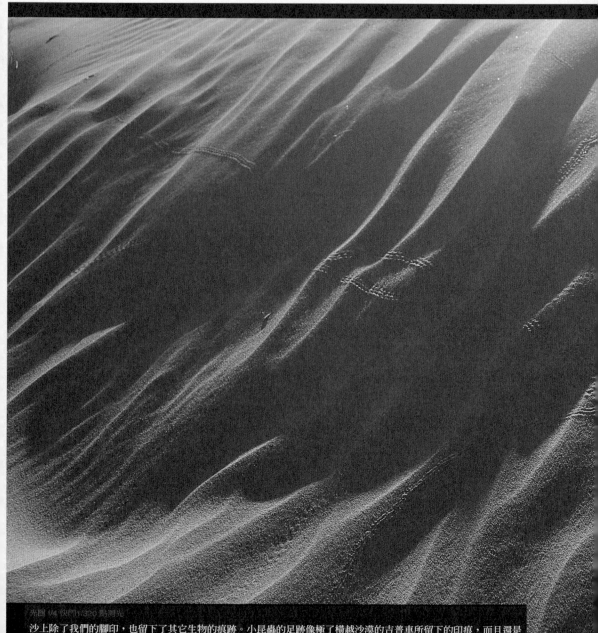

光圈 1/4 快門1/320 點測光
沙上除了我們的腳印，也留下了其它生物的痕跡。小昆蟲的足跡像極了橫越沙漠的吉普車所留下的印痕，而且還是集體行動。可惜始終沒見到這小吉普的廬山眞面目。既然這片沙漠是戈壁沙漠最北的起源，我拿起膠卷空殼，裝了幾盒沙當做紀念。

爲了表現沙丘起伏的肌理，我透過逆光的手法來加強明暗的反差效果，明暗反差極大的場景讓測光的難度也增加了，此時可以採用點測光或是包圍式曝光，多拍幾張。

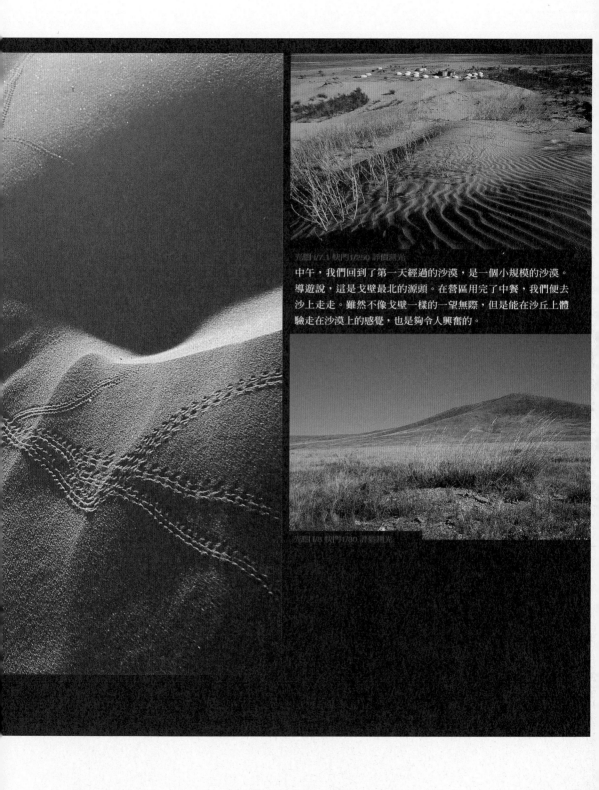

光圈 f/7.1 快門 1/250 評價測光

中午，我們回到了第一天經過的沙漠，是一個小規模的沙漠。
導遊說，這是戈壁最北的源頭。在營區用完了中餐，我們便去
沙上走走。雖然不像戈壁一樣的一望無際，但是能在沙丘上體
驗走在沙漠上的感覺，也是夠令人興奮的。

光圈 f/8 快門 1/750 評價測光

光圈 1/5.6 快門 1/200 評價測光

離開Kharokhum之後，我們便開始往烏蘭巴托返回。時間
已經接近中午，行程有點延遲，到了下午兩點多還在一
望無際的公路上，尋找中午的用餐地點。幾天下來，大
家也都累了，一路睡。偶爾抬起頭來看看有沒有人煙。
頗喜歡廣闊草原上一路延伸無盡的道路，可能是因為在
台灣這方面的體驗不多，視覺上讓人感到很舒暢。這種
場景的表達方式也可以用長焦距的鏡頭來拍攝，表現道
路的壓縮感。

圖 1/5.6 快門 1/125 評價測光

烏蘭巴托市區。這條路是烏蘭巴托最繁華的商業街，
但所謂的繁華絕對不是你想像的那樣。不過跟其它地
方比較起來，這裡的店舖算是多了。找了家Hostel，安
頓了行李，便輕裝裝前往超市和唯一一家百貨公司買點
糧食跟紀念品。因為第二天便要搭火車返回北京。

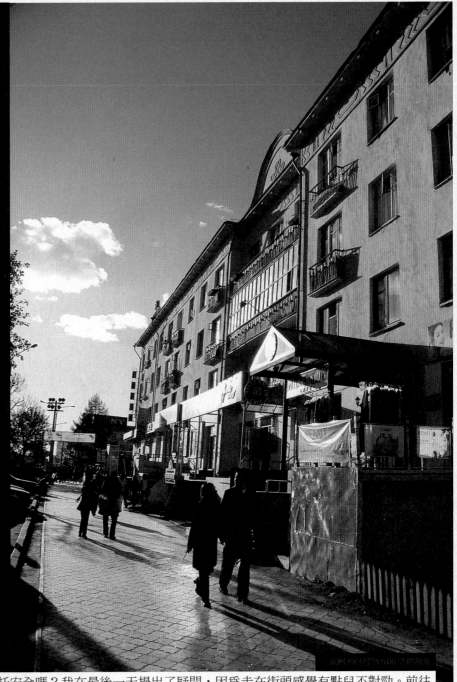

烏蘭巴托安全嗎？我在最後一天提出了疑問，因為走在街頭感覺有點兒不對勁。前往百貨公司的途中，我們走在最繁華的商業街，我只背了一個相機背包，一開始把相機拿在手上，想要隨時可以抓拍些東西，而且高緯度的北方午後陽光特別迷人，黃澄澄的色調，看了真舒服。一會兒，同伴告訴我有人在跟蹤我們。被他這麼一說，我也提高了警覺，果然我們周邊環繞著幾個小夥子，眼光不時往我身上瞧，我的第六感也告訴我，不宜久留，得想法子先離開這裡。我把相機收到背包裡，動作還加大，好提醒他們那群人，我們已經警覺到了。之後便加快腳步往百貨公司裡衝。還好同行的朋友有所警覺。也難怪行前我在網上都找不到有關烏蘭巴托的圖片訊息，都被搶光了吧。

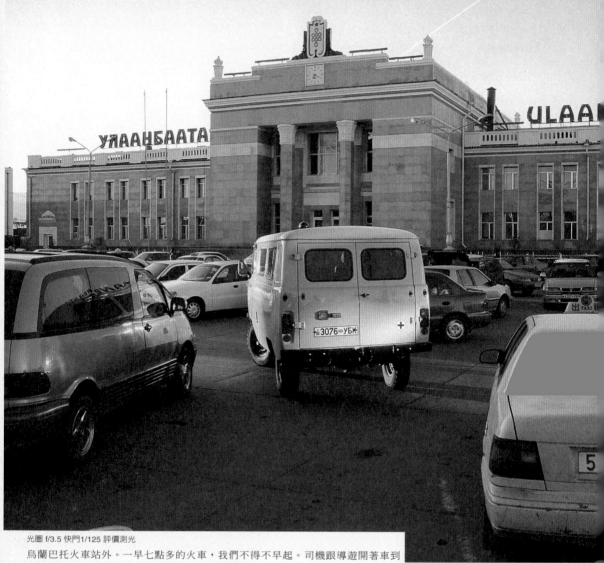

光圈 f/3.5 快門1/125 評價測光

烏蘭巴托火車站外。一早七點多的火車，我們不得不早起。司機跟導遊開著車到
Hostel來接我們去車站，完成他們最後一段的任務。

今天的火車站也特別繁忙，因為一周一次從莫斯科開來的國際列車就要進站，接人的
接人，招呼生意的招呼生意。我們忙著感謝導遊跟司機先生這幾天來的照顧，並要他
們送到此就好，不必等我們上車。但導遊說送我們上車才算是完成了任務，這是她的
堅持，也讓我們留下良好的印象。當然我也不忘把握最後機會將烏蘭巴托留在我的膠
卷中。早上的陽光眞好。

暖黃的晨光落在眼前正要駛離的白色小貨車身上，讓冷冷的畫面中獲得一絲的暖意，
也成爲畫面中的焦點。

以斯拉夫字母（Cyrillic）拼成的Ulannbaatar。
光圈 f/3.5 快門1/20 評價測光

光圈 f/3.5 快門1/200 評價測光

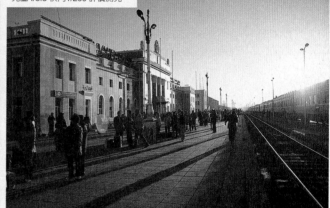

光圈 f/4.5 快門1/125 評價測光

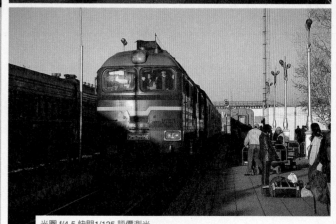

列車進站。風塵僕僕地從莫斯科來到烏蘭巴托。看看它身上有沒有莫斯科的味道。沒有，但是有中國味，這是一列中國的列車編組！車身上寫著京局京段。

　　幾個小時後，列車又回到了Choir小鎮。烏蘭巴托跟中國二連之間唯一停靠的車站。熟悉的車站，只是列車不同，方向不同，心情也大不同。列車一啓動，便要跟蒙古說掰掰了，小感傷。

車站內一角。鮮明的建築風格，我喜歡這樣簡單的變化。光圈 f/5.6 快門1/400 評價測光

乘務員。光圈 f/3.5 快門1/40 評價測光

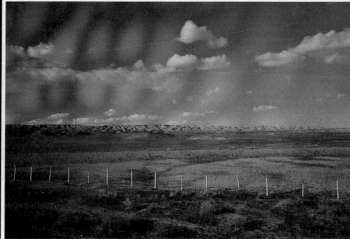

光圈 f/5.6 快門1/60 評價測光 開啓IS功能

列車一路往南走，時間也近黃昏。卅小時的車程，最常做的事就是往車外看看風景，看看有什麼新發現。這張照片中窗外的遠方應該就是戈壁沙漠了，列車將穿越戈壁往邊境駛去。

車窗有點髒，但也是極佳的特殊濾鏡，透過景深，呈現了奇妙的視覺效果。玻璃上一片片的反光，竟也跟天上一朵朵的雲相呼應，簡單的畫面也就不覺得單調了。

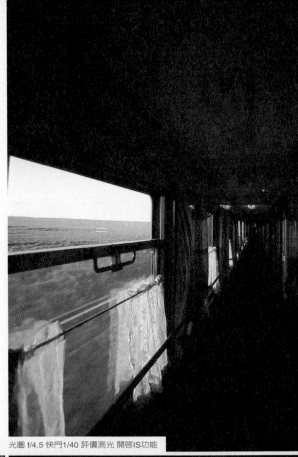

光圈 f/4.5 快門1/40 評價測光 開啟IS功能

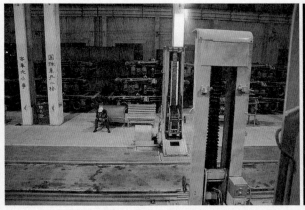

光圈 f/3.5 快門1/20 評價測光 開啟IS功能

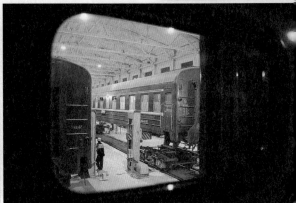

光圈 f/4 快門1/5 評價測光

晚上快午夜時，列車通過邊境抵達中國二連。在列車上進行了入境的手續之後，列車便緩緩開進位於車站外不遠的「國際換輪站」。這次我們沒有下車，而是選擇待在車上，想一窺換輪的秘密。

列車緩緩進入車庫，工作人員早就在等候著。換輪的方法很簡單，就是把車抬高，抽掉輪子，換上新的輪子。整列列車被分為兩大段，各停進不同的股道，然後每一節車廂再獨立分開，抬高車廂換台車。所以我們可以看到停在另一面的同一列列車廂，被抬高換輪，當然車裡還有乘客。原本都準備好三腳架拍攝這一切，但是乘客並不被允許下車。最後只好在狹小的車廂通道內使用三腳架。

換完了車輪，工作人員坐在椅上休息。旅途也將告一段落。 光圈 f/3.5 快門1/15 評價測光 開啓IS功能

申請蒙古簽證需要蒙古當地的旅行社或是相關單位發出邀請函，並直接傳真到辦事處或是使館才能辦理，

加上蒙古幅員遼闊、交通不便，所以建議找當地的旅行社安排行程並解決邀請函的問題。

附上我們找的當地旅行社網址供參考，服務很令人滿意，同時也可以提供簽證所需的邀請函。

http://www.nomadstours.com/

使用裝備

相機

Canon EOS 3

鏡頭

Canon EF 20-35mm f/3.5-4.5 USM

Canon EF 28-135 f3.5-f5.6 IS USM

底片

Kodak EB 正片

三腳架

Gitzo 1228Mk2 三腳架

G1276M 雲台

攝影者的 眼力

我們看得太多了，所以就視而不見了。

有沒有發現，出國旅遊時，似乎攝影取材的對象變得比較多，拍出來的照片也比較吸引人、比較容易拍出好的作品？沒錯，那是一定的。但並不是國外就比較美，而是到了國外，你的視覺變敏感了，對於眼前出現的人事物都充滿了好奇心，公車站牌也可以成為拍攝的目標，咖啡廳旁的小貓也會引起你的興趣……這都是因為你的觀察敏感度提高了。所以，拿起相機，每次出門都把自己當成是旅行者，帶著新奇感及陌生感出發吧。

學習攝影的最大感想就是多拍。

攝影一點都不難。怎麼說，或許某些攝影專有名詞看不懂，那些光圈快門什麼的到底有什麼作用？相機上的旋轉鈕永遠固定在P（全自動檔），其他什麼Av（光圈先決）、Tv（快門先決）的從來沒用過。其實這跟我們小時候學說話一樣，先學會說，再來學句型，再來應用作文。所以，即使是使用P全自動模式，構圖以及觀察仍是首先要注意的事。其他什麼光圈快門以後再說都來得及。拍完之後，記得找個攝影不錯的夥伴來指導你的照片，網路的評點一般沒有什麼建設性，多是讚美之詞，一片和氣，不會有多大的進步空間。

至於要買什麼相機，我認為只要「認真地」使用手頭上的相機即可，不要期待用好的相機迅速提升攝影成果，這是不可能的。尤其現今數位相機幾乎人手一台，先練好「如何看」，不用在乎光圈及快門，只要使用P檔，無憂無慮地的表達攝影的想法，就是件快樂的事。我經常在網路上看到許多攝影小品，大都只是表達家人之間的互動，或是簡單地陳述一件發生在周邊的事件，但都能讓我感動許久。雖然曝光或許有些不準，但那是真正有故事的照片，而不是被器材操縱的結果。若要使用更進階的攝影器材，基本上，有可以單獨設定光圈、快門以及自動測光（AE）的相機也就足夠了，至於等級，就視自己可以負擔的狀況而定。就像買車一樣，March跟賓士價位相差千里，但是總地來說，都能跑。

尼泊爾
Never End Peace and Love

關　鍵　字

動態 按快門 視野 NEPAL 水蛭 旁觀

2004年十月，我懷念著異國的生活，計畫一次遠行。這是年度計畫，也可以說是人生計畫，因為不是每個地方都有機會再去第二次。原本一開始就計畫要去尼泊爾，後來卻因為機票的原故而放棄，但是最後因為種種因素，我又與尼泊爾搭上了線。

　　加得滿都的Thamel區，可以算是尼泊爾的旅遊集散中心，是所有來到尼泊爾的旅人必經之地，除非你是直接轉往其他地方去健行（Trekking）。但這裡所有的消費行為完全不能反映尼泊爾的生活風情及水準。Thamel像是一個小天堂，可以滿足旅人的所有需求，包括行程安排等等。我們第一天的早餐是一份西式早餐，雖然很奇怪，跟尼泊爾完全無關的飲食，但卻是Thamel區的一項特色。品嘗每一家不同的早餐，也是一種樂趣，而且價錢還很便宜。

　　十月初，尼波爾正要脫離雨季，前幾天的天氣並不是很好，天氣陰陰的，有時下點雨，我有點擔心未來的行程。

光圈f/2.8 快門1/40 評價測光

這家是我們吃早餐的一家酒吧，它的環境不錯，綠化裝潢讓人感到很輕鬆。

光圈f/2.8 快門1/20 評價測光

這是Thamel眾多旅行社的辦公室之一，簡單的擺設，牆上掛著世界各地遊客寄來的照片、各條路線的景色，還有各導遊的官方證書。老闆很忙，在跟我們討論行程的期間，已經不知道接了幾次手機。辦公室外面便是Thamel的主要街道，有許多店鋪。狹小的街道中，多是計程車和三輪車，還有川流不息的觀光客。門外是吵雜的街道，進了門便是安靜的辦公室。這些辦公室雖小，但是待客頗為週到，每次進入諮詢時，都會奉上一杯茶水或咖啡。一邊啜飲著咖啡，一邊聽老闆說得天花亂墜，一幅幅健行的美好景象在腦中浮現，我們已經準備好逃離喧囂了。

光圈f/2.8 快門1/400 評價測光

Momoch是一種類似餃子形狀的油炸食物,有多種餡料可以選擇,搭配的醬料是一種類似咖哩味的佐料,有點小辣,加上薯條,熱量驚人。值得一提的是,食物的容器都是用紙類或是樹葉做成的,頗有自然風味,讓簡單的食物也變得精緻起來。

　　來到尼泊爾,除了感受濃厚的佛教國度文化之外,「健行」是眾人的第二目的。因為尼泊爾本身是個被群山包圍的國家,而這些山,便是大名鼎鼎的喜馬拉雅山群。所以這裡與健行相關的職業相當盛行,例如登山嚮導、挑夫等等,很容易在Thamel街上找到相關資訊,而許多協助旅客安排健行活動的旅行社便散落在Thamel的大街小巷中。來到陌生的國度,還要去「暴走」(真的是暴走,有一度我不禁懷疑自己為何花錢來當苦行僧)喜馬拉雅山群,找一家可靠的旅行社是是首要工作,找的不好,可是會壞了行程的。

　　Thamel區的餐廳多是一些外來餐廳,傳統的尼波爾食物幾乎不見蹤影。我們在閒逛時見到一家Momoch專賣店,相當興奮,因為終於可以嘗一下當地的食物,不用再忍受Cheese了。

　　暫時離開類似小租界的Thamel區,我們決定步行到市中心的公車站搭乘公車前往Patan一遊。步行跟公車是我認為最能夠接近當地生活的一種方式。當然逛市集更快,他們穿什麼、吃什麼、玩什麼、忙什麼,一目了然。

　　到尼泊爾之前,同伴一直有安全上的顧慮。因為尼泊爾國內有一股反動勢力——毛派(Maoist),經常跟當地政府發生大大小小的武裝衝突。就在我們到達加得滿都的前一天,因為毛派發起的罷工正在進行,交通完全癱瘓,包括國際機場。所幸在我們到達時罷工已經結束,不然從機場到市區的交通恐怕會是一個大問題。這部分我原本不怎麼放在心上,只要不要干擾到行程即可,但是後來我發現,一直到我們登山健行的途中,毛派的影響力始終存在著。

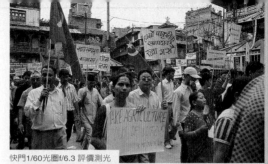

快門1/60光圈f/6.3 評價測光

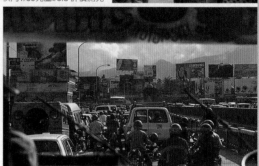

光圈f/5.0 快門1/640 評價測光

　　就當我們在市集閒逛的時候，忽然有一陣喧囂從道路的一頭傳來，從人頭鑽動的菜市場一端可以看到一輛類似臺灣選舉用的指揮車，架著大聲公似乎是在宣佈什麼事情，硬是在菜市場中開出一條道路，車後是一波又一波的遊行隊伍。從他們的旗幟和部分英文的遊行布條看來，應該是毛派的遊行，訴求主題大致就是要求政府公開對話。對毛派好奇的我機不可失地跑到圍觀群眾的第一排拍了起來。我沒想到，原來毛派的活動是如此的公開。

　　非預期的遊行隊伍顯得井然有序而有組織，幾乎是一個團體接著一個團體地依序進場，好比節慶的遊行，跟報紙上有關毛派的爆炸案或是謀殺案，完全無法搭上線。此時同伴擔心地提醒我，毛派對記者很敏感，小心不要太囂張……

　　令人驚喜的是，除了無聊的政治訴求，遊行隊伍裏也夾雜了一些傳統的舞蹈或是表演，令人大飽眼福。在尼波爾缺少傳統節慶的十月份裏，可是一場難得的民俗秀。

　　離開遊行隊伍不久後，我們便抵達了地圖上的公車總站，但麻煩事也跟著來了。尼波爾文字的數字跟阿拉伯數字都不一樣，光辨識車號便花了一番功夫，後來總算找到了前往Patan的26號公車。這個時候，天色也突然暗下來，快要下雨了。而我們並沒有帶雨具。班車很多，搭車的人卻沒有想像中多。我挑了一個在車門旁邊的位子，如此便可以有如司機般的視野。

　　及時在雨滴落下前搭上公車，我覺得很幸運。雖然車子遲遲不開，但是旅途中這樣的小幸運總是讓我有好心情，雖然雨還是下了。至於到達目的地後怎麼辦？等到了再說吧。

　　雨天對於攝影者來說，也不是那麼絕對的糟糕，至少在確保相機不會淋濕進水的環境下，我仍會將相機保持在待機狀態。人們面對突如其來的雨水，經常會有突發的行為出現，所以是攝影師守株待兔的好時機。

　　陰雨天的光線比平時要微弱，相機自動對焦失誤的機會很大，此時可以善用手動對焦。而光線不足的狀況下，較低的快門也會導致畫面模糊，所以對焦困難以及慢速曝光將是弱光下的技術大考驗。

　　不知是因為下雨，還是因為剛剛的遊行隊伍已經到了前面的路口，我們被堵在車陣裏。午後的陣雨加上雨刷擦拭的頻率，令人昏昏欲睡。

　　眼前一大片車陣，倒讓我忘了身在尼泊爾。對觀光客來說，加得滿都這樣匆忙的一面，是很少見的。我喜歡坐公車，尤其是累了的時候，可以躺在椅子上看著窗外發生的事，彷彿都與自己無關。累了，就希望車子永遠不要到站，可以一直不斷地瞌睡下去。

　　從車窗內往外的攝影構圖，我想表現幾種旅行的狀態：一是交通工具的種類；二是以當地生活的視角來觀察城市。從車窗中看世界，就好像是看電視一樣，透過玻璃的阻隔，似乎是一種與外在脫離的關係，置身事外，而又一清二楚。

　　沒有站牌，沒有告示，我們到了終點站。一個平凡的住宅區，卻是Patan City Gate的所在地，也是Walking Tour的起點。我們參考了旅遊書《Lonely Planet》的規劃，預計從這裡走到Durbar Square。

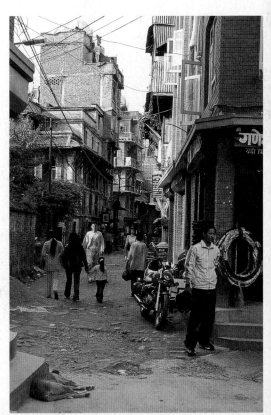

光圈f/8.0 快門1/80 評價測光

走過大街小巷，有一種奇怪的感覺，一種被窺視的感覺，我們似乎闖進了一個陌生的國度。Patan小巷裏闖進了兩個拿著相機的觀光客，衣著風格顯然跟周邊人們很不一樣，還四處觀望。當個旅行者，臉皮還是要厚點才行，雖然在衣著上我覺得已經盡量低調了，但是，不同的生活，不同的民族，還是很容易就可以感受出來。偽裝不來的。

Patan某個小城區。光圈f/8.0 快門1/125 評估測光

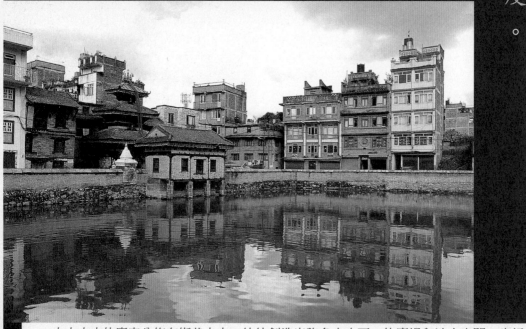

　　大大小小的廟宇分佈在街巷之中，往往創造出許多大小不一的廣場和池水空間。步行其中，撞見這樣的空間，令人豁然開朗。

　　交錯的街道，不同的鋪面，不同的寬度，我想這裡的城市規畫師將會面臨極大挑戰。

　　已近黃昏，學校也已經下課，居民們大概又要開始為晚上的餐點做準備了。

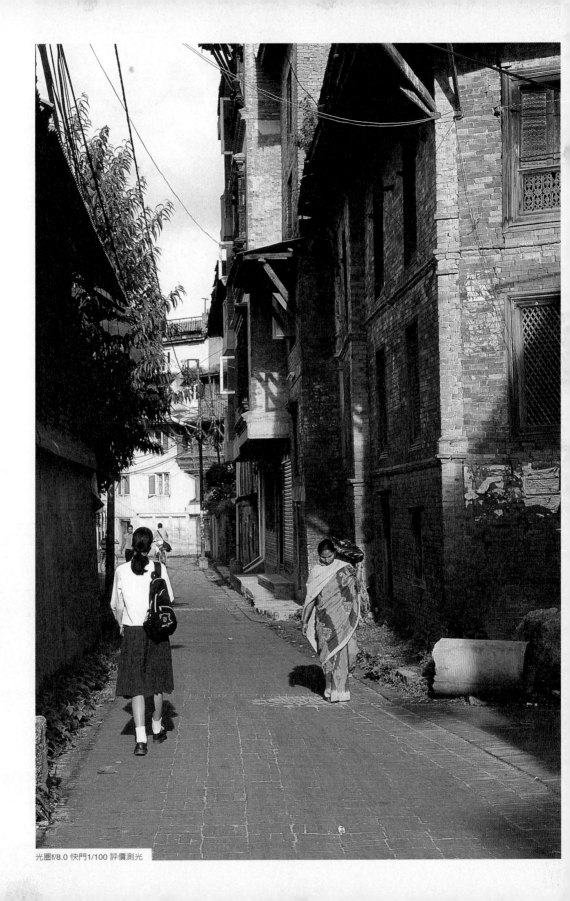

光圈f/8.0 快門1/100 評價測光

光圈f/4.0 快門1/50 評價測光

　　走著走著，我們連別人家後面的小巷子都不放過。一路上我都懷疑我們到底有沒有走在正確的路上。不過，驚奇的是，居然在一條寬不到兩米的小巷裏見到世界遺產的標記。由於碑上沒有任何說明，我在地圖上也找不到我們的確切位置，於是我跟同伴抱著狐疑的態度環顧四周，企圖找出任何有關遺跡的相關線索，但仍是丈二金剛摸不著頭緒。這只能說明一件事，這個國度果然到處充滿著世界遺跡啊。

　　Patan Tour，很奇妙的牌子，總在我們找不到出路時，適時地出現。標示很不起眼，我們就像尋寶似地到處注意它的蹤跡。這樣「旅遊隱藏於生活之中」的方式，倒也是一種奇妙的體驗。它讓你搞不清楚，究竟這樣的路線安排是否值得重視，會不會只是某些業餘人士的熱心建議而已。不過這倒是讓漫長的徒步旅行產生不少趣味，卻又不干擾到其他人的日常生活。

　　離廣場越近，來往的人潮就越多。如我先前所說，各種大小不同的廟宇，常會創造出許多大小不一的廣場空間，再加上基本上沒有什麼規劃的道路，所以一條路走下來寬度大大小小，路面也是高高低低，鋪面更是千變萬化。我邊走邊想，我這樣算是融入生活嗎？我根本是個窺視者。

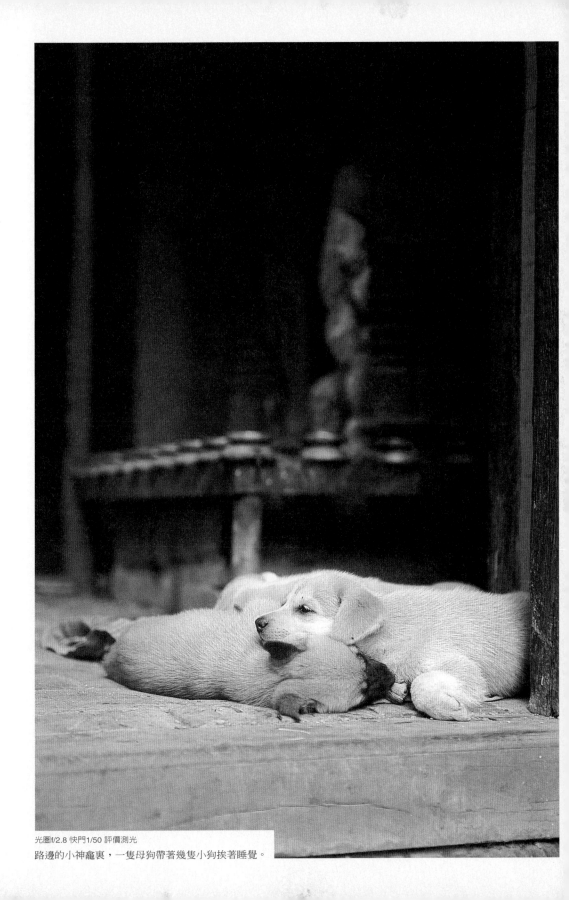

光圈f/2.8 快門1/50 評價測光
路邊的小神龕裏，一隻母狗帶著幾隻小狗挨著睡覺。

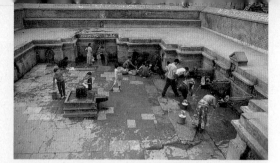

光圈f/2.8 快門1/100 評價測光

建於西元1392年的Kumbeshwar Temple，是Patan區最老的寺廟。它的旁邊有兩個池塘，聽說池裏的水是來自遙遠北方Gosainkund的一個聖湖。池子一大一小。顯然廟宇是周邊居民的生活中心，有人在取水洗衣服，有人洗澡，也有人飲水，而每年在這裡舉辦的聖浴儀式，更被視為如同去了一趟艱辛的Gosainkund聖湖一樣的神聖體驗。高高在上地往池子裡看，我仍是個置身事外的陌生人。靜靜地看著，我試著想像他們的心境，但辦不到。

Patan Durbar Square雖然不小，但卻顯得擁擠，當地人、觀光客、軍人，還有不可或缺的小販，全都在這個廣場裏行動，每人都有自己的領域跟對話。一個完全的公共空間，輕鬆自在。就如同許多的旅遊攻略所說，即使只是坐在石階上觀察廣場上的人群，也是種享受。

廣場上有許多賣豆類的小販，車上有個小鍋現炒客人要的豆子。我也好奇買了一袋黑色的豆子，很鬆，不脆，吃得有點口乾。不過我只是想買包豆，就像看電影買爆米花一樣，坐在石階上邊吃邊欣賞著廣場上的活動。

天色開始暗了下來。廣場上除了人群之外，還有散落在角落的軍人，隨時注意著廣場上的局勢動態。除了廣場，幾乎城市中的主要路口都會設立哨點，每個軍人都是荷槍實彈。我真不知是要對自己處於被保護的環境而開心，還是身處於不可知的變化中而擔心。

動態

我們到了廣場已經是黃昏時刻，光線已經不允許我再縮小光圈拍攝。所以我藉由身體倚著大階梯來取得穩定，並盡量放大光圈以求較快的快門速度。這張抓拍的效果還算令人滿意，構圖穩定，對焦也清楚，並能呈現動靜之間的對比。

只有平時多練習構圖並且熟悉相機，才能在突發的時刻掌握所有攝影的控制因素，在最短的時間內做出判斷。比如構圖、攝影數值的設定，同時還要能穩住相機，以避免抓拍時的緊迫而造成虛焦。

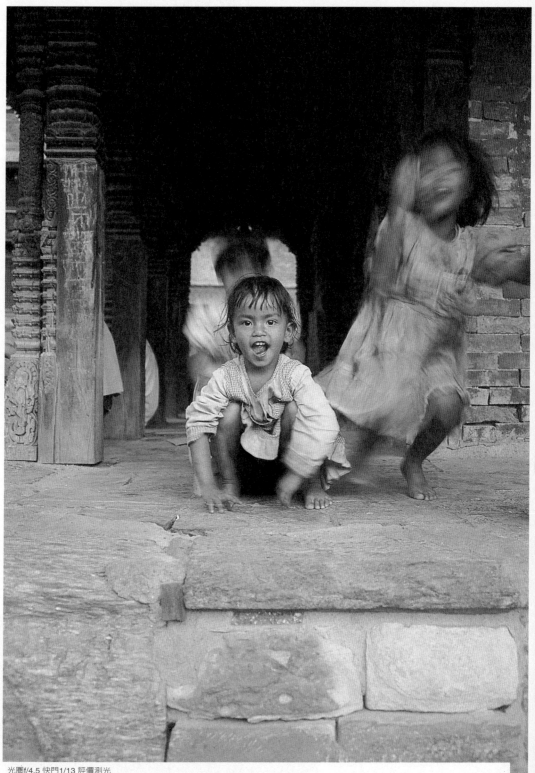

光圈f/4.5 快門1/13 評價測光

閒逛到Hari Shankar Temple，這是個三層式的建築結構。在這裡我遇見三個在石階上爬上爬下的小女孩，漂亮的
女孩促使我趕在她們集合完畢前按下快門。拍完這個畫面之後，右邊的大姐便推開了中間的小妹，欲讓我拍照，
而我卻失去了拍照的動力了。

按快門

攝影時，除了穩定身體或是以三腳架支撐做好基本動作外，按快門也是重要的環節。急躁地按下快門只會使機身晃動，造成焦點模糊。

按快門，就像打靶按下扳機時一樣，基本上按下快門的那一瞬間應該是摒住呼吸的，而且不憋氣，呼吸是在吐出完畢的那一刻停止。按下快門時，雙手的狀態是輕鬆而不緊繃的；緩緩按下快門，同時緩緩吐氣，等到氣吐完，快門也同時動作。這個時候全身是最放鬆最穩定的狀態，很像練功一樣，這點非常重要。

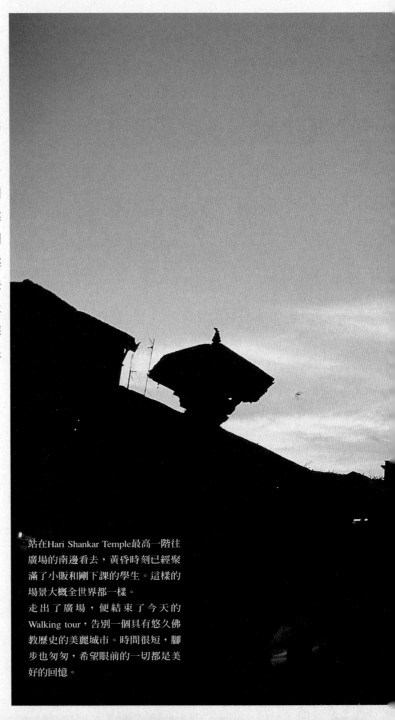

站在Hari Shankar Temple最高一階往廣場的南邊看去，黃昏時刻已經聚滿了小販和剛下課的學生。這樣的場景大概全世界都一樣。
走出了廣場，便結束了今天的Walking tour，告別一個具有悠久佛教歷史的美麗城市。時間很短，腳步也匆匆，希望眼前的一切都是美好的回憶。

黃昏下廣場最南端的Krishan Temple細緻的身影。 光圈f/2.8 快門1/125 評價測光

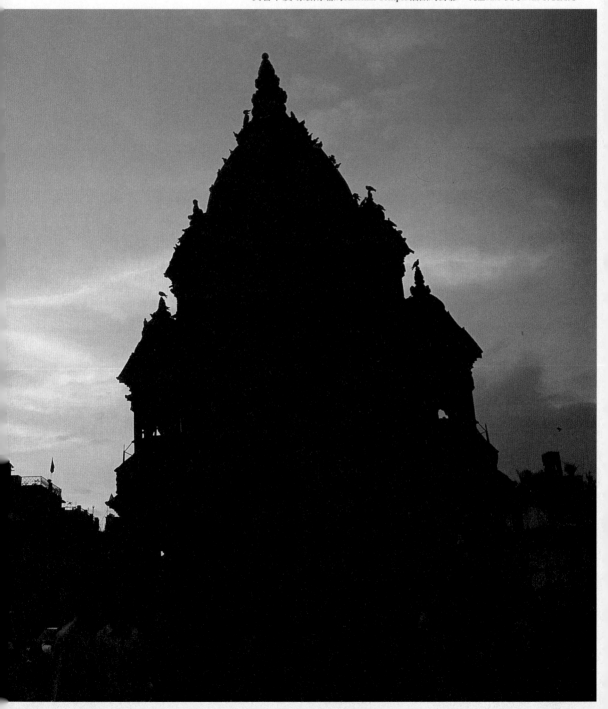

旅館的露臺,不僅可以看到綠意盎然的中庭,往另一邊瞧去,就是一所
中學,座落在熱鬧的Thamel區。看到學生們在打球,突然讓我感受到
原來外國人充斥的Thamel還是有一般民眾的生活,而且如此地緊鄰。

光圈f/7.1 快門1/160 評價測光

光圈f/2.8 快門1/1000 評價測光
旅館露臺上的小植物,我叫不出名來,
不過小巧的造型在雨後特別清新可愛。

光圈f/3.5 快門1/50 評價測光

Kathmandu Guest House。用餐後，我們回到旅館準備搭車到機場。這裡是旅館的入口中庭，是個大篷，篷下是用餐的地方。我很喜歡這裡悠閒的裝修風格，運用了很多天然的石材跟磚材，材料的質感令人著迷。

這個角落我也很欣賞，簡單的配置，充滿悠閒的氣息。封閉的空間隔離了街道的吵雜，彷彿是個私人的秘密花園。

光圈f/4.5 快門1/60 評價測光

在Pokhara著陸前，看到了有別於灰色加德滿都的翠綠，還有我們滑翔的身影。七天
的健行即將在降落後展開，登山嚮導與挑夫已經在機場等候我們。

光圈f/5.6 快門1/320 評價測光

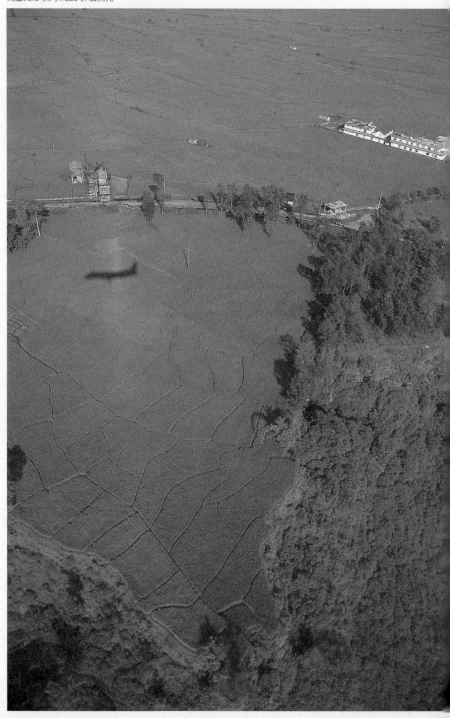

視野

有時候飛機上也可以捕捉到有趣的視野。在飛機上攝影除了要克服飛機本身的震動之外，還有玻璃的反光。解決的方法是將鏡頭輕輕地頂在玻璃上，讓鏡頭與窗戶的玻璃之間不要有間距，就可以減輕反光的問題。但是使用變焦鏡頭時要小心變焦時不要讓伸出的鏡頭撞到窗戶玻璃。此外，盡量使用廣角鏡頭，並以較大的光圈搭配較快的快門，以避免受到飛機震動的影響，同時還可以有較深的景深。

這趟飛行是沿著喜馬拉雅山脈，沿途可以眺望世界第一高峰聖母峰，並且整個飛行時間只有短短半個多鐘頭，所以我始終將相機拿在手裡準備著。

除了跑道比較像機場之外，波卡拉機場基本上像個公車總站。飛機開到機場大廳的門口，下飛機就可以直接走進去。大廳空空蕩蕩。

短暫的飛行時間一下子把我從繁忙的加德滿都拉到了如鄉村般的波卡拉，中午的牛排還頂在肚皮上。跟嚮導初次見面，寒喧了幾句，便立刻搭上車，前往徒步行程的起點，Naya Pul。

因為飛機的誤點，我們到波卡拉時已經是下午三點，要在天黑之前趕到第一個住宿點非常困難，所以行程的延誤及改變是無法避免的。而這一誤點，也讓未來七天的行程一路延誤下去……

到Naya Pul時已經下午五點半。我也不期望還能走遠，天黑徒步不是個好主意。我們的挑夫叫Suraj，在印度文裏是sunny的意思。得知他是挑夫時我有點驚訝，因為他看起來是這樣的小──不只是年齡，連體型也小，我很懷疑他能夠背負我們兩個人的大包。同行的還有我們的嚮導Ram。此行最大目的是到Poon Hill觀看Annapurna（8091M）山群，以及前往Landrung洗溫泉。

這裡是進山前最後的補給站，算是山中購物的一條街。離開了這裡，物資的補給會比較困難。

這裡的居民已經習慣登山客來來往往，不會有人對你吆喝拉客，只是開著他們的店，願來者都是客。

天氣仍然沒有好轉，不過雨暫時停了。我也開始調適心情，調整腳步，習慣背包的重量，因為未來幾天背包將會一直貼在我背上，如影隨形。

光圈f/2.8 快門1/8 中央重點平均測光

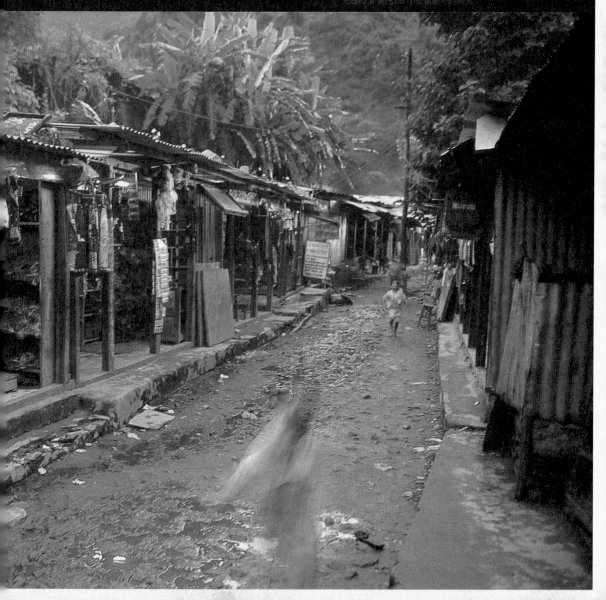

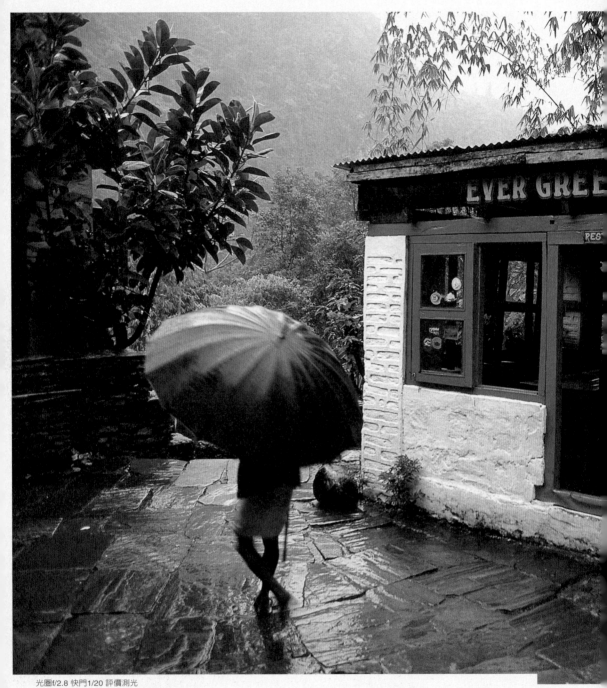

光圈f/2.8 快門1/20 評價測光

很快地，比預期還快，我們已經到達住宿點。這裡是Birethanti。因為我們行程的延誤，所以算是提前住宿，這裡一般不會有人停留住宿，今晚大概只有我們這一組人馬停留。

房間很乾淨，不過因爲連綿的小雨，被褥很濕涼。坐在餐桌前等晚餐上桌時，雨仍然在下，時大時小，我的心也對未來幾天的行程感到擔憂。下雨其實是小事，但若是到達Poon Hill時天氣也是如此，見不到Annapurna山群的日出，那將會令人感到無比喪氣。大家無奈地望著外頭的雨，嚮導Ram似乎也在爲將來的行程憂心。

光圈f/2.8 快門1/10 點測光

NEPAL =Never End Peace and Love

這是我在旅程中見到最震撼的一句話。
它就寫在醒目的地方，提醒著來來往往
的人們。這是非常簡單的一句話，但我
平常想都沒想過它的重要性。世界上還
有不少人身處戰亂與不安之中，我想
Peace & Love對許多人來說並不是理所當
然。我慶幸我擁有的幸福，並對這句話
感到震撼及感動。或許在動亂之中才會
體會到Peace和Love的真諦吧。

光圈f/3.5 快門1/250 輔覆測光

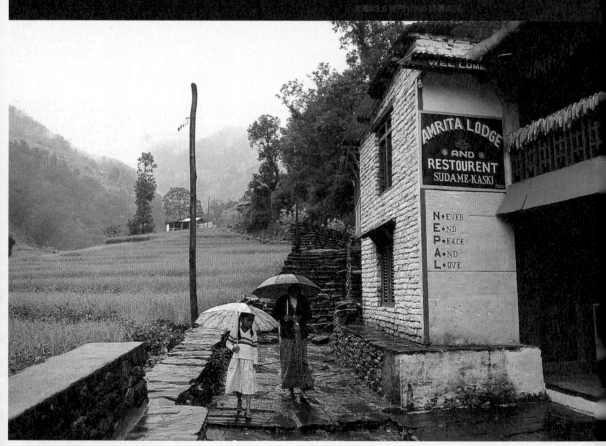

光圈f/8.0 快門1/160 矩陣測光

健行的一路上，總是會經過大大小小的聚落，有的是三四家挨在一起，有的是成群的小村莊，這些地方也往往是我們暫時歇腳之處。白牆上的藍色字跡，嚮導說是毛派留下的。沿路上將會見到不少類似的文字，內容不外乎宣揚毛派的思想及反政府的言論。

來到尼泊爾之前，許多人在旅遊攻略上發表關於毛派在健行路線途中對遊客發生騷擾的事件，多半是毛派假借贊助名義行勒索之實，一般健行客多是付錢了事，並不願意發生衝突。雖然在首都已經見識過毛派發動群眾的實力，但是沿途出現的藍色文字卻也無時不刻地提醒著我們要注意安全。

光圈f/2.8 快門1/25 矩陣測光

這裡是Hille，原本第一天要住的地方。Hille算是一個主要的住宿點，大部分的登山者都會選擇這裡住宿。原本應該是人聲鼎沸的一個地方，但是我們到達之時，已經日上三竿，人去樓空了。這家旅店的鑰匙以木製的魚作為鑰匙圈，簡單卻有手工的原創味。

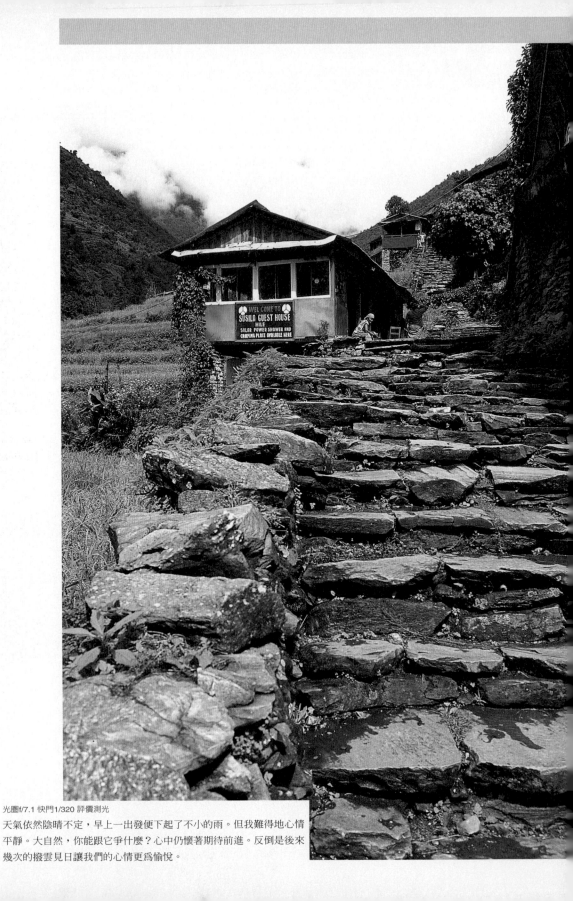

光圈f/7.1 快門1/320 評價測光

天氣依然陰晴不定，早上一出發便下起了不小的雨。但我難得地心情
平靜。大自然，你能跟它爭什麼？心中仍懷著期待前進。反倒是後來
幾次的撥雲見日讓我們的心情更為愉悅。

光圈f/3.5 快門1/1000 評價測光

步行時，或許是因爲下著雨，遠方的風景總是被濛濛煙雲遮擋著，似乎比較多的時間我都在注意腳下的路，邊走邊觀察，經常能見到一些花花草草和不知名的小蟲。這隻大蝸蝓也算是驚喜之一，很肥美，大概有十五公分長吧。

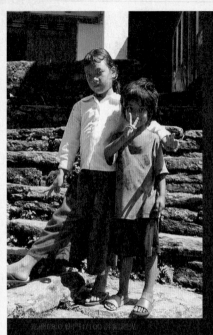

拍完照之後，Money Money聲便不絕於耳。

　　第二天路途中，有一段是連續的石階上坡路段，令我印象深刻，因為真的讓我們有一種生不如死的感覺。或許石階路比泥濘路好，但是當有的石階高度超過廿五公分以上時，就不是那麼回事了。而且還是連續的上坡。我已經記不清我是怎麼走過來的。雖然大型的登山背包都給了挑夫背負，但是我身上還有一個約九公斤的攝影包，走到最後，手腳並用是少不了的。

　　路上偶遇兩位婦人，她們正用傳統的方式背負著物資，步伐緩慢而穩重，遇見我們還能對我們微笑示好。真是佩服她們。

　　山壁中偶爾流出的山泉令人愉悅。拿出小毛巾洗洗臉什麼的，的確讓人有融入自然的感覺。而有時山泉大一些再加上地勢的關係，山泉便會順著石階而下，我們也就踏著水上山了。

　　到了Ulleri，天氣轉晴，我們趕緊將背包裡濕透的衣服、睡袋和鞋子都拿到廣場曬。

剛才路上遇見的兩位婦人，現在才緩緩踏著石階上來。她們仍然是一步步地往上走，不見氣喘吁吁，也不見停留休息。我又再佩服了一次。

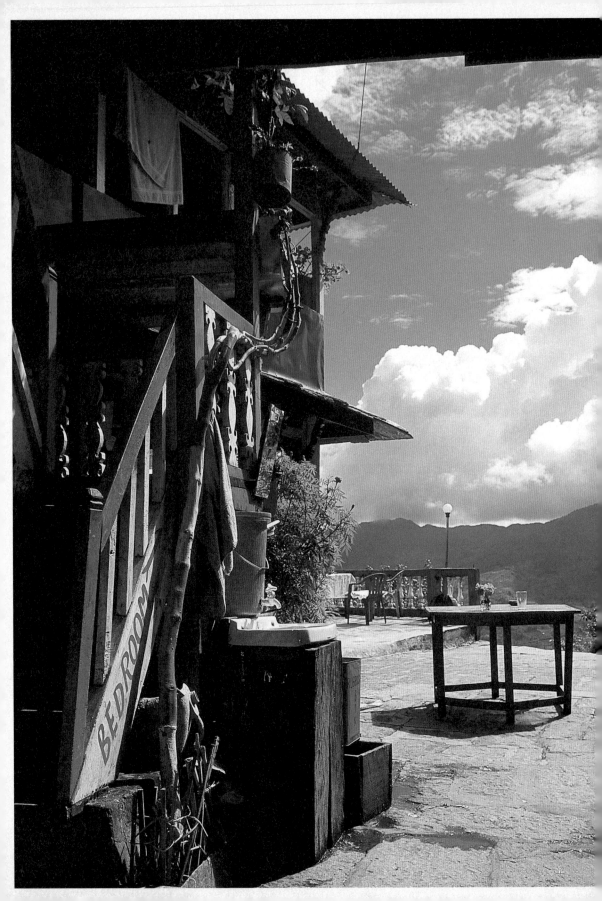

光圈f/8.0 快門1/100 評價測光

一路上的所見的小旅店都有住宿及餐飲服務，環境雖各異，卻保有一貫的整齊與清潔。這對於勞頓的旅人是很重要的，至少不必再爲晚上的被褥乾淨與否感到壓力重重。終於有個完美的休息時間，陽光普照，讓人好不輕鬆啊。

光圈f/3.5 快門1/1000 評價測光

有時候我會想，其實一路上的風景很簡單，我也只是想一睹喜馬拉雅山的日出而花錢花七天的時間來「享受」，但是真的有必要嗎？或許只是心態的問題，其實簡單的生活，只要用心經營體會，哪怕是在台北或是上海，都可以有度假的感覺吧。態度比環境來得重要。我看著桌上的花，雖然已快凋零，但是，能將它擺放在這裡，便是一種生活態度的展現了，難道我做不到？

旅店的區位好，就在瘋狂大階梯的終點。
我想一般人來到這兒，大概都會把它當天堂吧。

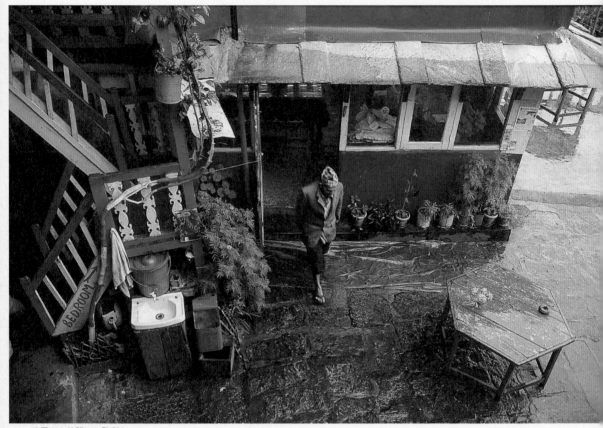

光圈f/2.8 快門1/50 點測光
說實在的，上午走過這樣一段石階，對於未來的路程小有恐懼，有時居然還希望雨就別停了，讓我們繼續待在這個小旅店，過著簡單的生活也不錯。

　　經過這一次連續高陡石階的大考驗，我們的挑夫不行了。如先前所擔心的，他瘦弱的身軀無法負擔我們兩人的大背包。當我們抵達旅店時後，經過嚮導的溝通，決定撤換挑夫，原來的挑夫就先下山回加德滿都，二代挑夫上場。

　　一代挑夫其實是個大學生，英文能力也很不錯，是個知識分子，來當挑夫算是打工貼補家用。他離開前，我們跟他交換了電子信箱，並偷偷塞給他小費，感謝他的幫助。雖然只有短短不到一天的時間，不過這個好漢石階他也算是克服了。

　　用餐時，下了一場陣雨，趕緊把曝曬的衣物收起。山中的氣候眞是難以捉摸。

　　下午三點。雨過天晴，一方還出現了彩虹。飄動的雲，變色的樹，還有不同時段的陽光，都讓山群簡單的曲線變得多采多姿，變化多端。

　　我們在雨後的豔陽天中離開了Ulleri，前往下一個停靠點。為了躲雨，我們停留了兩個多小時，對於後面行程的安排很有殺傷力。不過我們一點也不以為意，我反而覺得這一段是最有度假感覺的時光。不過也因為如此，今日的趕路時間剩下不多了。

　　很快地，我們必須在天黑之前找到適合的住宿點。我們到了Banthati。在山上見到這樣規模的聚落讓人很開心，表示我們又能夠休息了。

　　因為行程的延誤，我們臨時改變住宿地點，所以今晚也只有我們在這裡過夜，一般的行程是不會在這裡停留的。

Banthati。光圈f/2.8 快門1/80 評價測光

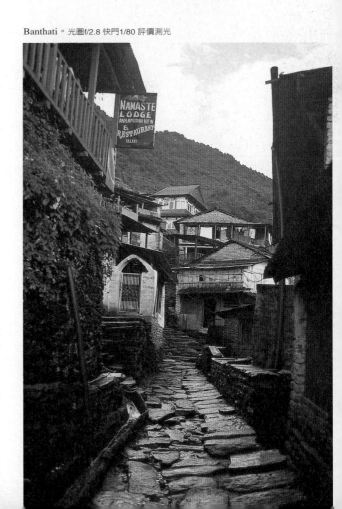

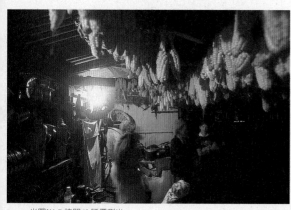

光圈f/4.5 快門4" 評價測光

　　廚房是我喜歡探索的地方之一，不過這需要很大的勇氣，因為一會兒晚餐就要從這裡出爐，如果看到什麼不該看到的過程或是不該出現的小動物，恐怕會影響等一下用餐的情緒。

　　一般說來，一路上的廚房環境有所差異是必然的，不過令我佩服的是，這些廚房大都很整齊，所有的餐具都依用途分類掛好擺好，算是清爽。不過，整齊不代表乾淨，這就是考驗腸胃的時刻，所以沒事最好還是不要逛廚房。這一家的廚房算是開放式的，也就是有一側並沒有隔牆，裡外的溝通很方便。而很妙的是，這裡沒有煙囪，鍋爐的排煙都直接排上了屋頂天花板，然後自然順著天花板往沒有隔牆的地方飄去。所以，有時候廚房的天花板上會飄雲，雲裡還冒著幾支玉米頭。

　　不管是料理晚餐還是早餐，只要開火，廚房裡就擠滿了人，似乎全家大小都加入料理的行列，包括我們的導遊。不過他是在串門子。

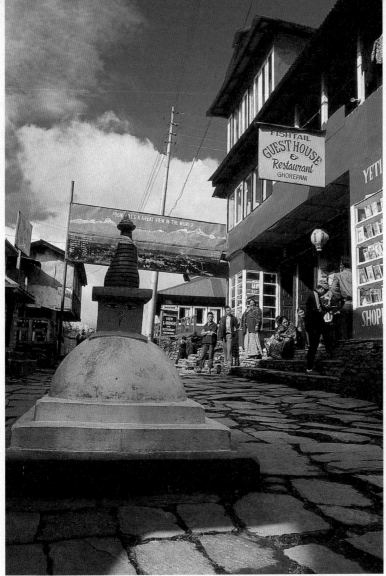

光圈f/8.0 快門1/125 評價測光

終於到了Ghorepani，這裡是去Poon Hill的大本營。到了這裡算是整個健行行程的最高潮。一般旅客的計畫都是在這裡住一夜，第二天一早前往Poon Hill觀看Annapurna山群及日出，因此這裡的人氣最旺，到處可以見到登山客。自從入山以來，每天的早晨都是陰天或雨天，目前的雲層仍然很厚，如果是晴天，照理說站在這裡便可以一覽群山。現在只能期待明晨的好天氣了。

　　就寢前，我們跟嚮導約好，如果第二天下雨，就不用叫我們起床了。凌晨四點，導遊在約定時間敲門叫醒我們。沒有下雨，滿天星斗，我們充滿期待地往Poon Hill去。從住宿點到目的地需要步行四十分鐘，懷著一睹雪山風采的期待，一路上可以說是快步前進，深怕太陽比我還早一步躍上山頭。也因此，一路上行的階梯還真是令人吃不消。

　　到了山頭，不少登山客已經站在木椅上或是早已攀到眺望臺上等候太陽露臉。但因為這裡的山勢高，雖然天亮已久，卻遲遲不見太陽升起。我從容架起三腳架，手掌不斷地互相摩擦，讓按快門的手保持溫暖。每個人都極有默契地靜靜守候美妙的時刻到來。

　　後來我們才知道，因為鋒面遠離，今天是這一季以來第一次放晴。而這一天也是徒步七天裡的唯一一天清晨放晴。真是人算不如天算，如果我們按原訂行程進行的話，就無法享受這一切了。

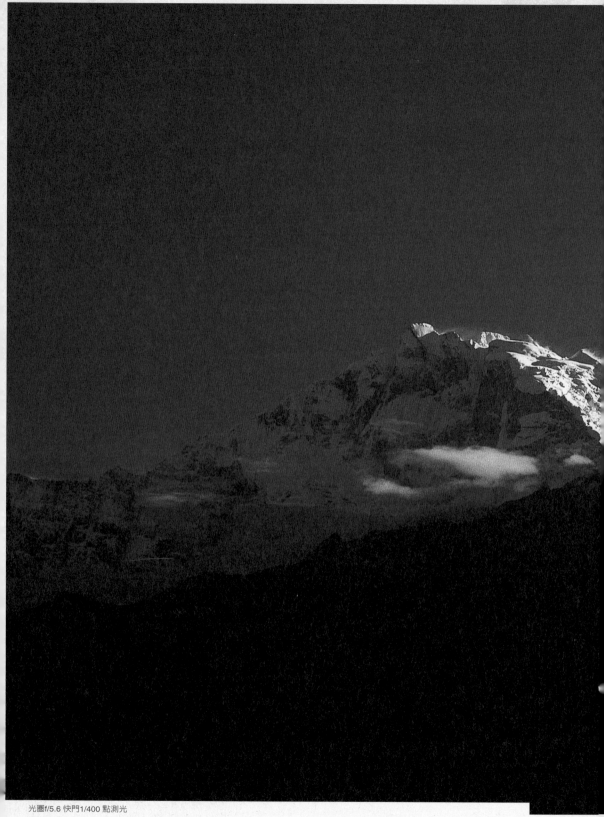

光圈f/5.6 快門1/400 點測光

太陽已經升起。陽光剛灑在山頭頂端的時候,是最美妙的時刻。山頂白雪反射出的耀眼陽光,稍縱即逝,彷彿黑夜裡的流星。左邊是Annapurna I(8091m/26545 ft.),右邊是Annapurna South(7219m/23684 ft.)。

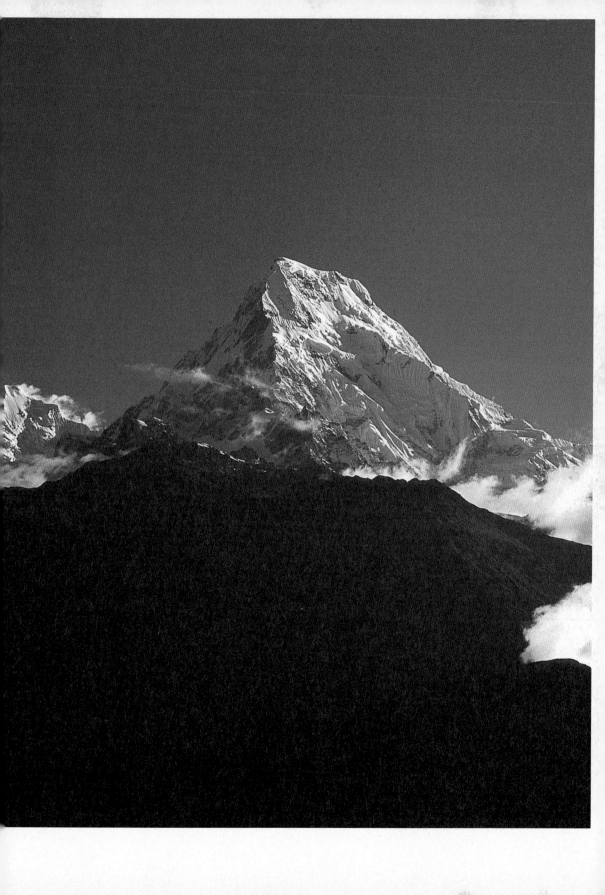

眼前這一座是Dhaulagirii（8172m），世界第五高峰。
光圈f/5.6 快門1/500 中央重點平均測光

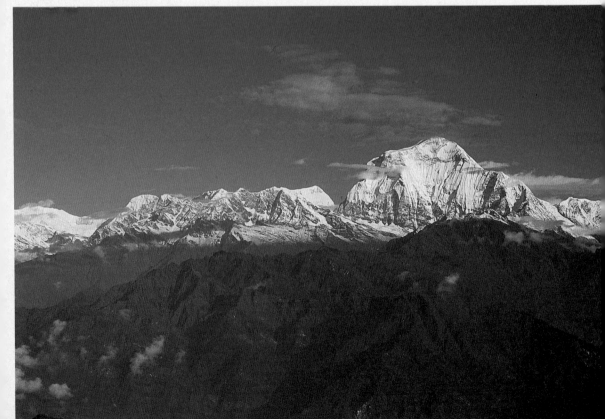

光圈f/4.0 快門1/500 點測光

題材

在等待或是行進的過程中，總會習慣
性地到處觀望，雙眼像攝影機般掃
瞄，腦中也出現像電影般的畫面，似
乎有個觀景窗在我的瞳孔上，還可以
隨意變換景深。我想這是攝影人應該
要有的習慣，一種不斷在觀察的心
態。因爲觀察久了，已經在心中拍了
許多的畫面，也已經做了許許多多的
練習，等眞的遇到可以應用的畫面
時，便能夠純熟地操作相機，透過技
術來使腦中的幻影成眞。如此一來，
攝影的題材將會更寬廣。小到一塊石
頭，大到壯闊的景色，都是隨手可取
得的攝影題材。

Annapurna South。
在山頂上，除了釋放快門，大
部分時間便是望著山發呆。想
想這一切，人極其渺小。望著
對面的山頭，雖然只隔了一個
山谷，落差卻有五千公尺之
多。山頭上的積雪不時地揚起
如沙，不知此刻攻頂的人們是
否能安然度過。

光圈f/8.0 快門1/100 評價測光

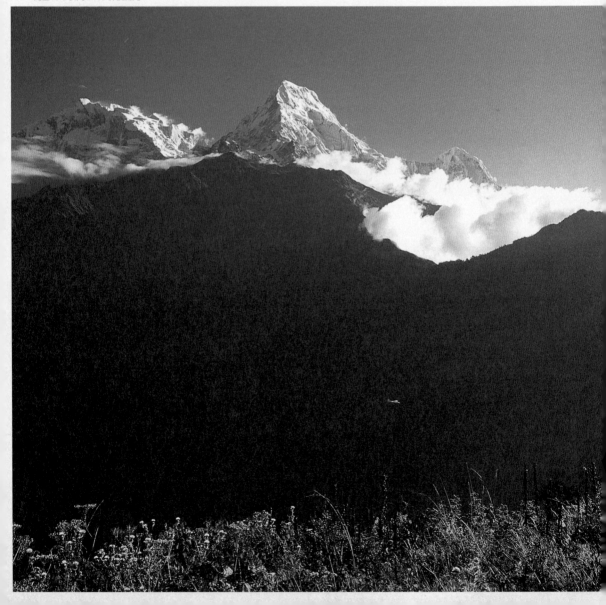

Poon Hill（3210m）瞭望台。雖然高塔只高出不到十幾米，卻可以帶來不同的視角跟感受，還真有點飛在空中看的感覺，讓我駐足許久。

光圈f/8.0 快門1/200 評價測光

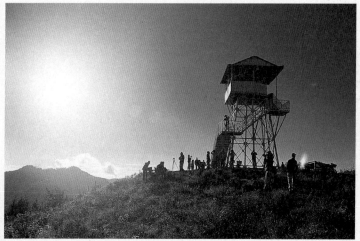

旅行的經驗告訴我，有人聚集的地方就有攤販，這裡也不例外。除了基本的礦泉水，還有暖暖的薑湯，價格也合理。

光圈f/8.0 快門1/100 評價測光

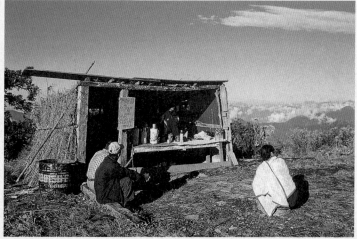

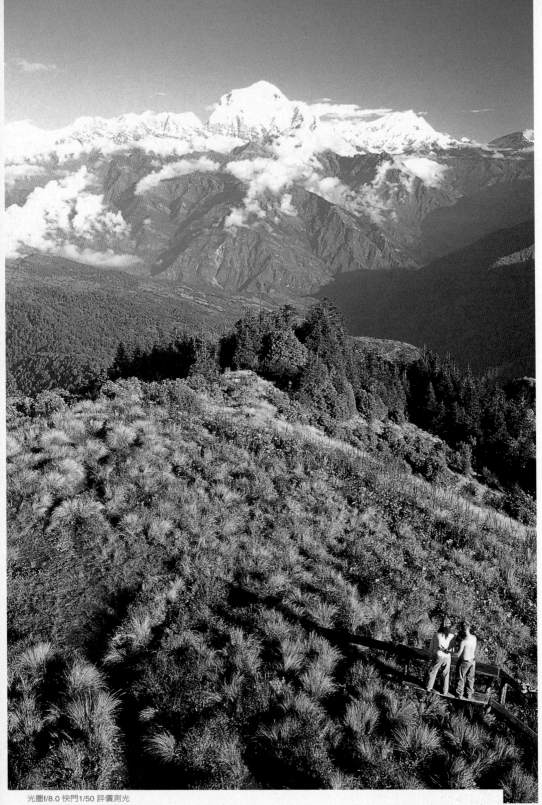

光圈 f/8.0 快門 1/50 評價測光

太陽越升越高，肚子也咕嚕咕嚕地叫了起來。該是下山的時候了。只是面對眼前的景色，就這樣下山還真有點不捨，而且我知道，也許不會再來第二遍了。因此想把握最後的時刻，好好將這美景記錄在心中。不遠處一對歐洲情侶另有想法，他們一起脫掉了上衣，在這雄偉的喜馬拉雅山脈前留下愛情的見證。

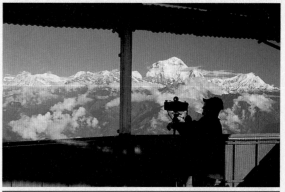

光圈f/8.0 快門1/125 中央重點平均測光＋0.7曝光補償

人群漸漸散去，喧鬧聲也逐漸隱去，我登上高塔後發現塔上只有我跟另一個搭著三腳架的人——一個從韓國來的攝影愛好者。已經高起的太陽，讓山形更加銳利，空氣更加清新，他準備拍寬幅的山景。我在想，我們都是幸運的一群，能夠在同一天，看到這一季的第一次日出景觀。希望他拍的成功。

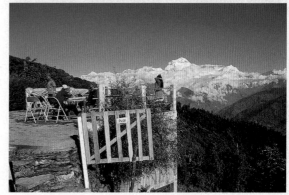

光光圈f/6.3 快門1/320 評價測光

下了山，經過我們昨晚看星星的平臺，原來是一家小店的用餐地點。能在這兒吃早餐可是件舒服的事。對當地人來說，這些山是不是就如同我們每天出門見到高樓大廈那般普通呢？或是他們每一次也都會有幸福的感受？若是如此可真是太令人羨慕啦。

光圈f/6.3 快門1/80 評價測光

回到了旅店，收拾東西，準備離開Poon Hill。這時我們才看見嚮導所說的景觀，我們可以從窗戶直接看到雪山。這可是他的精心安排，很棒。

　　離開Poon Hill時，沒有上山時追著太陽跑的壓力，一路上拍拍小花小草，望望遠處明亮的雪山，踏著輕快步伐返回旅店吃早餐。

　　吃完早餐，我們的行程便要開始往回進行，不過走的是另一條路線，下一個目標就是去Jhinu洗野溪溫泉。剛出發，天氣便由晴轉陰，開始起霧了。

光圈f/8 快門1/60 中央重點平均測光

水蛭

一路上我們很不好受。其實打從健行的第二天開始下雨後，就不好受了，我想這是我這輩子到目前為止最驚恐的健行。因為一路上我們飽受水蛭侵襲之苦，什麼叫來無影，什麼叫神出鬼沒，我真是領教了。不論你如何地小心翼翼地觀察週邊環境，一轉眼，水蛭已經用一種極討厭的運動型態以及令人驚慌失措的速度爬上你的腳踝（即使我已經綁起了綁腿），或是爬上你按快門的食指上。有一夜更扯，好不容易在一個下雨的夜晚趕路到一個小村莊，入住了一間環境尚可的旅館，心想總算可以鬆一口氣好好休息，我們趕緊檢查鞋子、褲腳上有沒有水蛭的蹤跡，結果我上衣一脫，有一隻水蛭已經在我肚臍下方紅通通腫得跟硬幣一樣大。真不知牠在我身上已住了多久，我用力一撥將牠彈飛，結果傷口血流如注。

健行途中，我們經常停下來，主要不是休息，而是互相檢查身上是否有水蛭。

* 水蛭是一種吸血蟲，也有人叫螞蝗，會伺伏在草叢邊，等候牲畜或是人類經過，然後用吸盤攀附吸血。罩門就是怕鹽，所以我們嚮導早有準備，隨身帶了包鹽，只要一灑在水蛭身上，水蛭就會脫水掉落。另一個除掉水蛭的方法是等牠吸飽了血，便會自行脫落。

光圈f/6.3 快門1/80 中央重點平均測光

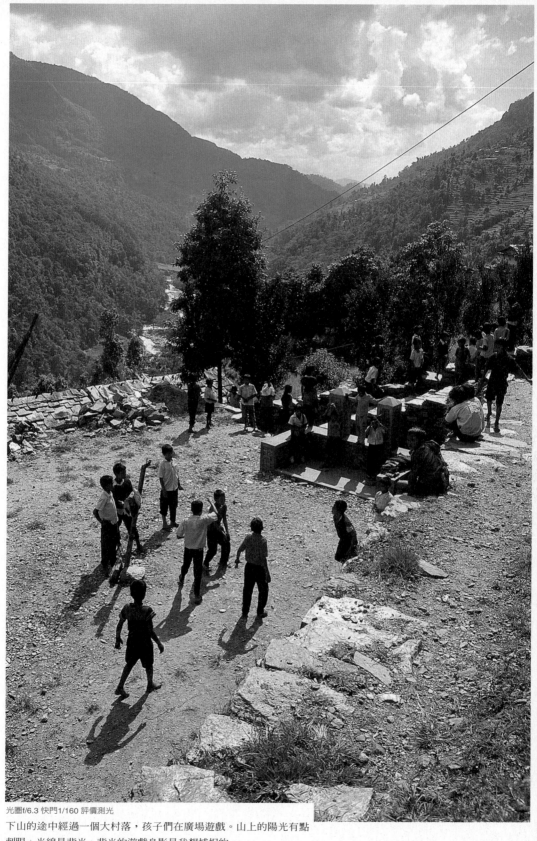

光圈f/6.3 快門1/160 評價測光

下山的途中經過一個大村落，孩子們在廣場遊戲。山上的陽光有點
刺眼，光線是背光，背光的遊戲身影是我想捕捉的。

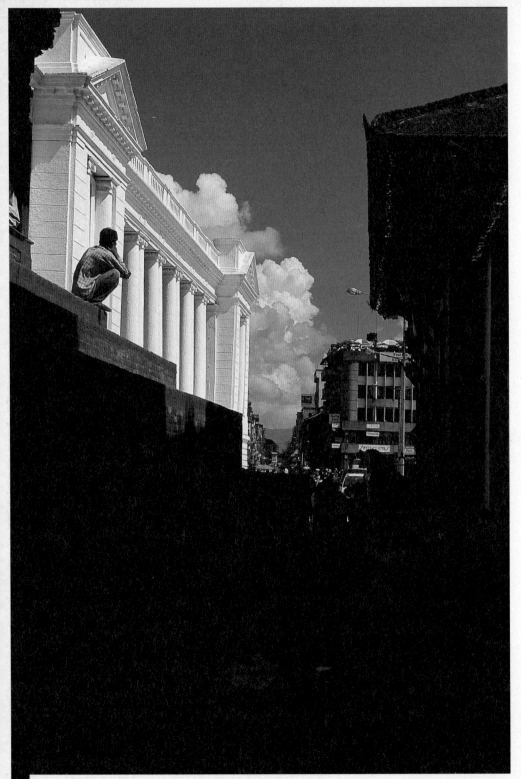

光圈f/6.3 快門1/160 評價測光

走在這條滿是攤販的小弄裡，我看見陽光正好灑在一個蹲在石階上的男子身上，他正望著遠方，而遠處的白色古典建築和豔陽高照的天空形成了絕佳的色彩組合。我想要避開身處的雜亂巷弄，於是對著明亮的建築本體和男子身上測光，讓陰暗處的巷弄呈現完全的黑，只保留建築輪廓，以達成戲劇性的光影效果。同時，視覺的焦點也就落在男子及遠方的美妙藍白色彩上。

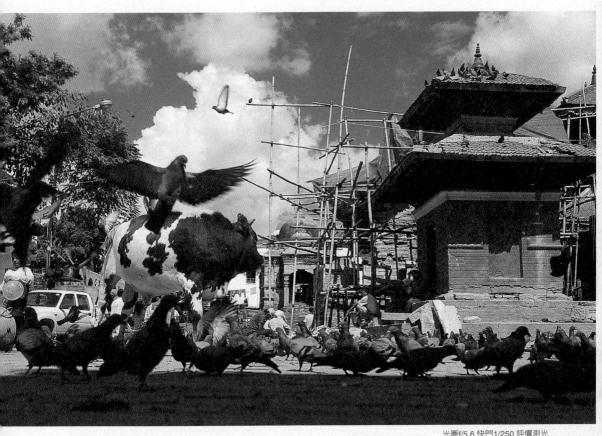

光圈f/5.6 快門1/250 評價測光
牛群在尼泊爾備受尊敬，大街
小巷都可以看見牛隻在一旁漫
步或是休息，不時有當地的居
民提供食物給這些牛。對於這
樣的龐然大物，我只能保持距
離，以策安全。

前方來了個苦行僧，強烈的陽光，使得後方
的白色建築與前方的陰影形成強烈的視覺對
比。苦行僧剛走出陰暗處，我便快速蹲下，
舉起相機，按下快門。這時候沒有太多時間
思考構圖，只能憑經驗快速做出視角的抉
擇。而且，如果我一直刻意將鏡頭對著他，
他可是會來跟我收錢的。

光圈f/3.2 快門1/1600 評價測光＋0.3曝光補償

博達哈大佛塔Boudhanath。

尼泊爾經典的景色，也是標準照，自然是遊人不可少的鏡頭。因為怕白色的屋頂

光禿禿的不好看，我刻意等到鴿子有頻率地降落在同一個地點後才拍攝。

光圈f/8 快門1/200 評價測光

光圈f/8 快門1/200 評價測光

優美的樹形在白雲襯托下，更顯優雅。 光圈f/8 快門1/120 評價測光

　　就像印度的恆河一般，廟前的這條河流也是加德滿都主要的宗教儀式進行的所在。我站在河的對岸，看著家屬們對死者進行類似淨身的儀式。我見過許多身後的儀式，不管是天葬、火葬還是傳統的土葬，最終都是一樣回歸自然。雖然儀式目的不同，但總脫離不了以自然為媒介，以求天地的結合。

旁觀

關於宗教儀式的攝影，我一向是冷眼旁觀。其實就是一種尊重。在濕婆廟我就看到觀光客拿著相機，在儀式進行中，逕往家屬群中鑽動。在中國甘南的天葬儀式中，甚至聽說經常發生天葬師氣急敗壞地拿木棍往圍觀的觀光客丟去，驅離太靠近的人群，原因不是天葬師不友善，而是圍觀的人群會造成老鷹不敢飛下來啄食死者，這樣對於死者跟家屬來說都是很大的忌諱！

Pashupatinath Temple濕婆廟。　光圈f/7.1 快門1/200 評價測光

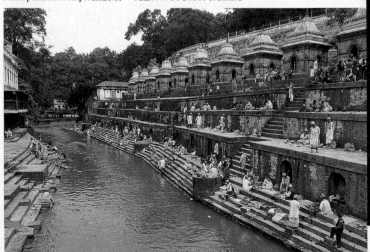

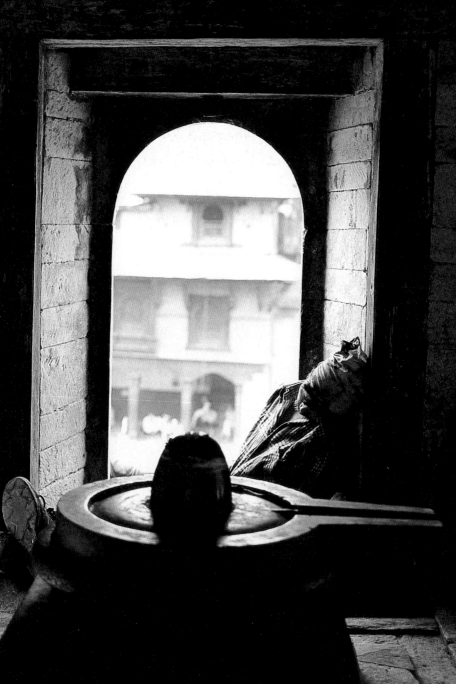

我邊走邊想，我這樣算是融入生活嗎？

光圈f/2.8 快門1/80 點測光 Pashupatinath Temple濕婆廟。

尼波爾的旅行接近尾聲，我到一家專賣手飾的小店想買當地女子經常配戴的手環給朋友當禮物。店不大，像是台灣早期的雜貨店，東西很多，很亂，但是很有淘寶的樂趣。
朋友在店裡挑東西，我站在門外想多看看即將離開的城市一眼，有個小孩也倚在招牌上望著街頭發呆。
光圈f/2.8 快門1/40 評價測光

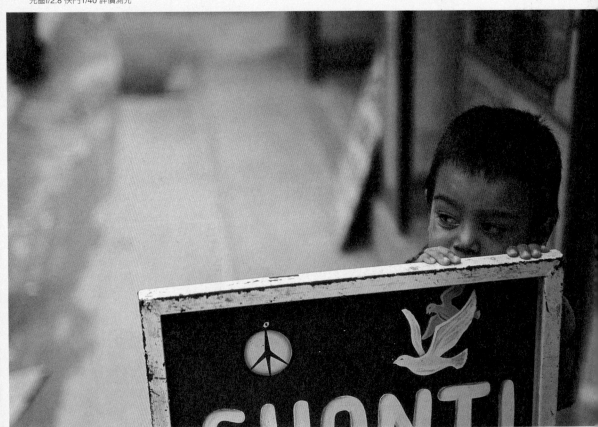

光圈f/2.8 快門1/13 評價測光

離別總是不捨，不管再壞
的遭遇都是甜蜜的回憶。
買個來年的月曆，讓我在
來年可以回憶尼波爾至少
一整年。

此次行程安排

9/29 前往Kathmandu（加德滿都）住Thamel

9/30 Kathmandu Valley

10/1 Kathmandu/午後搭乘國內線班機飛往Pokhara（波卡拉），展開健行行程。

10/2 健行第一天：POKHARA－NAYA PUL－HILLE（POKHARA to NAYAPUL/BIRETHANTI/HILLE）R：

Birethani-Bindhadi，2200m

10/3健行第二天：HILLE－GHOREPANI（2800m）（HILLE/ULLERI）

10/4健行第三天：POONHILL（3200m）－TADAPANI

10/5健行第四天：TADAPONI－GHANDRUK

10/6健行第五天：GHANDRUK－NAYAPUL－POKHARA

10/7 Pokhara/Nagarkot-Transfer to Kathmandu from Pokhara

10/8 Kathmandu, Thamel

10/9 Kathmandu & Patan 午後離開尼波爾。

使用裝備

相機

Canon EOS 1VHS

鏡頭

Canon EF 20-35mm f/3.5-4.5 USM

Canon EF 28-70mm f/2.8L USM

底片

Fuji Provia 100F 正片

Kodak E100 VS 正片

三腳架

Gitzo 1228Mk2 三腳架

G1276M 雲台

鏡頭

一般來說，鏡頭有定焦鏡頭跟變焦鏡頭。所謂的定焦鏡頭就是焦距是固定的，沒有zoom的功能。通常這類鏡頭講求的是高畫質及高解析度，鏡頭內透鏡的組合都經過精密計算，沒有妥協的空間，所以價位也比較高。而變焦鏡頭，就如一般有zoom功能的數位相機，可以將景物拉近，一個鏡頭可同時當廣角鏡頭和變焦鏡頭使用。一般而言，因為變焦鏡片的組合是浮動的，會隨著變焦而改變透鏡之間的關係，所以總有些死穴，總有某些焦段表現較佳，而某些焦段解析度則大打折扣。但是一般人並不會將作品放大觀看，所以這些不理想的因素都還算是在可以接受的範圍之內。同時也因為可以一鏡多用，免去了更換鏡頭的不便，又能夠減輕攝影裝備的負擔，所以變焦鏡頭也成為一般攝影者旅行攝影的最愛。不過，由於光學技術的發達，現在部分變焦鏡頭所表現出來的解析度已經可以跟定焦鏡頭相比，但是價格也不是一般消費者能夠輕易下手的。

關於變焦鏡頭的使用，我必須強調一點，變焦鏡頭並不能取代雙腳，變焦鏡頭的功能只是裁切畫面。用變焦鏡頭將畫面拉近，跟拿著定焦鏡頭走近一點拍，是不一樣的概念；前者不會改變畫面裡物件的相對位置及比例，拉近鏡頭就像是將一張照片局部放大而已；但後者卻會因拍攝距離的遠近而改變畫面裡物件的位置及比例，呈現的效果自然不同。尤其是使用廣角鏡頭時，改變拍攝的距離所呈現的視覺效果完全不一樣。這是拍攝風景照片時要把握的特性。不要因為有了變焦鏡頭，而失去創作的自主性。移動你的腳步，或許會有不同的視覺感受。

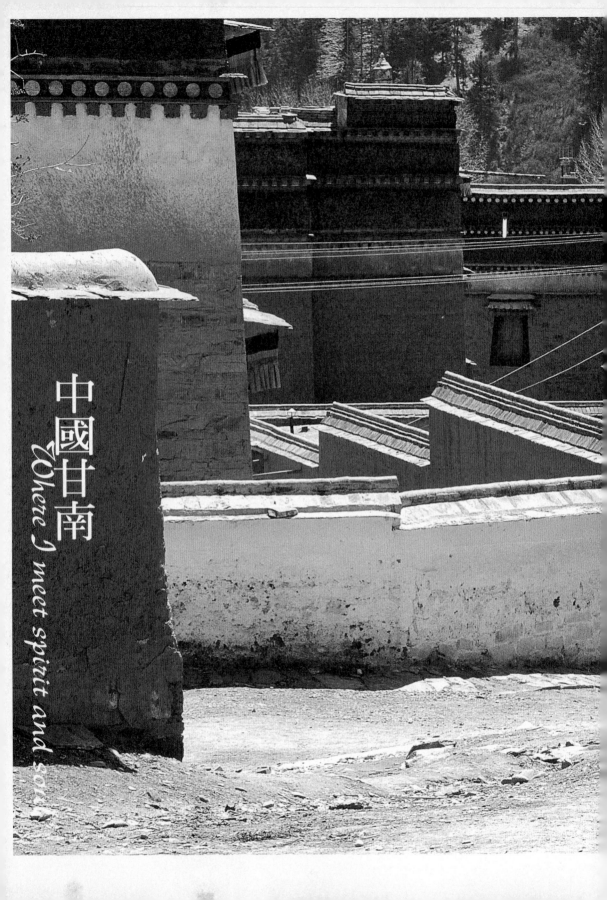

中國甘南
Where I meet spirit and soul

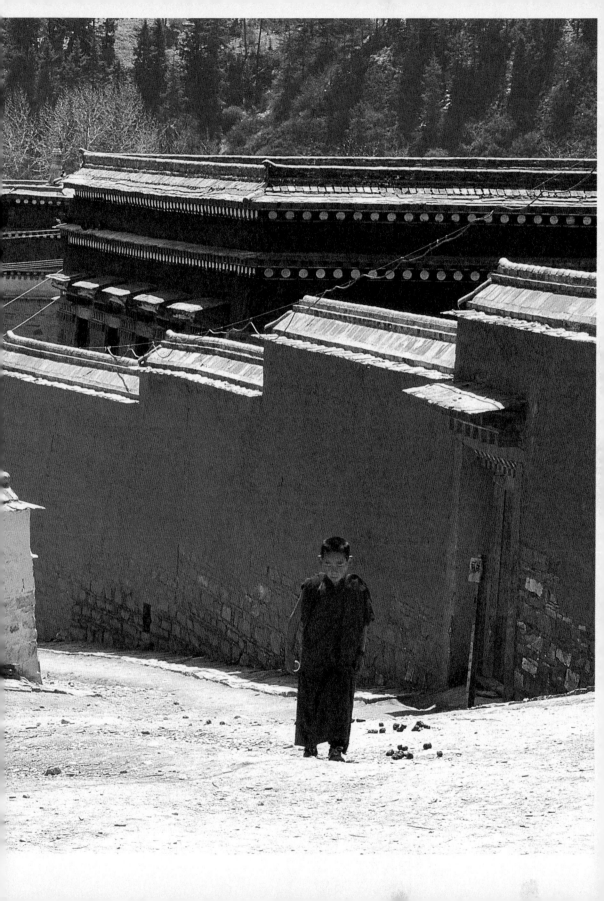

關　鍵　字
激動 緩慢 天葬台 人 三腳架

記得2003年的中國五一勞動節前，因為SARS肆虐，不僅讓長達七天的假期泡湯，同時也讓我計畫已久的甘南之行整整耽誤了一年。但我心中總是琢磨著甘南之行。到次年的五一假期，我將一年以前所計畫好的行程再度重新整理，新增了一些資訊，終於踏上甘南之路。甘南地區的藏族文化精彩豐富，夏河地區有藏傳佛教最大的學府拉卜楞寺，也有橫跨甘川兩省的朗木寺。深厚的宗教文化加上藏區本身的神秘感，甘南早已成為除了西藏之外，國內外背包客最能輕鬆體驗藏族文化的地區之一。稱這裡為小西藏一點也不為過。

搭了一天的火車之後，我們從北京到達了甘肅自治區的蘭州，朋友幫我們打理在蘭州的食宿，當地正統的拉麵令我印象深刻。離開蘭州的那天一早，外面下起了雨夾雪，連北方來的朋友也為這場預期之外的五月雪感到驚嘆。就這樣，雪伴隨了我們三天。不過雪天所帶來的路面泥濘也為我們山區的路程帶來不少風險。

　　藏族人民在中國的生活區域被劃分爲藏族自治區，有一個明確的範圍。我們從蘭州一路車行即將進入藏區之前，司機不斷告誡我們不要去招惹藏民的獒犬。行前對於甘南藏區的認識，除了世界最大的藏傳佛教學院，再來便是藏族的傳統儀式天葬。據說，我們可以在朗木寺親眼目睹這神秘的儀式；據說，拉卜楞寺附近的桑科草原美麗動人……一切的傳說讓此次甘南之行充滿不可預知的驚喜，就如同這場五月雪一樣。

　　在司機的預告下，我們穿越「歡迎來到甘南自治區的」的牌坊，正式宣告進入藏區。就好像儀式一樣，我坐在車上，望著外面的「藏區」，白雪茫茫，只有碉樓孤伶伶地若隱若現。

光圈f/5.6 快門1/150 評價測光

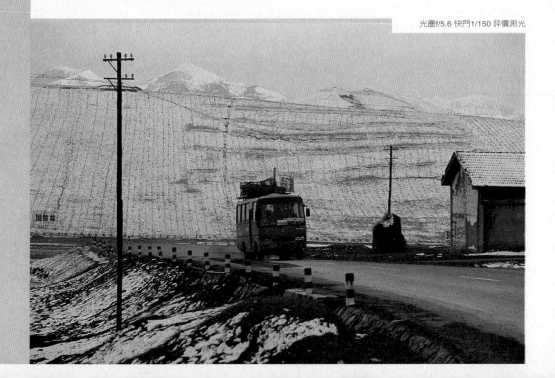

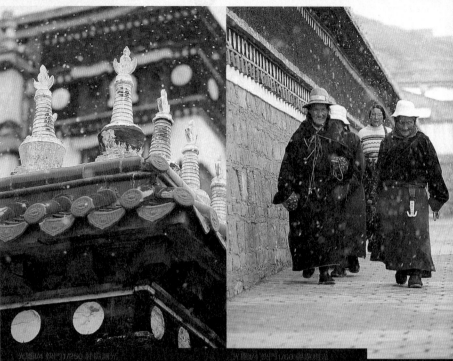

光圈f/4 快門1/250 評價測光

到了合作，米拉日巴佛閣是我們第一個景點，
也是讓我們開始感受到藏文化的第一課。

光圈f/4 快門1/60 評價測光

鵝絨大雪不時落在臉上，讓人
眼睛都睜不開。

米拉日巴佛閣。喜歡藏式建築
的尺度與單純的裝飾。偌大的
布幕和挑高的大堂，簡單的符
號，就能讓你感受到殿堂的神
聖。

風雪中的米拉日巴佛閣。

光圈f/4 快門1/60 評價測光
光圈f/4 快門1/160 評價測光

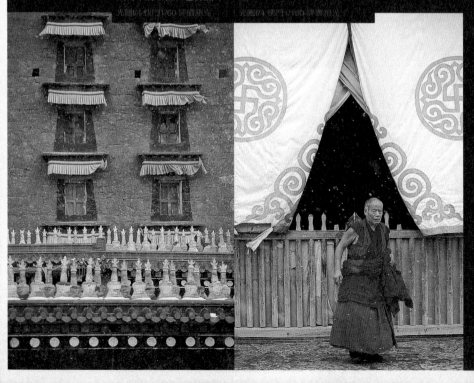

進入藏區。車子過了土門關，司機還特別提醒大家，我們已經進入藏區（甘南藏族自治州）。此時車外正下著大風雪，我們沿著中國國道213前行，我往車窗外看，試圖想看看藏區有什麼不同，但白茫茫一片什麼也看不到。下著大風雪的五月天進入藏區，心中充滿莫名的期待。

從蘭州出發的那天早上，預定好的中型巴士已經在飯店外等候我們，但是，天氣不是很好，下著小雨。等我們辦完Checkout手續，一轉眼外面竟已下起了雨夾雪。心情是既擔心又興奮。一路上，天氣多變化，原本的雨夾雪轉成了中雪，偶爾又大風伴著鵝絨大雪。我們在捉摸不定的天氣中，漸漸地離開蘭州市區。

從蘭州出發之後，一路上雪勢忽大忽小，但就是沒停過。車上一些從沒看過雪的南方朋友，就在這一路上望著窗外發呆，享受上天帶來的驚喜，這是大家出發前沒料想到的。旅行就是這樣充滿驚奇。

形式簡單的建築。顯然藏式建築的封閉型很強，但是我很喜歡，很單純。　光圈f/5 快門1/100 評價測光

光圈f/4 快門1/320 評價測光

因為氣候跟路況的關係，我們沒辦
法到達朗木寺，於是決定在碌曲縣
城住上一夜。第二天清晨，天氣終
於放晴，我起了個大早在碌曲街頭
閒晃。這個縣城很小，只要站在T字
路口往三面看去，便將整個縣城瀏
覽遍了。而每個路口的端點都是山
景，昨天一天的雪，讓山都白了
頭，街上零散的藏民，一台車也沒
有。顯得冷清。

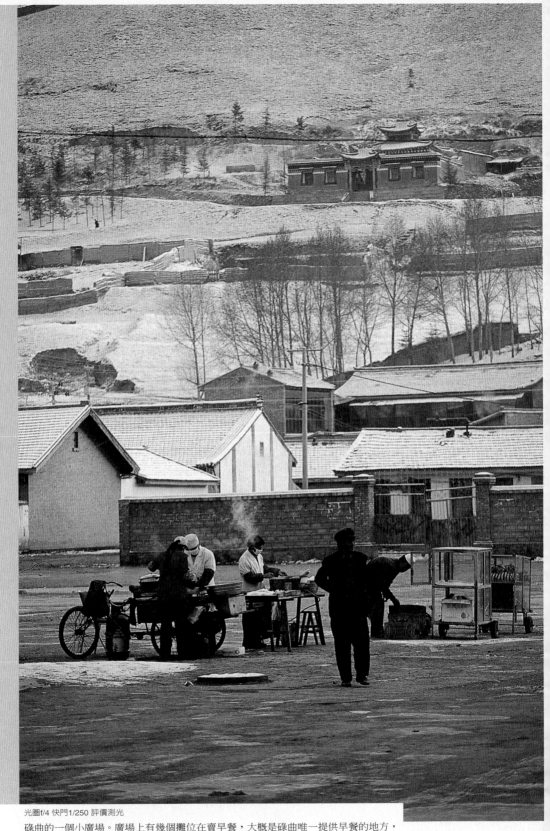

光圈 f/4 快門 1/250 評價測光

碌曲的一個小廣場。廣場上有幾個攤位在賣早餐，大概是碌曲唯一提供早餐的地方，
供應著周邊一些等待長途車的人們。遠方山腰上有一間廟宇，成為我的目標。

光圈f/4 快門1/160 評價測光
一早要出發到朗木寺，大夥在路旁等著，望著眼前空蕩蕩的街道，來了一家子的人。

在等候出發的時間裡，我蹲坐在樓房邊上，看著空蕩蕩的街頭。偶爾出現的行人，便成為我注意的目標和想像的開始，他們打哪兒來，往哪兒去，做什麼，在這個遠離塵世的縣城裡，我真的不知道他們要幹什麼。

可以看出來，這個縣城是被創造出來的，而不是發展而來的。

長途車，這裡唯一對外的交通工具。
光圈f/4 快門1/320 評價測光

閒晃的時候，突然來了一輛長途車，這時街上原本在晃蕩的行人，都往車的方向聚集。有的是一家人，也有散客，從服裝上判斷，幾乎都是藏民，而大家也幾乎都人手一個大袋行李。還沒見到有出遊的背包客。我想起一個北京的女性朋友，她曾經獨自一人前來甘南，交通工具就是以長途車為主，常因為藏民厚重的衣物及大量的行李堵住通道，而必須從遠離地面的巴士車窗下車。這種勇闖天涯的精神真是令人佩服。

碌曲。這是山上廟宇旁的唯一通道，我想也是居民們在這裡轉經的唯一路徑吧。

光圈f/4.5 快門1/320 評價測光

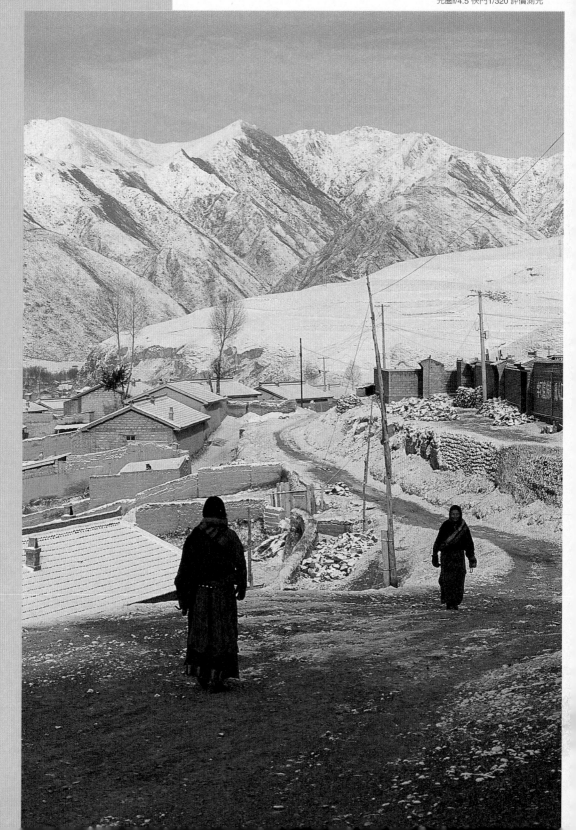

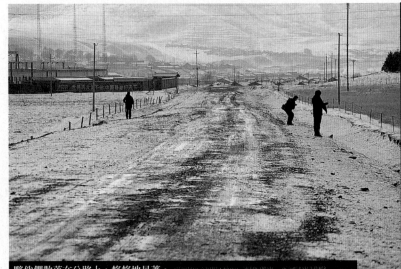

夥伴們散落在公路上，悠悠地晃著。常用f/8，快門1/300，準位測光，+0.7級曝光補償。

光圈f/4 快門1/250 沖體測光

我沿著路肩無目的地走著，在這種雪白的世界裡，過了激動心情的境界後，
竟有種放空的輕鬆感受。一顆標示著數值的小石頭吸引了我的目光，紅色的
文字讓這塊小石子變得不凡。這顆石頭，大概就是邊界的意義了吧。

剛離開碌曲，我們的車子出了點毛病，必須要返回城裡，我們一群人便要求在公路上
等候，因為還可以拍拍風光、走走曬曬太陽。只是沒想到，雪地反射的光線長時間下來會
造成視覺的問題，偶爾眼前出現一片黑雲。算是第一次體驗到雪盲。

曝光

相機的測光系統很容易受到強光或是反差過大的光線影響，導致曝光不如預期。這裡因為
雪地反光強烈，相機的曝光值會偏向不足，所以我增加0.7級的曝光值來進行曝光補償。

光圈f/5 快門1/125 評價測光

尕海湖遠景。往朗木寺的
途中，我們也順道繞進了
尕海湖邊。

一早出發時天氣不錯，還
是個太陽天。但是到了尕
海湖時，只見遠方烏雲密
佈，正下著雪，而雲塊也
漸漸往我們這裡飄過來。
果然，沒過多久，我們所
在的位置就下起了小雪。
看著大自然如此的變化，
覺得人分外渺小。

　　朗木寺區主要分兩部分，跨越兩個省——甘肅省跟四川省，所以兩邊的廟，當地居民
俗稱甘肅廟及四川廟。到達朗木寺時已經接近中午兩點，聽旅館的主人說四川廟下午有儀
式活動，也就顧不得還沒吃中飯，決定先去四川廟一探究竟。

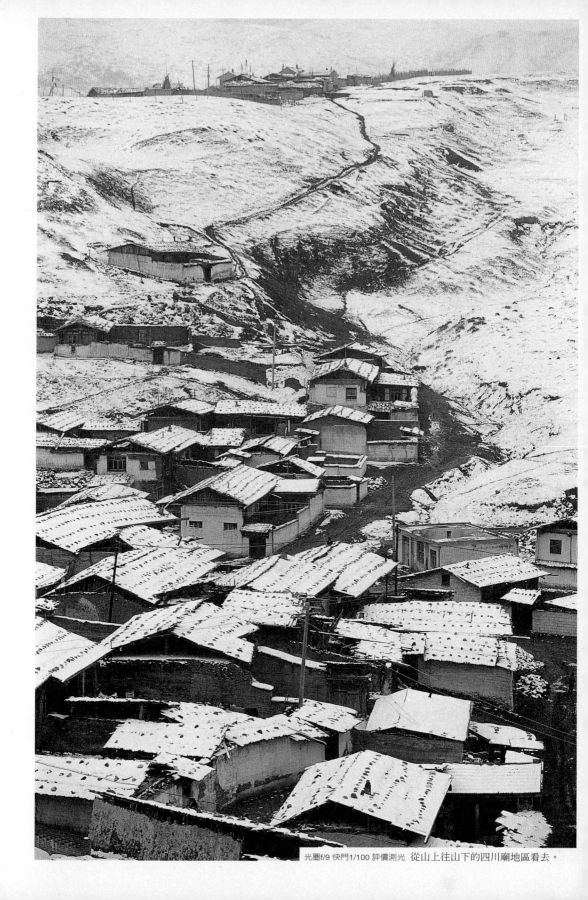

光圈f/9 快門1/100 評價測光　從山上往山下的四川廟地區看去。

光圈f/4.5 快門1/100 評價測光

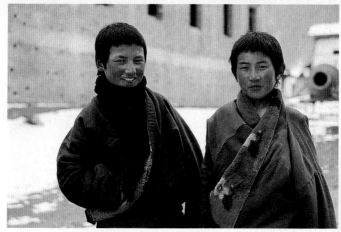

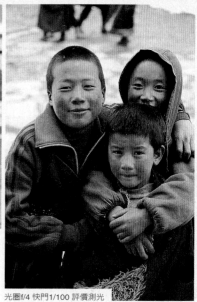

光圈 f/4 快門1/120 評價測光

這兩個小帥哥是一對表兄弟，也是我遇到少數會說漢語的藏族小朋友。跟他們隨便聊了幾句，拍下了靦腆的面容。不知是教育的關係，還是因為經過對談之後，他們倆透露出與一般藏族小朋友不同的氣度與沈穩氣質。

光圈f/4 快門1/100 評價測光

光圈f/4 快門1/200 評價測光

一路徒步到四川廟，風雪不斷，許多的藏民也跟我們一樣往四川廟聚集。過了不久，儀式在廟中傳出的擊鼓聲中開始。鼓聲傳出的同時，原本在廣場拍攝藏族小朋友的夥伴們，似乎在同一時間點某個神經被觸發，一下子全往廟口湧去。其他當地藏民也不例外。只是法會進行的時候，是不讓其他人進入的。只見一群局外人猛拿著鏡頭往裡頭鑽，越是看不見，越是要一探究竟。

大家都拍的東西，我不會去拍。我站在廣場的一頭，看著這一切發生，並拍下了這張照片。

我不知道裡面的儀式到底是怎麼回事，不過我想，儀式早已超出信仰者一切目光，誠心才是最重要的。

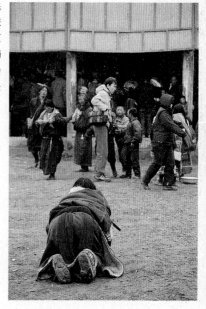

在藏區，有些人很純樸，很單純。尤其是小孩，只要你有相機，便會抓著你不放，主動擺好姿勢讓你拍照。觀察了許久，發現只要是會走路的小孩就會擺出各種不同的姿勢讓你拍攝，而他們想拍照的原因也很單純，就是想看看你數位相機螢幕上所顯現出的自己。

我也曾被他們追逐過，但是單眼相機空盪盪的機背，總是讓他們顯露失落的神情……

　　早晨起床之後，在旅館不是很明亮的長通道上，我看見了端點唯一的小窗，這也是通道唯一的光線來源。走過去望著外面山上覆著昨日尚未融化的殘雪。雖然地處甘肅省南端的某個小村落，但卻讓我的思緒一下拉到了歐洲阿爾卑斯山下的小農場。雖然我沒有去過歐洲，僅止於想像，但是心境頓時舒暢了起來，並且感到愉悅。來自台灣的我，想要捕捉這種清晨一開門便能夠見到皚皚雪山的感動。

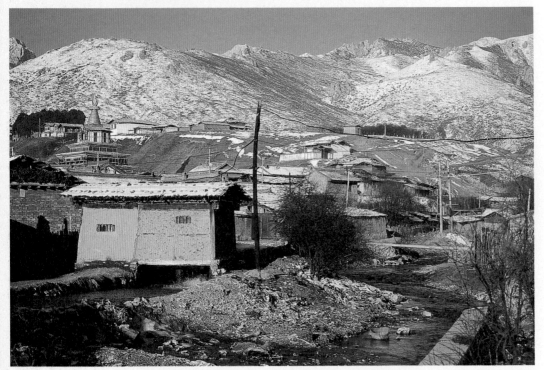

今天是在朗木寺的最後一天。揮別了前幾天的雪天，老天總算給我們一個像樣的五月天。　光圈f/5.6 快門1/100 評價測光

激動

既然選擇攝影，就不要吝嗇使用相機。攝影有時也是需要激動的，有時見到某些場景，景色並不是特別吸引人，但是卻能夠引發內心小小的觸動，開啟隱藏的小感動，這個時候便要將相機拿出來，利用攝影技術將這份感動補捉下來，成為你最私人的作品。

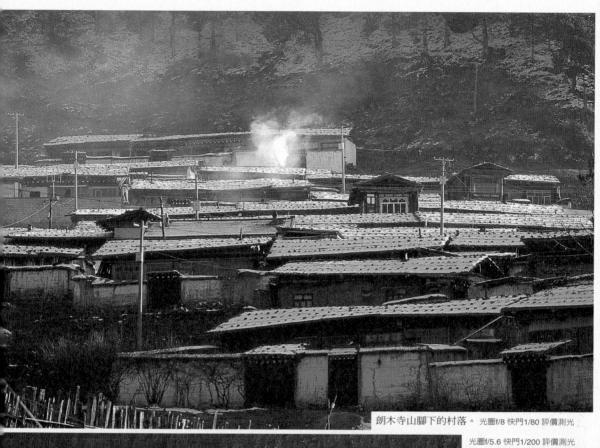

朗木寺山腳下的村落。 光圈f/8 快門1/80 評價測光

光圈f/5.6 快門1/200 評價測光

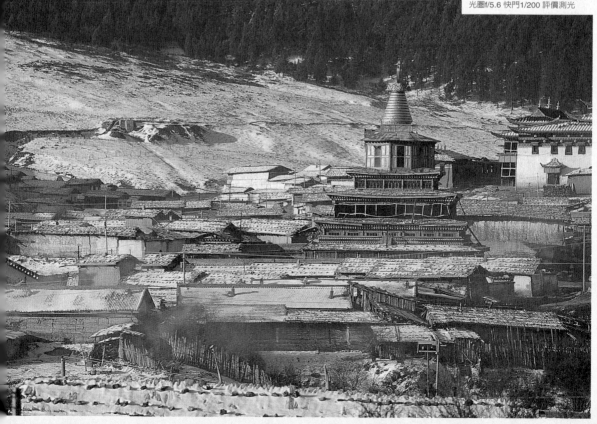

　　觀察是人類的天賦，我們得以藉由觀察來進一步洞悉事情的價值。攝影亦然，除了紀
實攝影或是新聞攝影需要即時的反應並做出決定拍攝，其他的拍攝題材幾乎都有時間讓你
好好觀察再決定你的攝影節奏。所以，攝影是緩慢的運動，不用急於按下你的快門。緩慢
也是種沈澱的方式，先用眼睛觀察，並讓你的心思告訴你該如何拍。

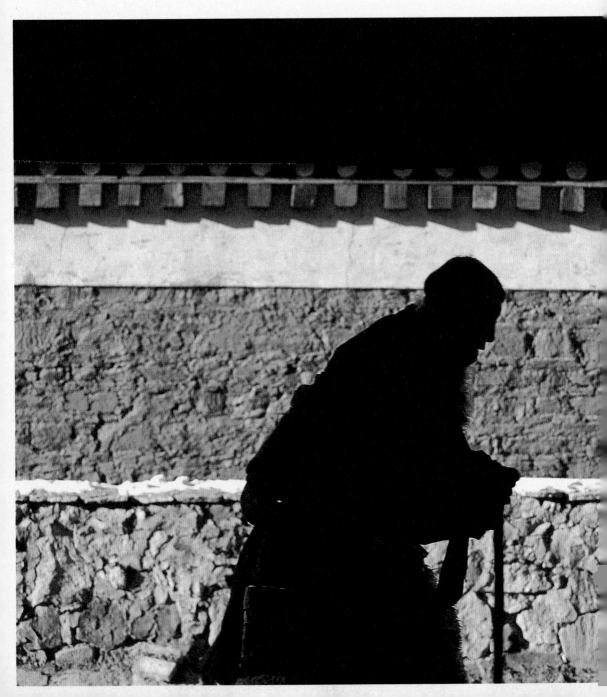

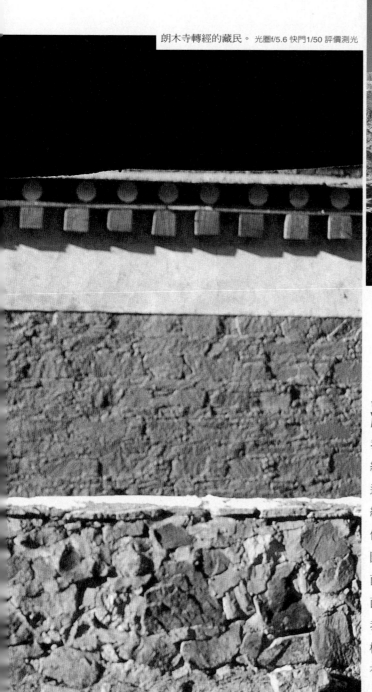

朗木寺轉經的藏民。 光圈f/5.6 快門1/50 評價測光

光圈f/5.6 快門1/50 評價測光

緩慢

我站在寺廟挑出的屋簷下，觀察轉
經的人們，他們手拿轉經筒，邊轉
邊沿著寺廟繞行。我估計一下他們
繞行的頻率，並決定我的位置，在
他們再次經過我面前之前先想好構
圖，並且對好焦點，想像人物在畫
面中的位置。等他繞行進入我的畫
面，便立刻摒住呼吸，按下快門。
我回想剛才一連串的攝影過程，並
檢討攝影的參數，我想這張是可以
有把握的，就決定不再重拍。

光圈f/4.5 快門1/160 評價測光

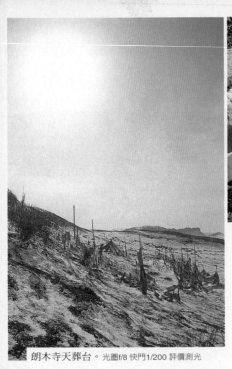

朗木寺天葬台。 光圈f/8 快門1/200 評價測光

天葬台

天葬台沒有台，而是一個比較平緩的山坡地，座落於村子的後山，從這裡可以鳥瞰村落。

　　天葬都安排在早晨進行。據說神鳥啄食屍體，如果全部吃淨，就表明死者生前沒有罪惡，靈魂能夠升天；如果沒吃乾淨，就意味著死者身前有罪過，靈魂也就難以升天了。由於這個緣故，所以天葬都要趕早進行，免得「天鳥」吃了別的東西，把屍體剩下。按照傳統的風俗，為表示對親人的悼念，人死了以後，先由家屬給死者脫光衣服，把屍體捲曲起來，頭屈於膝部，如同母體中成形的胎兒，然後再用白色藏布（氆氇）裹起來，用繩子攏住，在家裡停放三天，第四天早晨就抬出去天葬。掌司天葬的過去稱「巫師」，現在稱作「天葬師」。天葬的儀式開始了：天葬師點燃「桑」煙，引來鷹鷲，接著用長刀去其肌肉，先從背部開刀，逐漸分解，將肉割碎、骨砸碎，混以糌粑拋灑給鷹鷲。據說，這樣，連一點血腥味也不留在地上，才意味死者整個身軀升入天堂。

光圈 f/5 快門 1/160 評價測光

天葬是藏民族特有的風俗，
我們走到了朗木寺後山的天
葬台，地上隨處可見散落的
碎骨，但是更令我感到不安
的是放在一塊大石塊上的斧
頭。工具的擺放位置明確地
標示了事件的發生地點，這
比事件的發生更具想像空
間。而後來我也確定那裡就
是天葬師分解屍體的地方。

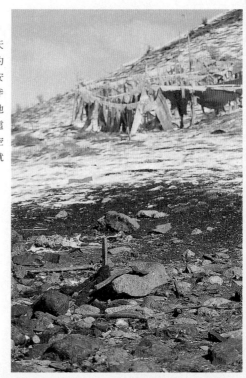

光圈 f/4 快門 1/250 評價測光

光圈f/4.5 快門1/200 評價測光

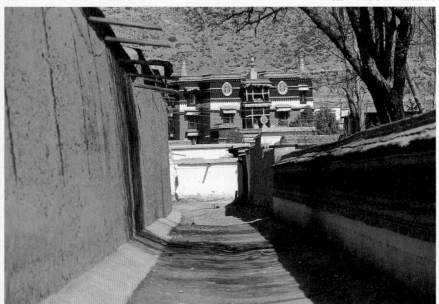

光圈f/5.6 快門1/160 點測光

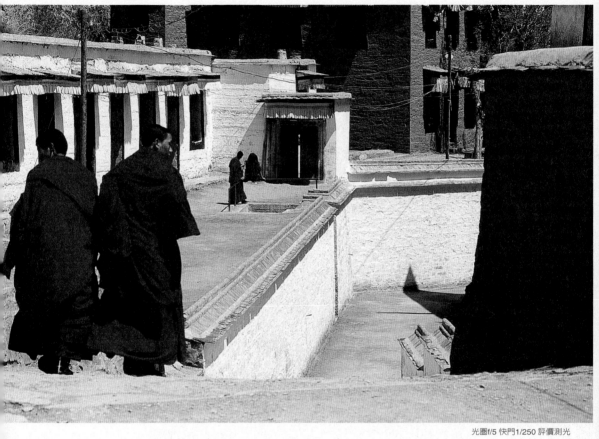

光圈f/5 快門1/250 評價測光
拉卜楞寺

轉經的人們不斷地從我眼
前走過,而正午的陽光將
建築本身的質感表露無
遺。我想透過流動而柔軟
的步伐,來跟堅實的牆面
作對比,另一方面也可以
表達這個場所的功能,是
轉經人們的通道。

光圈f/7.1 快門1/40 多點點測光

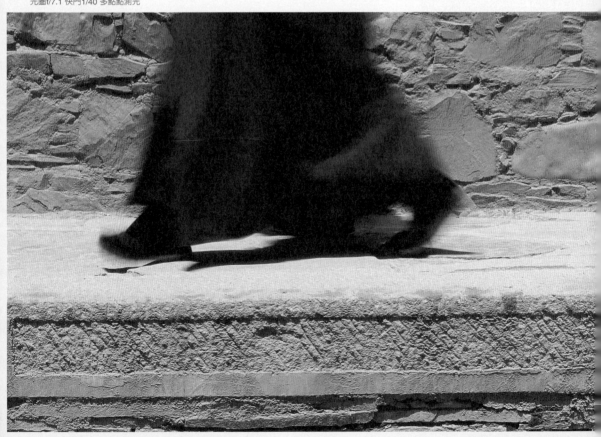

人

立起了三腳架，我並沒有立刻進行攝影，而是
先觀察。

觀察有什麼樣的人在轉經？他們都穿什麼樣的
衣服？有幾種組合的人會經過我面前？一個
人？一群三個人？由於轉經是不斷以順時鐘方
向步行圍繞著廟宇，所以我也計算他們經過我
面前的頻率，看看是不是值得等下去。另一方
面，我也嘗試在取景框裡先構圖，連結快門
線，並測光，鎖定。左眼看著取景框，右眼看
著即將進入畫面的人，等著畫面進來我的取景
框。

由於轉經的人們穿著不夠協調，有人穿著藏式
傳統服飾，有人穿著襯衫，也有人轉經時邊聊
天，如果同時進入畫面，我想可能無法表達轉
經儀式的宗教嚴肅感，所以我選擇了廟宇建築
的質感，跟行進中的步伐。

三腳架

沒有三腳架我完成不了這張照片。

因為必須用慢速快門。以捕捉攝影的時間感。

三腳架並不輕，即使很多廠商標榜自家的產品
重量輕，但再輕背久了再加上攝影包也是很沈
重的負擔，所以重量以及認為不常用往往成為
一般人不帶三腳架的藉口。這很可惜，因為有
些畫面沒有三腳架真的辦不到。

光圈f/5.6 快門1/60 評價測光

拉卜楞寺的一角。神奇的小角落，紅白相對的牆面，將前後的空間界定得很清楚。紅牆就像舞台的大幕一般，隨時都有不同的人從這個角落突然出現。

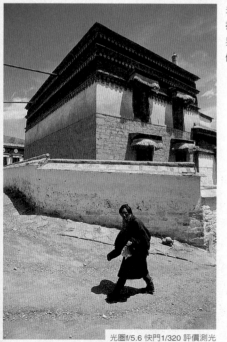

光圈f/5.6 快門1/320 評價測光

在拉卜楞寺的最後一天，特地在清晨起了個大早，爲的是來寺裡聆聽喇嘛的早課。但早課是不讓一般民眾進入的，所以只能站在外面靜靜聆聽裡面的動靜，想像大廳裡坐滿和尚的情景。除了我，還有兩個從法國來的遊人，帶著專業的錄音設備，將收音頭舉得高高地對準上方少數幾個開啓的窗戶。這裡的早課不同於一般廟宇裡平淡的誦經令人昏昏欲睡，這是我聽過最戲劇性的誦經梵音。從室內傳來一陣陣的誦經聲，像海浪一般，從前浪開始，只有幾個帶頭的喇嘛吟唱，後來氣勢越來越雄厚，集體的吟唱像猛浪般打入我耳中，浪頭過後又出現平靜的波面。就在這一波又一波旋律中，這場早課聽得我大呼過癮，意猶未盡。

可以聽到如此的神樂眞是一件幸福的事。這不是晚起的蟲兒可以享受得到的啊。

後來我在尼泊爾的街頭買到喇嘛早課的誦經錄音，錄音的品質之高，讓我驚喜不已。

早課持續很久，告一段落時，我決定到寺廟周邊逛逛這個藏傳佛教最大的學府。清晨沒有遊人，我想跟寒冷的天氣以及長途旅程疲勞有關。一般遊客一路上到了夏河拉卜楞寺時，大概也都經歷了一整天顛簸山路的車程，疲勞加上寒冷的溫度，除非是自制力極強或是對於藏傳佛教文化有非常強大的熱情，否則大多數人應該寧可選擇躲在被窩裡睡覺吧。

拉卜楞寺在甘南地區是知名的景點，雖然地處偏遠，但除了背包客，旅遊團來參觀的也不少，所以爲了避開人群，同時體驗不同於白天工作時間的活動，我決定早起去聽早課，順便逛逛面積廣大的藏傳學府。

我在幾個廟宇的出入口看到了類似雲朵的形象，像是孫悟空的筋斗雲。我不知道用意爲何，或許是僧人們的功課之一吧，但在我心中成了未解的藏傳佛教神秘之一。這是平常活動時間看不到的情景，我便記錄了下來。

光圈f/3.5 快門1/20 評價測光

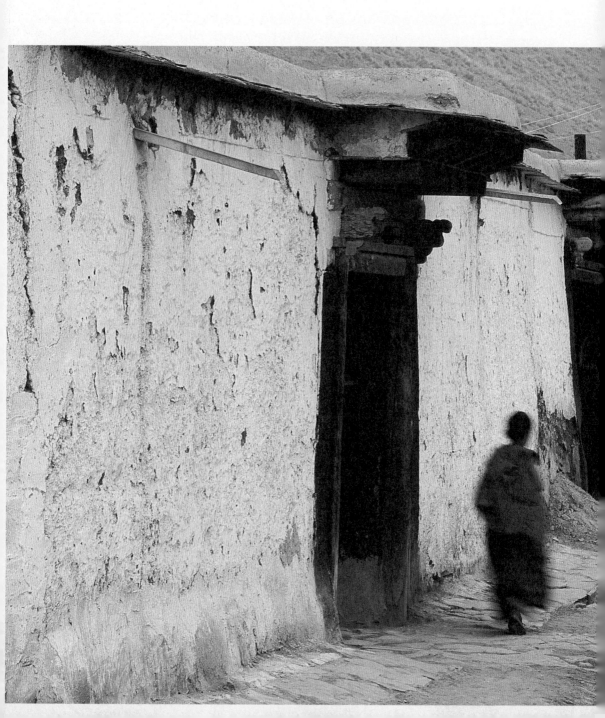

早課的同時，我漫無目的地往
寺廟一旁的聚落走去，一路上
空空蕩蕩，偶爾幾個和尚走
過。轉個彎遇見一個小和尚，
他對我這個陌生人沒有特別在
意，反倒是他拿著小皮球獨自
一人在這巷弄中玩耍的身影，
吸引了我的注意。

光圈f/4 快門1/30 評價測光

光圈f/4 快門1/150 評價測光

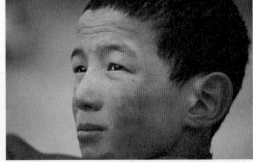

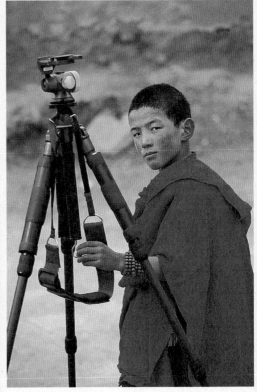

光圈f/4 快門1/120 評價測光

我在他玩耍的巷弄裡，擺起了三腳架，一方面是準
備拍攝小巷裡的房子，一方面也是希望降低這個小
和尚對我的戒心，或許習慣我的存在之後，可以捕
捉到他更自然的一面。

他趁我在拍其他建築的時候，好奇地玩弄我的三腳
架，在我要離開轉往其他巷弄之前，還跟他合拍了
張自拍照，也算是這趟旅途的紀念。

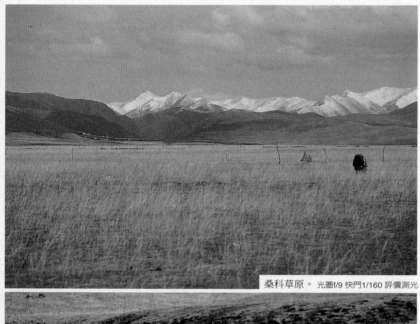

桑科草原。 光圈f/9 快門1/160 評價測光

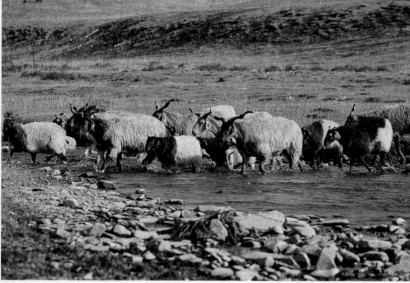

光圈f/7.1 快門1/50 評價測光

不要給當地的小孩糖果吃。
糖果很吸引小朋友沒有錯，
但是中國內地普遍對於牙齒
保健的概念並不健全，鄉村
地方更別奢望會有刷牙的習
慣，所以給小孩糖果只會造
成牙齒的健康問題，並不會
有任何好處。所以我建議要
去當地的朋友，可以攜帶鉛
筆、筆記本等輕便的小文
具，在小朋友完成當模特兒
的任務之後，適當給予的鼓
勵。除了糖果，他們更需要
的是教育以及文具的補給。

光圈f/4 快門1/160 評價測光

相機

簡單地說，相機以構造來分，有旁軸相機（聯動測距式相機、輕便相機）及單眼相機（單鏡頭反光式相機、SLR）兩種。我們一般家用的傻瓜相機多是屬旁軸相機，從觀景窗看出去的景色跟實際拍出來的圖片會有誤差，因為觀景系統跟拍攝系統是不同的系統；同時，此類相機構造簡單，因此價格相對便宜同時也不容易損壞。當然也有比較高級的旁軸相機，具有快門及光圈的設定功能，甚至也有曝光補償或是重複曝光的高級功能，有的還可以更換鏡頭，像是Contax G2便是經典之作，可惜已經停產。總之，輕便相機很適合旅遊攝影，由於它的輕便性以及安靜的操作，可以更親近地拍攝人文攝影作品，是街頭抓拍的好工具。有些輕便相機鏡頭所呈現出來的品質跟單眼不分上下，所以輕便相機也是可以拍出好作品的。事實上，我自己有許多刊登在雜誌上的圖片都是用輕便相機拍的。

雖然旁軸相機這麼好，但是笨重的單眼相機還是有它的優勢。首先單眼相機沒有視差，也就是說你在觀景窗看到的景象跟拍攝出來的結果是一樣的；另外，單眼相機有完整的鏡頭群可以提供選擇，有各種針對不同狀況及需求對應的鏡頭。在功能上，單眼相機也提供更多的擴充裝備，比如說可以提升相機快門連拍速度的馬達手把等等。

如果條件允許，通常我會比較偏好使用單眼相機。雖然單眼相機的重量比較重，但也因此可以沈穩地手持拍照，整隻手可以握著機身，手感比較好。另一個好處是，構圖會比較精確。部分單眼相機觀景窗的可視範圍是100％（大部分的可視範圍在90％到95％左右），也就是說，你在觀景窗看到的東西都會被完整地捕捉下來，這樣可以更完美地掌握構圖的精確性。

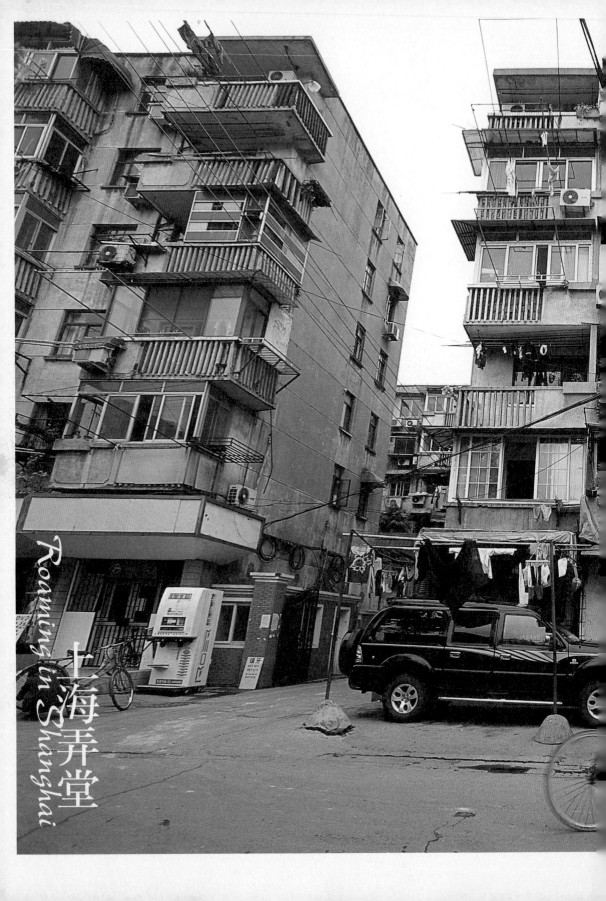

Roaming in Shanghai

上海弄堂

關　鍵　字
低調 構圖

繁華如忠孝東路般的上海南京西路，一路上盡是時尚界尖端的名牌，我轉身進入一個不知名的弄堂，世界迥然不同，有如電影《功夫》裡，發現豬籠寨一般的新天地。

　　不管工作再如何繁忙，我總是堅持週五不加班，即使因此週六周日都必須到公司待命，等著業主無情的催促。其實也正因為如此，更是要把週五的夜晚留給自己。尤其是冬季的夜晚，寒流來襲的週末。

　　單位的下班鐘聲想起，我準時從衣櫃裡拿出大衣，跟大夥約好了周日的加班時間之後，便背起背包，準備去享受我的personal time。騎單車回家大約十分鐘的路程，單車就停在公司樓下。公司樓下是一家德國料理餐廳Paulaner，他們的特色除了德式料理之外，還有現釀的德國啤酒。值得一提的是blue Monday的晚餐都是半價，週一晚上偶而來這裏用餐，我想大概可以一掃週一工作心情的憂鬱吧。穿越桃江路行經許多料理店，心中琢磨晚上的用餐地點。我看著路上許多裝修精緻的餐飲店，想著這些光鮮人群的用餐目的；除了溫飽之外，大概就是約會，等候情人，好友聚餐。用餐只是個引子，許多浪漫的情事都是發生在用餐之後。至於我的用餐目的，沒有什麼，就是想大吃一頓。一整個星期下來，中午的餐盒加上加班的便當，已經讓我的胃失去知覺，只要有東西進入便得到滿足。油膩的餐盒我已不願再想起。

　　回家換上輕裝，一路往靜安寺的方向走去。經過上海展覽館旁的銅仁路時，發現一個新的奇蹟已經誕生。還記得一兩個月前，這片工地上掛著的紅布條上寫著：「奮戰三十天、拿下正立面」，這樣的幹勁令人感動。而完工後的酒吧大樓更是讓人瞠目結舌，這是一個刻意製

造出來的酒吧情境，規劃之時標榜著上海中心城區的一個異域酒吧區，其中包括美國爵士酒吧、泰式酒吧、蒙古式酒吧等。這讓我一下子想到了前陣子被拆掉的北京秀水市場，秀水街旁蓋了棟類似雅秀服裝城的大樓，建築樣式看起來並不屬於長安街的高檔路線。本地的規劃總喜歡將零散的東西通通放在一個大樓裏，便算是規劃了，這棟標榜異域酒吧的酒吧樓也是如此吧。不過這裏仍然進駐了一些酒吧老店，如Blue Frog等，到了夜晚人聲鼎沸，完全不輸衡山路酒吧區。只是總覺得還缺少些什麼，大概是酒吧渾然天成的環境，以及探索的樂趣吧。

然後我到了靜安寺旁久光百貨的地下食街。每次只要想到大吃一頓，便會到此光臨，因為這裏有一家自助火鍋店，食材用料都不錯，海鮮算是招牌，除了幾樣限點的食材，大部分都是無限量供應。不過我並不認為吃到飽便是好，我會挑經典的下手。其中以生蠔最合我胃口，每一個生蠔都是當天撥的新鮮貨，端上桌時，墊著大量碎冰，點綴著乾冰，彷彿剛從水裏撈上來般地新鮮，再搭配檸檬片及蕃茄醬，真是美味極了。

上海的週末，有時有點難熬。除了商城，很難有新的刺激點來觸動人們的神經，但總不能一天到晚逛商場購物。對於晚上活動的期待，經常是週末加班的動力。離開了公司，約幾個朋友，想逛逛，看看人，便到了上海新天地。這也是一個夜晚的奇蹟，老建築在這些餐廳及酒吧裏獲得重生。到這裏的人也是形形色色，遊客、國人，還有許多打扮時尚的靚哥辣妹。有時候，坐在這裏的戶外咖啡座，看著人群的流動，比較能感覺自己確實在這樣五光十色的城市中存在著。

不過，寒流將我坐在戶外咖啡座的想法凍結了起來。忽然想起最近復活的一家爵士吧，因為建築拆遷而消失了一陣子。趕緊打電話給朋友，問清楚地點約了時間，便驅車去復興路尋找JZ Club。找個角落坐下，點了杯Malibu，台上跳動的爵士現場演奏，就像這杯香甜又暖喉的甜酒一樣，在寒流夜裏，帶來像老友般溫暖的問候。

整修中的上海弄堂。光圈f/8 快門1/125 評價測光

　　到過上海的人，如果不是那麼潛心
於到襄陽街購物的話，應該會對市區內
的弄堂有很不錯的印象。

　　樸實的材料，一統的窗型樣式，搭
配弄堂外高聳的梧桐樹，完全無視於外
界的紛擾。巷弄間閒話家常的老上海，
秋季時節，還有人挑著擔子在巷弄裡販
賣大閘蟹，一派悠閒的感受。這也是我
喜歡在弄堂裡到處穿梭的原因。

　　前一陣子上海的弄堂開始大翻修，
一片一片的弄堂一個一個的翻修。每一
次都像螞蟻上工一樣，一天沒見，鷹架
已經搭好，又一天沒見，連油漆也刷好
了，過個幾天，嶄新的弄堂建築就出現
了。聽居民說，這是政府出錢補修，他
們一毛錢都不用花。

光圈f/10 快門2.5" 多點點測光
外灘三號。

　　外灘大概是目前全中國最火紅、最
能夠談得上與世界時尚接軌的地方。以
前曾是英國租界，大量的古典大樓在這
裡出現，建築外觀至今沒有什麼改變，
但是裡面的使用空間大部分已經被更新
改造為商業用途，各式服裝精品旗艦店
在這裡搶佔灘頭，依附在其中的餐飲酒
吧更是少不了。我在上海南京路步行街
上曾看到有人穿著睡衣逛街，但佇立在
外灘的大樓，你如果沒有一點時尚品
味，恐怕會不好意思走進去。以前這裡
是屬於外國人的領域，到了現在，仍是
一樣。

光圈f/6.3 快門1/50 評價測光

看到街頭收起的桌椅，我在想，這裡的夜晚大概很適合吃喝大排檔，應該相當熱鬧。午後，一切都顯得緩慢起來，大家好像都休息，連桌椅也一樣。

背景的建築立面上散落著向外伸的曬衣架，過了圍牆，就是小攤的位置，一高一低地反映出居民樓與外界小吃攤的對比。光禿禿的梧桐加上我背後拉長的樹影，表現出冬天的季節特性。而我的倒影也填充了畫面的一個空白角落。

提藍橋地區。 光圈f/6.3 快門1/100 評價測光

　　對於上海的繁榮，我可能有點麻木，我想離開那種不屬於上海的特質。

　　提藍橋位於上海浦西的東北邊，附近有個提藍橋監獄，現在已經廢棄不用。我並不是對這裡特別感興趣，只是覺得這樣的地區比較符合上海的本質。這裡是市中心與郊外的交界，交通算方便，最近還有一條新地鐵已經開始營運。居民的生活跟市中心的人們沒什麼兩樣，但是沒有繁華的包裝，可以輕易找到滿足生活需求的小店，物價也較低廉。這裡的生活形態大概跟我心目中的上海形象比較契合吧。

圖f/5.6 快門1/25 評價測光

提藍橋地區。華中地區
到了冬天，雖然日照不
像北方的斜陽，但卻有
一種溫熱的舒服，似乎
空氣中也可以聞到曬棉
被的味道。

　　走過多倫美術館，剛好遇見換展的時
間，工作人員正在門口佈展，地上一箱箱
的假信用卡片，將會被一一地貼上牆面形
成一個個圖案。新奇的事情總是吸引人，
兩個經過的保安人員也駐足觀看。我則借
用兩位保安的視角來表達這個事件。

光圈f/2.8 快門1/160 評價測光

　　反差大的時候，一定會犧牲某些細
節，取捨關鍵取決於攝影的主題，什麼
是最重要的，不可能要求全部細節都完
整重現。亮部多一些或是暗部多一些，
都是可能的呈現效果。有時大反差更容
易凸顯出主題。

低調

在巷弄裡拍照，有時總覺得自己像個外
來者，不管如何低調，生疏的臉孔很快
就被識破。如果看到一個想記錄的場
景，我會先在一旁觀察，一方面熟悉環
境，看看有什麼拍攝的機會，另一方面
是讓當地人熟悉我。假裝拿著相機東瞄
瞄西瞄瞄，對方也就習慣我的鏡頭的存
在了。而這裡的居民也很可愛，有時會
主動與你攀談，互動之中更容易深入瞭
解當地生活。

光圈 f/8 快門 1/160 評價測光
上海弄堂。

午後，領略了秋老虎的厲害，高溫令人難受，一切都緩慢了起來。　光圈f/2.8 快門1/1600 評價測光

　　我喜歡騎自行車在大街小巷晃，一
方面是探索，在一個地方住久了，有時
甚至不知道住家附近就有好吃的料理或
是不同風情的小弄；另一方面是這一切
都比逛街有趣多了，一路吃吃喝喝，到
家之後晚餐也就省了。

　　因為要騎車，所以我會將相機用鏡
頭包布包起來放在背包裡，或是只帶台
小型相機放在腰包，邊騎邊想邊觀察。

光圈f/8 快門1/320 評價測光　　　　　　光圈f/7.1 快門1/80 點測光

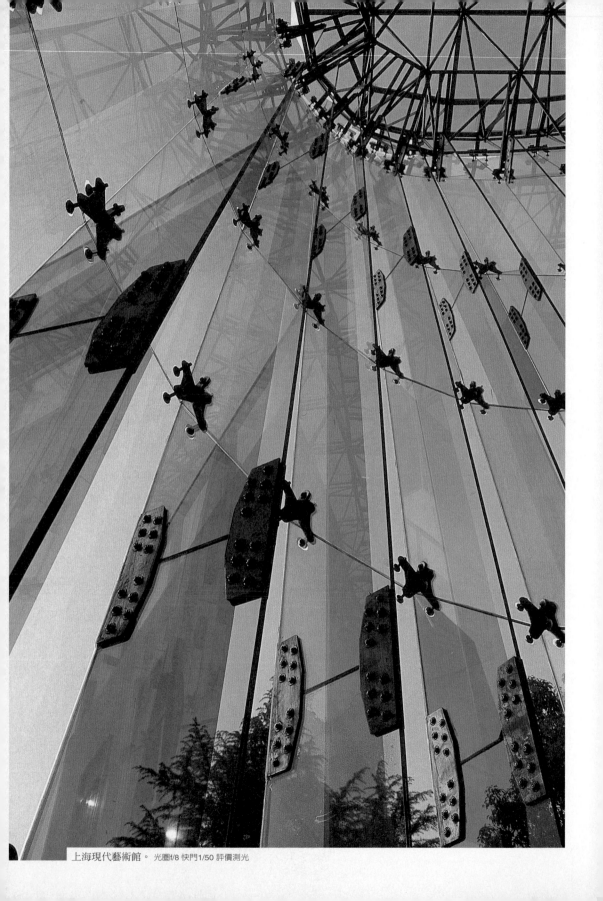

上海現代藝術館。 光圈f/8 快門1/50 評價測光

光圈f/4.5 快門1/8 評價測光

構圖

展覽大廳裡懸吊著幾幅展覽的宣傳
海報，站在二樓的我和這些海報大
約在齊平的位置。我利用長焦壓縮
空間的特性，讓前後兩張海報看起
來像是一幅拼貼的作品。海報畫面
是現成的，利用攝影畫面的比例分
割去安排構圖，就像音樂一樣
remix成一個新作品。

光圈f/9 快門1/80 點測光

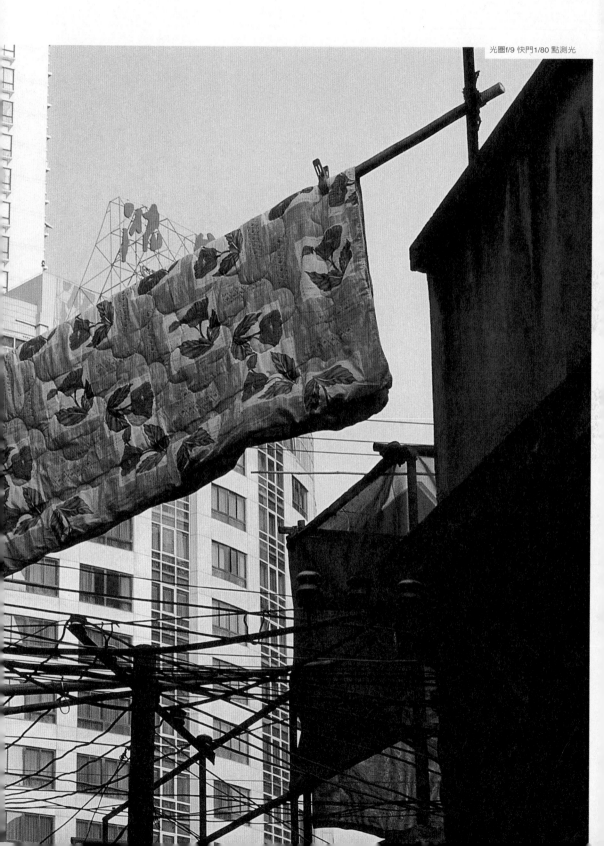

光圈f/2.8 快門1/160 評價測光

光圈f/8 快門1/50 評價測光
久違的晨間體操。構圖
主要分三個空間，前景
是學生們作早操，再來
是中景的弄堂，最後是
人民廣場的遠景。同時
也傳達了上海現今的時
空環境。

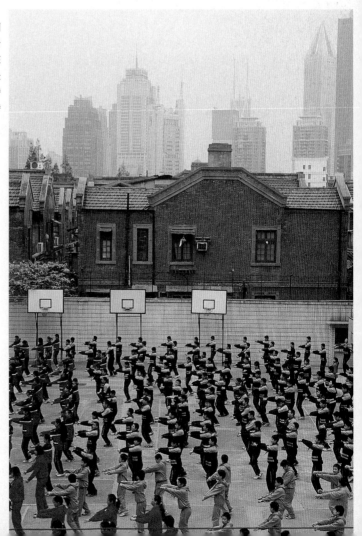

在上海當代的眾多高大建築中，俄羅斯風格的上海展覽中心屬於有代表性的社會服務性建築物，經常舉辦會展，但是展期都很短，幾乎都只有週末三天的展期。居住在它的隔壁，卻感到陌生。

只有在不收門票的非展覽期間，展覽館才沒有人潮湧現。黃昏時，白色的俄羅斯建築在陽光的照射下顯得金碧輝煌，有帝國般的威嚴，卻又帶點柔情。

上海展覽館中心。 光圈f/7.1 快門1/320 評價測光

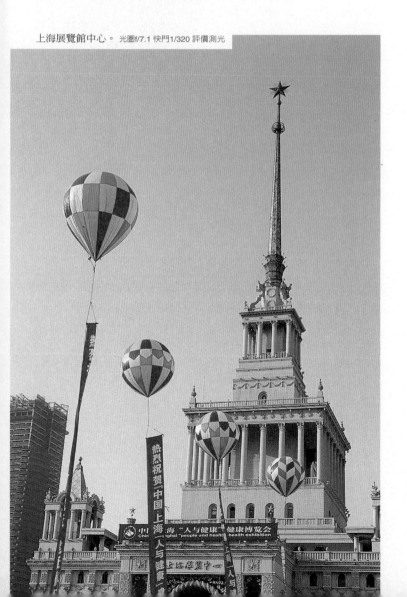

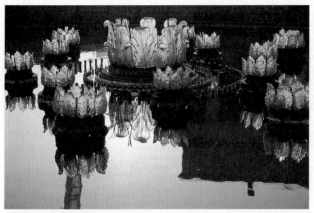

光圈f/3.2 快門1/800 中央重點測光

廣場水池中蕨類的玻璃造型在逆光下顯得晶瑩剔透。只要避開陽光的直射，畫面就不會有光斑的出現，測光也會
比較準確。只要對準主角測光，大可不必擔心反差過大的問題。

光圈f/3.2 快門1/500 評價測光

光圈f/3.5 快門1/160 評價測光

充滿革命情感的華麗柱飾。不得不佩服當時的細緻雕刻。

這張照片使用了小光圈，讓景深範圍加大，因為兩者柱飾不同，我
想要讓它們同時都是主角並且焦點清楚。

上海外灘。 LOMO LC-A 自動模式

假日早餐。 LOMO LC-A 自動模式

　　上海衡山路是條著名的酒吧街，到
了午夜時分仍然人聲鼎沸，雙向車道的
寬度，一下就給急著接客的計程車給堵
死了而塞車。到了早上，搖身一變，酒
吧變成了提供美式早餐的悠閒小店。

　　我喜歡這樣度過晚起的週末早晨。

測光

　　幾乎所有的自動相機都有自動測光及曝光的功能，也就是說，你可以不用擔心快門及光圈的組合，只需按下快門，便可以得到準確曝光的照片。單眼相機則有內置式的測光表，光線必須先經過鏡頭後，再進入機身內到達測光模組；此種測光方式，簡稱TTL測光方式（Through The Lens）。也因爲單眼相機是通過鏡頭來進行測光，所以即使在鏡頭前面加上濾鏡，也不會影響測光的準確度。

　　單眼相機一般會搭配幾種不同的測光方式，每種測光方式都是廠家獨到的發展，目的是讓攝影者針對不同的環境選用，以達到理想的曝光值。測光方式簡單地說有評價測光、局部測光、點測光三種。評價測光是一種全面性、綜合性的測光模式，透過多個分區，針對大部分的畫面進行測光，再綜合估算出曝光值，是一種常用的測光模式，適合大部分的狀況，一般風景攝影也經常使用。局部測光重點在於畫面的中心，在逆光或是有強光造成主體跟背景反差極大的狀況下，非常有用。最後是點測光，這是我認爲可信度最高的測光模式，熟悉之後，可以應用在各種不同的狀況。點測光的測光範圍只佔全畫面的3%，就像是畫面上一個點的範圍，在複雜的光線下可以針對不同的地方進行測光，然後經由相機估算出曝光的平均值，算是一種自主性更高的評價測光。

　　一般而言，相機的測光表是值得信任的，但是相機並不會自己決定哪裡才是正確的測光區域，要靠攝影者判斷。而且每一台相機都有自己的測光方式，最好透過不斷地拍攝並且紀錄，紀錄測光的模式、測光的區域等等，然後檢討，作爲下一次測光標準的依據。

Garden of the Gods

稻城亞丁

關 鍵 字

高原反應 光線 天空

1926年探險家約瑟夫·洛克從雲南麗江看到木裏方向有三座神山
高聳入雲,他向當地人詢問,當地人告訴他一個藏語名字——
「青貢嘎日松貢布」。後來約瑟夫·洛克到達此地,並且於1931年
7月在美國《國家地理雜誌》上發表文章和照片。
青貢嘎日松貢布便是四川境內的稻城,三座被藏族人稱為神山的
雪山矗立在亞丁風景區內。而這一切關於香格里拉的傳奇,正是
促使我探訪的最大魔力之一。

　　這趟旅程有點自我挑戰的意味。搭乘長途客車前進西藏，旅程的前半段行經川藏公路的前段，同時翻越兩座大山——剪子彎山（海拔4659公尺）和卡子拉山（海拔4718公尺），所以從海拔五百公尺的成都出發，一路上將會因海拔高度的變化，而呈現不同的氣候轉變。尤其是經過卡子拉山時，山頂上大雪紛飛，我一路上都將羽絨衣放在身旁備用，每到一個山頭的休息點都要經過一番整裝才敢下車。眼前視線範圍只有十公尺的路況，更是令人感到驚心動魄。

　　旅行的另一個煎熬是狀況極差的路面。我們所行走的道路是連接四川成都跟西藏拉薩的重要幹道，雖然川藏已有通航，但是因為經濟因素，交通運輸還是以這條川藏大動脈為主。超長大貨車的頻繁往來，使得原本平整的柏油路面已呈現波浪狀。遙遠的路程中，我們幾乎一天趕十幾個小時的車，崎嶇的山路、殘缺的柏油路面，加上高海拔令人難受的頭疼高原反應，雖然我已經盡力把握車程中的每一個時光，捕捉車窗外每一個難得的景色，但還是抵不過這三合一的折磨，終於還是選擇閉上眼睛逃避。

高原反應

一路上，我們都在三千到四千公尺的海拔中上上下下。對我來說，海拔三千公尺是合歡山的等級，海拔四千公尺也勉強可以適應，但是三座神山座落的亞丁縣城海拔有四千多公尺，我不得不承認高山反應真的是默默地一路跟著我們。主要的症狀是頭疼，此時我也比較能體會孫悟空的緊箍之痛，就像是有個東西緊繞著大腦。而頭疼會讓你的動作變得不靈敏，充滿倦意。雖說到了高原要保持行動緩慢，並且多加休息，但是來到傳說中的香格里拉怎能不激動。所以，有些高原反應嚴重的夥伴只好藉由吸氧以減輕症狀。

　　從成都出發，經過兩天的高原車行，終於到達了稻城縣城。稻城
是前進亞丁的前哨站，我們在這裏買了乾糧，抱著高原反應的頭疼早
早就寢，以迎接亞丁路途的挑戰。第二天一早，我們便前往亞丁景
區。亞丁國家自然保護區位於四川省甘孜藏族自治州稻城縣城南部，
被譽為香格里拉之魂。景區裏有藏族人心目中的三座神山，分別是海
拔5958公尺的央邁勇峰（文殊菩薩的意思）、海拔為5958公尺的夏諾
多吉峰（金剛菩薩之意）和海拔6032公尺的仙乃日峰（觀世音菩薩的
意思）。三座高峰以品字的陣式座落在亞丁景區縱谷裏，我們騎著租
來的馬，一路往深處的絡絨牛場營地前進。一路上我們沿著小溪進
行，馬夫牽著馬匹，健步如飛地穿梭在山林之中，彷彿閉著眼都能夠
通過。馬兒跟馬夫的默契，讓馬背上的我們寬心不少，能夠恣意地享
受高原綺麗的風光。

　　過了沖古寺，景色豁然開朗，神山忽然出現在眼前，帶給我極大
的震撼。山頭潔淨的白雪與雪線以下的景觀產生極大的視覺對比。山
腳下穿梭的遊人和馱著行李的馬兒，讓這景區看起來異常忙碌。而山
頭雪白的境地似乎真有什麼東西在那裏，我說不出來，只覺得它靜靜
地看著我們，或者是說庇佑著我們吧。在跟馬夫聊天的過程中，我們
知道在氣候變化多端的高原上能夠清楚看到神山，代表與神山有緣。
而我們在山上的兩天裏，老天爺也給足了面子，不辜負我們長途跋涉
到亞丁的辛苦，讓我們有緣目睹了三座神山。

　　經過兩個小時的馬背行程，我們終於到了絡絨牛場營地（海拔
4180公尺），時間已經是下午兩點多。匆匆搞定住宿問題之後，我們
便前往海拔高度4400公尺的高山湖泊──牛奶海。這一路上我們的高
山反應都是基本症狀，也就是頭疼，而且是越接近夜晚越疼，到了就
寢時間更是到達了一種頭疼的高潮，難以入眠。而為了徒步走上牛奶
海，也是費盡一番艱辛，走沒兩步路便喘不上氣，是一種難以控制的
反應，所以一路上走走停停。「看起來」短短的路程，卻花上一般人
兩個小時的徒步時間。不過這一切都是值得的，牛奶海就靜靜躺在眼
前，我悄悄地向它走去，看似淺淺的湖泊，卻有大海般的深藍綠色，
像是山谷裏的寶石。

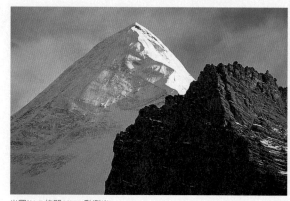

光圈f/4.5 快門1/320 點測光

　　返回成都之前，我們又在稻城待了一天的時間，一方面從亞丁歸來後需要休息一下，另一方面也是希望能夠好好逛逛小縣城。稻城除了高原景色之外，還有一個特色——溫泉。從亞丁景區回來之後，身體的筋骨已經被馬匹整得無法運作，我們選擇到縣城邊上的茹不查卡溫泉放鬆身心。所以對於這樣的溫泉安排，我們自己覺得十分明智。此外，「吃」也是到稻城的搜尋重點之一。只可惜高原上物資缺乏，而且稻城屬於藏族自治區，基本上除了牛、羊肉及少量的蔬菜外之外，並沒有其他肉類可供選擇。雖然少數餐館內也提供雞鴨魚肉，不過這違反了藏族不殺生的宗教信仰及生活習慣，縣城裏的旅遊局也積極對遊客宣導在藏族自治區不吃雞鴨魚的觀念，所以我們還是儘可能遵守。好在眾人掃街搜尋下，仍意外發現一家美味的小籠包店，是一家漢人開的店，只賣小籠包，在稻城大概僅此一家。除了一般的餡料之外，性格的老闆還針對藏區的食客開發了犛牛肉餡的小籠包。他說，沒有犛牛肉味道的小籠包，藏民們不喜歡！在他的解說下，我們試吃了幾個犛牛小籠包，果然餡料裏充滿了犛牛肉濃郁的香味。這也算是高原奇遇吧。

　　記得就在我們前幾天離開稻城前往亞丁時，司機大哥指著路旁一片廣闊的平地說，以後那裏要建一座稻城機場。眼前的這條道路，雖然沒有飛機跑道平整，車行的舒適度也遠遠無法跟飛機相比，但是沿途的景色和同伴之間的交流，才是旅行無價的收穫。機場的建設，無疑地，可以迅速帶來觀光人潮，但環境是否能夠承載如此的人流，沒人可以說得準。希望稻城永遠是香格里拉，而不是最後的香格里拉。

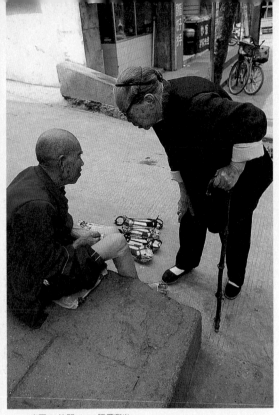

光圈f/5 快門1/125 評價測光

四川都江堰老街口（西街）。一個賣草鞋的老爺遇到老鄰居，寒暄幾句，我聽不到他們在說什麼。

令人讚不絕口的甜水麵。真的好吃，我們特地點了三碗不同的麵點，各嚐了一些。 光圈f/2.8 快門1/13 點測光

光圈f/4 快門1/200 評價測光

到處都可以看到的牛奶花生糖，友人極力推薦，便買了一些準備路上當點心吃。

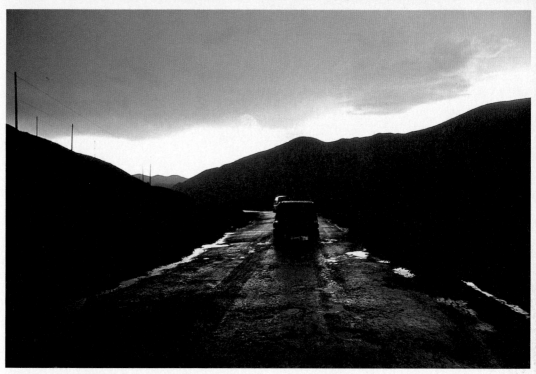

趕路中，跟光線賽跑。從成都到稻城需要整整兩天的時間，天黑前要到新都橋。 光圈f/2.8 快門1/200 評價測光

進新都橋前，夕陽即將落下山頭，我們下車捕捉這美好的一刻。剛剛在路上看到的騎行者，也在我們拍照之際趕上了我們，忍不住為他歡呼。 光圈f/3.5 快門1/100 評價測光

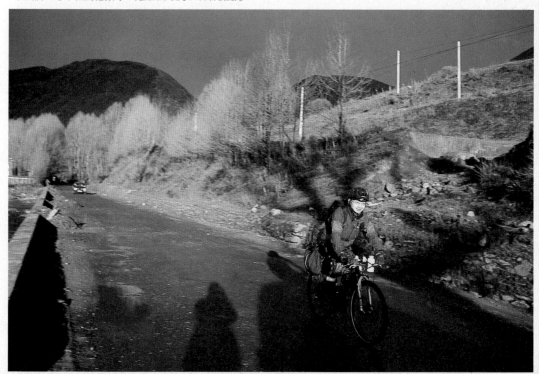

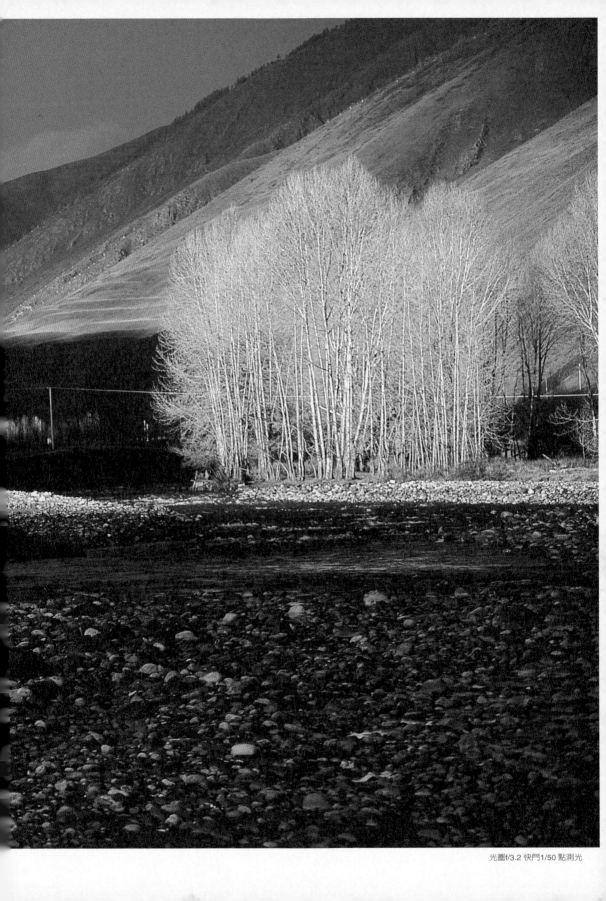

光圈f/3.2 快門1/50 點測光

新都橋沒有夜生活，我們找了一家
尚在營業的小店，點了西紅柿雞蛋
麵，老闆的服務依舊熱情。
到了黃昏以後，頭疼得特別厲害。
一路上的餐館很少有菜單，都是點
什麼煮什麼。蕃茄雞蛋麵少了蕃
茄，二話不說老闆就跑出去買了。
五個碗等著蕃茄回來。

光圈f/2.8 快門0.3" A-TTL閃燈 評價測光

老闆娘為我們訂作的蕃茄雞蛋麵。　光圈f/2.8 快門1/13 A-TTL閃燈 評價測光

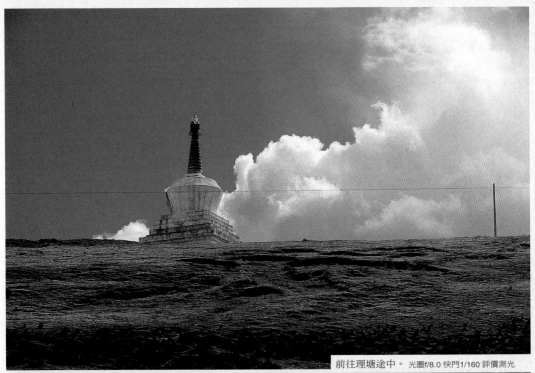

前往理塘途中。 光圈f/8.0 快門1/160 評價測光

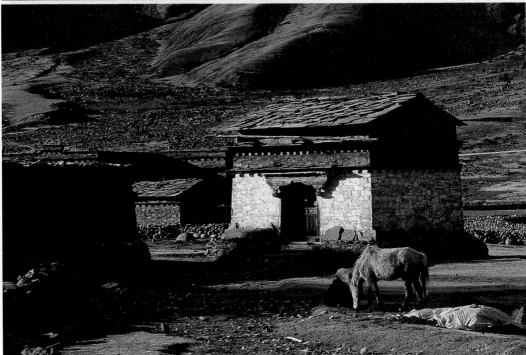

藏民居。下午六點半。 光圈f/9 快門1/100 點測光

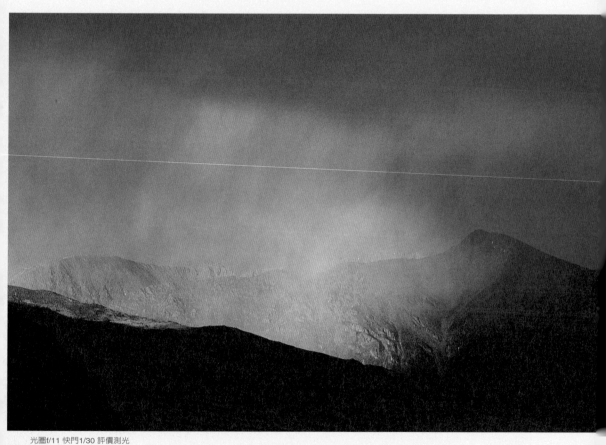

光圈f/11 快門1/30 評價測光
遠方的山溝裡正下著雪,在夕陽的照射下如同銀色絲綢般飄動。高原的氣候總是讓人嘆為觀止。

晚上七點,到了稻城縣城。天還亮
著,我們便出門晃晃拍拍。這是稻
城的跑馬場。

構圖上,刻意壓低跑馬場在畫面中
的比例,一堵寫著當地特色標語的
白色圍牆將人造馬場跟自然山脈一
分為二。我藉由大面積的山景表達
此地的高原地理關係。

光圈f/9 快門1/15 點測光

稻城夕陽。晚上七點半。　光圈f/16 快門1/25 評價測光

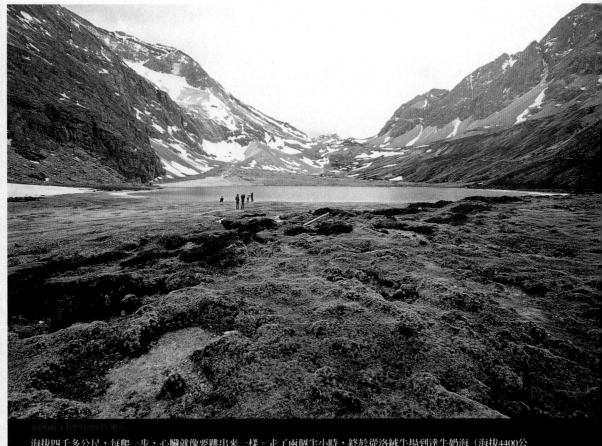

海拔四千多公尺，每爬一步，心臟就像要跳出來一樣。走了兩個半小時，終於從洛絨牛場到達牛奶海（海拔4400公尺）。不過攝影器材沒白背，值得。

第二天一早，離開稻城前往亞丁景區。亞丁景區的管理很差，售票點亂七八糟，感覺上是只收錢，其他事都不管了。包括景區裡面的住宿預定也一樣，明明寫著在管理站登記，但是管理站卻空無一人。沒辦法，決定立即騎馬前往洛絨牛場，先將晚上的住宿安排好再說。

到了洛絨牛場，一個人八十元的帳棚床位搞定，便前往牛奶海一探究竟。

牛奶海。 光圈f/4.5 快門1/200 評估測光

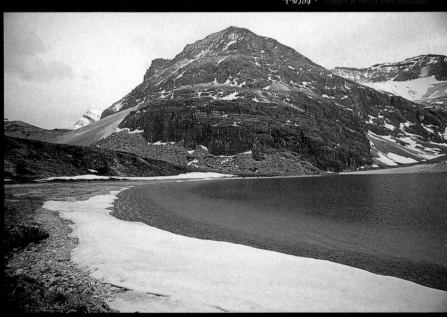

光圈f/4.5 快門1/160 評估測光

牛奶海湖畔。下午五點半。天很快就要暗了，準備動身下山拍夕陽。

夏諾多吉峰（海拔5958公尺），意為金剛菩薩，亞丁三神山之一。　光圈f/6.3 快門1/250 點測光

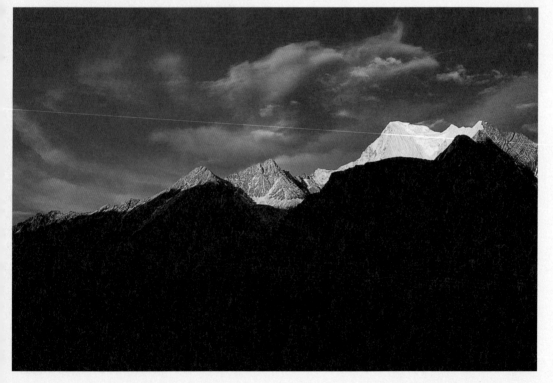

央邁永峰（海拔5958公尺）。光圈f/6.3 快門1/125 點測光

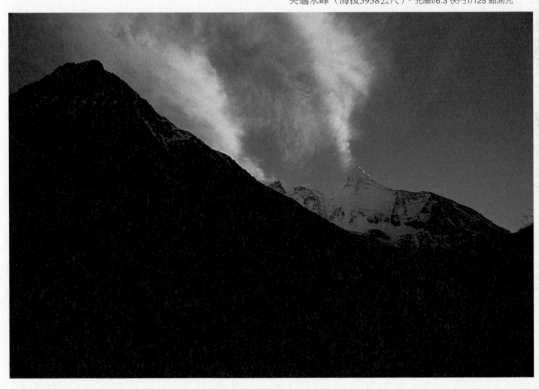

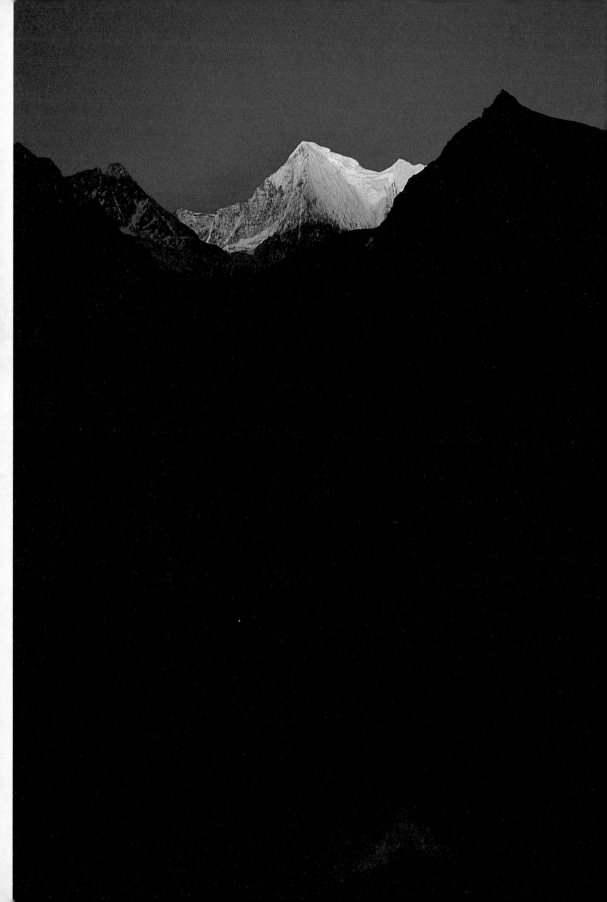

夏諾多吉峰（海拔5958公尺）。 光圈f/16 快門1/5 點測光　　　　　　　　　　　　　　　　稻 城 亞 丁

　　從牛奶湖一路下山到洛絨牛場營地前的縱谷，今天最後的陽光已經要消失在夏諾多吉峰山頭，腳前的溪流也影射出山頭餘光的倒影。利用點測光針對山頭測光，如此山頭的光影可以正確曝光，而其他未受光面則會是剪影的效果，可以強調出山形。前方大膽的留黑構圖，是想要表現出神山的莊嚴，在黑中還有溪流倒影的影像，以免出現死黑的狀況。

　　曝光，沒有標準答案，有時+1/3的曝光補償跟-1/3的曝光補償呈現出來的感受可能會更好。端看你的攝影意圖。在某些環境下，我會使用包圍式曝光，比如說複雜的光線下，或是無法判斷哪種曝光效果比較符合當時的感受時。或許有人覺得這樣很浪費底片，但是既然已經花了這麼多金錢和時間來到一個可能一輩子只來一次的地方，或是遇見一輩子也許只有一次機會的景觀，任何的嘗試都是值得的。更何況，如果這個場景不值得你使用包圍式曝光，那也就不值得你按下快門了。

＊包圍式曝光：
這是一般中高檔單眼相機才有的特別功能。透過設定，當你按下快門時，相機會以不同的曝光組合連續拍攝多張，一般是三張（曝光不足、曝光正常、曝光過度），從而保證總能有一張符合攝影者的曝光意圖。一般使用於靜止或慢速移動的拍攝物件。而包圍式曝光也可以手動設定光圈及快門的組合，以達到曝光補償的效果。

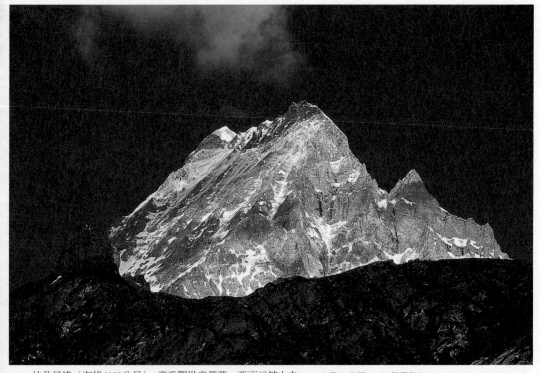

仙乃日峰（海拔6032公尺），意爲觀世音菩薩，亞丁三神山之一。 光圈f/5 快門 1/400 評價測光

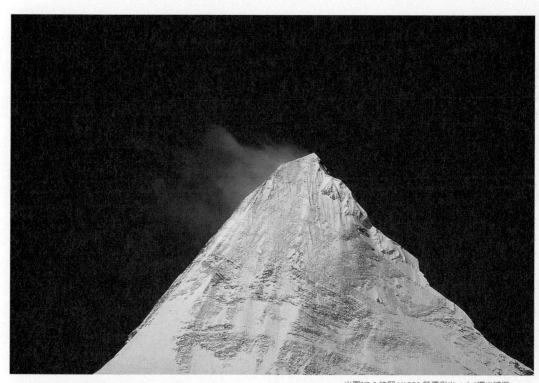

光圈f/3.2 快門1/1250 評價測光 ＋0.3曝光補償
央邁永雪山（海拔5958公尺）。風吹過
山頭，白色雪花像幻影般飄動著，觀
察了好久才按下快門。

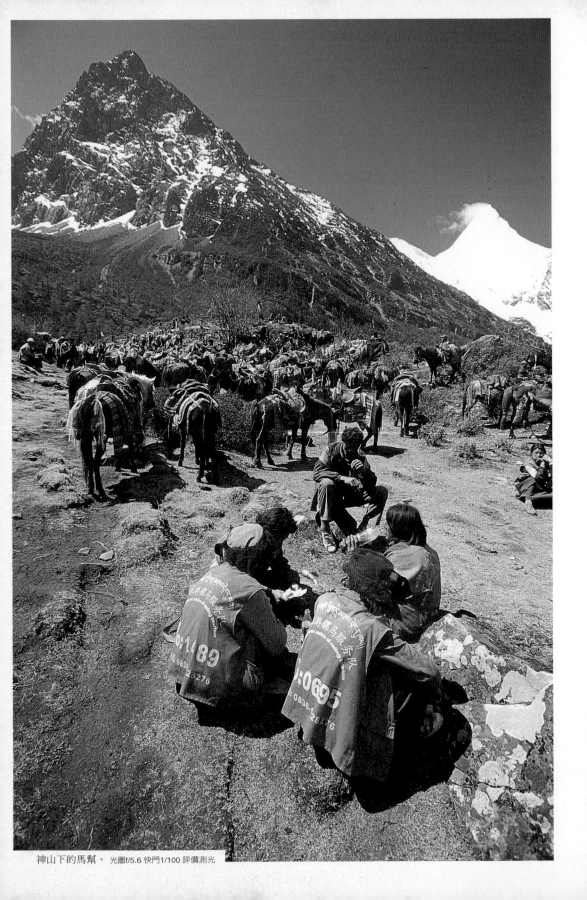

神山下的馬幫。　光圈f/5.6 快門1/100 評價測光

帳棚外的景色。陽光太強烈，還是要不時地躲到帳棚啊～　光圈f/11 快門1/60 點測光

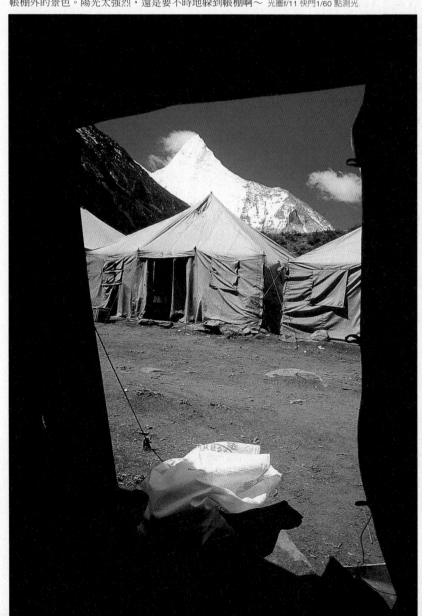

前往沖古寺。真不敢相信，我們在正中午出發。很曬。 光圈f/3.5 快門1/640 評價測光

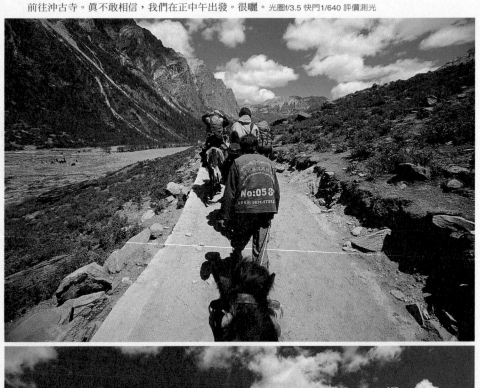

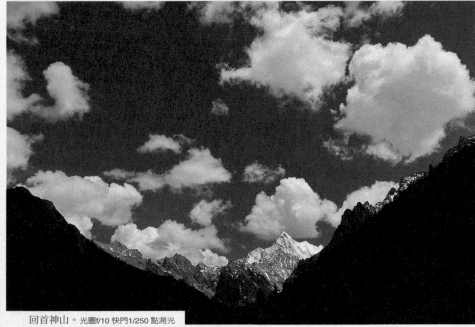

回首神山。 光圈f/10 快門1/250 點測光

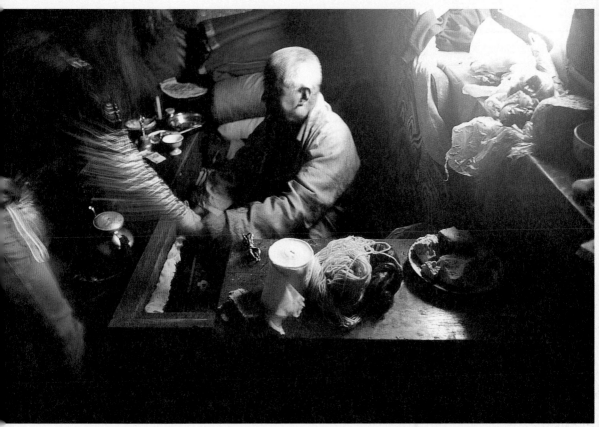

光圈f/2.8 快門0.8" 評價測光

到了沖古寺營地，我們用了中餐，便將大包存放在營地，輕裝前往珍珠海。途中經過沖古寺，我們有緣遇見活佛，他引領我們進入他的居所，邀我們坐下休息。但是我有點不知如何是好，怕不懂藏族規矩而做出無理的行為，只能安分地站著。只見活佛盤腿坐上自己的位置，並表明要給我們金剛經，頓時飄飄然，覺得自己很幸運。

我將金剛經放進隨身攜帶的錢包裡，就當成是護身符一般。半年多以後，我的錢包在台灣掉了，金剛經也離我而去。有點傷心。不過換個角度想，這金剛經已讓我平安度過大半年，我還是幸運的。如果金剛經可以讓有緣人拾獲，將好運傳給別人，未嘗不是件好事。那次掉錢包，除了金剛經，幸運地只損失了一些錢跟一張快過期的機場VIP，其他證件我事前都已經放在另一個小包裡了。這也算是金剛經帶來的好運吧。

光圈f/7.1 快門1/160 評價測光

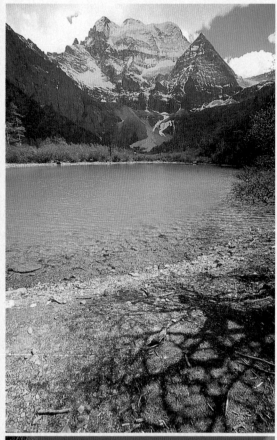

光圈f/7.1 快門1/80 評價測光
經過半小時的徒步，我們到達了珍珠海。
拍完後，一個藏族小孩要大家離開，因為他指著天上
的雲說，要下雨了。不一會，天空果然下起了冰珠。

光圈f/6.3 快門1/200 評價測光
早上九點，住處外的風景。
回到稻城我們住在藏式民居，一晚三十元人民幣。

　　下午五點，我們準備徒步到龍同壩，車子將會在那裡接我們，然後回到稻城。
　　心裡想著總算要離開這個艱苦的地方，但卻也有點不捨。此時高原反應已經可以控制
下來，算是輕鬆了。只期待快回到稻城洗溫泉。

稻城的天空。 光圈f/6.3 快門1/100 評價測光

稻城的某個小巷弄。 光圈f/4.5 快門1/40 評價測光

光圈f/2.8 快門1/30 評價測光
在稻城的一天裡，我們晃來晃去，除了吃東西，便是去小店買些飾品當紀念品。據說康定的樣式更多，不過因為我們返程不經康定，這裡成了我們的購物天堂。

光圈f/2.8 快門1/40 評價測光
在招待客人的空檔，老闆抽著煙，眼神望著遠方，似乎在思考著什麼。

　　下午吃晚餐前，我們決定先去洗溫泉。稻城有個知名的溫泉點，叫茹不查卡溫泉，就在縣城邊上。司機帶我們到他熟識的那家，還不錯，單間廿元人民幣，可以兩到三個人一起洗。溫泉是屬於無味、但是洗了皮膚會光滑的那種，適合剛從亞丁回來的人來這裡放鬆一下。

　　在稻城還有一個新發現，就是有一家包子店特別好吃。我想這大概是稻城唯一的一家包子舖。逛街時意外發現，原本只是想試吃一下，最後成為了我們的晚餐。

　　早上八點。這家包子店的包子不但是晚餐，還成了第二天我們的早餐供應商。除了一般常見的口味，老闆最自豪的是犛牛餡的包子。他說，沒有犛牛味藏民不吃。

　　顯然，他已經抓住了藏民的心。早晨的座位沒空過。

犛牛隊。車隊經常要讓道給他們。光圈f/2.8 快門1/250 評價測光

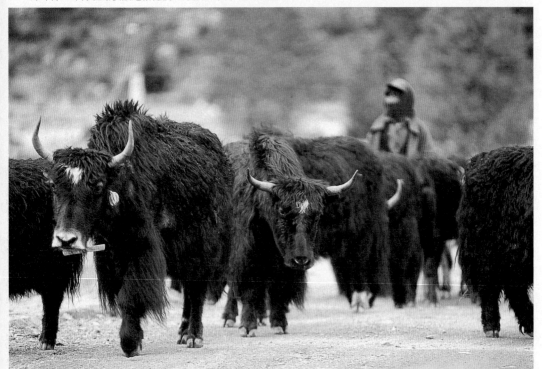

光圈f/6.3 快門1/160 評價測光

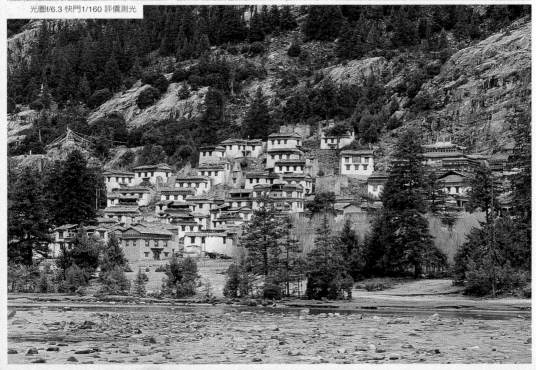

光圈f/6.3 快門1/80 點測光
短暫的休息。前往丹巴的路上。

使用裝備

相機

CANON EOS 1V

鏡頭

CANON EF 17-35mm f/2.8L USM

CANON EF 28-70mm f/2.8L USM

CANON EF 70-200mm f/2.8L IS USM

底片

Kodak E100 VS 正片

Fuji Provia 100F 正片

三腳架

Gitzo 1228Mk2 三腳架

G1276M 雲台

景深／光圈

　　常在人像攝影的網路論壇中看到有人說，「背景像是奶油般地融合在一起了，更襯托出模特兒精緻的臉孔」。這種效果便是「景深」在攝影中的體現。那種主體前後焦點清楚的範圍極小──比如前述照片中只有模特兒的臉蛋是清楚的，其他地方都是虛焦而模糊的──我們便可以說這張照片的景深很淺，或是說有較小的景深。至於深的景深最好的例子是團體照，我們通常會希望團體照中第一排到最後一排的臉孔都是清清楚楚的，此時便需要深的景深。

　　至於景深的合焦範圍主要跟光圈有很大的關連；光圈越小（f值越大），景深越大（深），光圈越大（f值越小），景深越小（淺）。同樣的環境狀況下，比較大的光圈可以換得較小的景深，也可以用較快的快門速度拍攝。所以在光線不足的室內攝影，有時會為了捕捉現場的光線氣氛而不使用閃光燈，此時便需要倚賴大光圈了。不過，大光圈的鏡頭雖然有較好的背景虛化表現，價格通常也不便宜，一般大光圈（f/2.8以上）的鏡頭都使用在高檔的鏡頭上，價格也是一般普及鏡頭的數倍。所以是不是一定要用大光圈呢？那就要視拍攝題材而定。如果是風景攝影，一般來說極少用到大光圈，大都會縮小光圈，以取得較大的景深。如果是拍攝靜物或是人像，那麼擁有大光圈的鏡頭會是較佳的選擇。

　　景深的變化跟焦距也有關係，焦距短的鏡頭的可以加大景深；也就是說，在同樣的拍攝距離時，廣角鏡頭（焦距短）能夠達到的景深會比望遠鏡頭來得大得多。

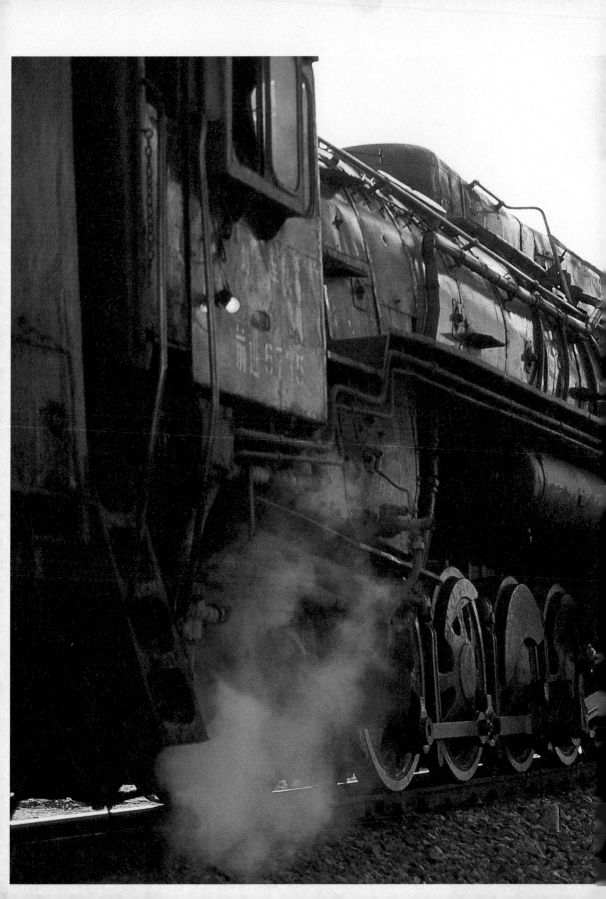

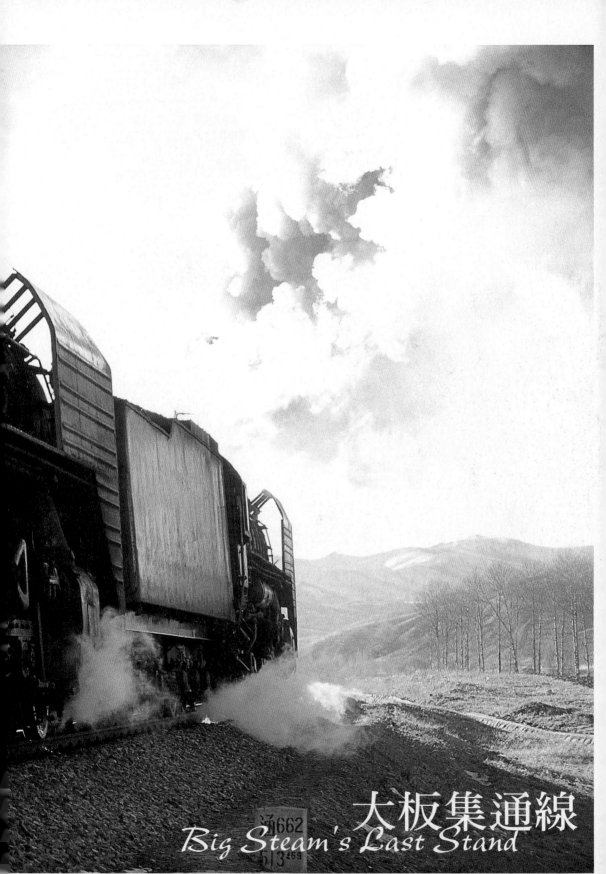

大板集通線
Big Steam's Last Stand

關 鍵 字

禦寒 壓縮 等待 消逝

我想我真的乘上了銀河鐵道。……那天晚上，在大板機務段得知有一班蒸汽列車將從大板站開往克什克騰旗，我立刻決定動身離開大板前往克旗。為的就是想體驗即將成為歷史的蒸汽火車之旅。深夜裡，列車行駛在集通線上，穿越熱水鎮，馳騁在丘陵及廣闊的山坡之中。窗外雖然是一片漆黑，但是透過微微月光的映射以及白日曾經在集通線上所見的景色，我幾乎可以想像蒸汽列車行駛在丘陵之間優雅的姿態。隨著地勢起伏，翻山越嶺過隧道，在寂靜的夜裡，就像是打更人一般地定時經過該經過的地方。規律的嗆嗆嗆機械運作聲，巨大雄厚的聲響迴盪在山間，讓沿線的小鎮顯得更寂靜了。

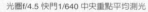

光圈f/4.5 快門1/640 中央重點平均測光

　　夜深了，車廂中的乘客不多，大多旅客將硬座當作硬臥使用，看起來都是常客。我想，或許車廂（或是說火車甚至蒸汽機車）對於他們來說只是一種像公車、巴士般的交通工具，簡單地說，是送他們回家的臨時床鋪。他們大概難以想像會有人爲了見蒸汽機車最後一眼而大老遠來到內蒙古，除非是日本人，從日本來此地欣賞蒸汽火車風采的火車迷倒是不在少數。所以每次我們去機務段，總被誤以爲是日本人。

　　總覺得令人驚奇的事情會在沈睡中錯過。我不敢閉眼，因爲眼前的景像及耳中所聽見的聲音，將不再重現。打開車窗，夏夜涼風伴著野草的氣味吹了進來，雖是炎熱的七月天，竟也直打哆嗦，下意識地縮起了頸拉上領子。望著窗外，眼前迷幻般地出現一絲絲紅色流星，像是螢火蟲，或是隨意往天上灑去的煙花，溫柔迅速地從我眼前飄過。

　　除了視覺，聽覺也是我珍惜的一部分，許多的聲響不是用言語或文字可以描述的。尤其是當列車啓動時，蒸汽車頭賣力地轉動有一個人高的巨大動輪所發出的氣動聲，就像一頭盡責的大公牛馱著一大群深睡的人們，一步步將他們帶往溫柔的夢鄉。

　　短暫四個小時的車程一下子就把我拉回了現實中，我下了車，看著月台另一端的蒸汽車頭，想著當它離開之後，我還會有多少這樣的機會搭乘蒸汽夜快車？我們離開經棚車站，搭了麵包車尋找下一個停靠站。

　　次日我們又回到經棚車站等待蒸汽列車的到來，爲的只是想到捕捉它最後馳騁在大地的身影，因爲集通線的蒸汽火車將在年底（2005年）被內燃機車取代。集通線是全中國僅存的一條完全由蒸汽火車牽引的貨運線，除了沿線上著名的鐵道橋樑司明義大橋及熱水鎮特殊的過山鐵道線配置外，冬天白茫茫的雪原加上蒸汽機車翻騰的白色蒸汽，吸引了國內外的鐵道及攝影愛好者。2005年時我決定夏天的時候要來記錄這一切。此外，蒸汽時代最大的功臣便是在機務段默默工作的勞動者，所以大板機務段也將是我紀錄的目標。大板機務段是蒸汽機車頭維修調度的地方，所以在這裡可以見到許多安靜停放的黑頭仔，有的機車頭冒著徐徐白煙等著讓工作人員來做檢查，有的正爲下一班次做準備。當然還有我們最不願見到的，報廢的機車頭如老兵般在一旁靜靜凋零，等待最後的解體。

　　從2003年的冬天開始到2005年的蒸汽火車運行的最後一天的時間裡，我分別在夏天以及冷冽的寒冬去了四次機務段記錄這一切。等內蒙古集通線全線汰換蒸汽火車頭改以內燃機車頭牽引後，其中大部分的蒸汽火車將被支解，只有少數幾輛會在博物館中靜態保存。

2003年聖誕節前夕

從北京出發的火車經過一晚的奔馳，我們於早晨五點多抵達內蒙古的赤峰車站，在這裡換搭長途客車到大板縣城。

長途車發車前我們找了家早餐店先窩著，冬天清晨的陽光暖暖的，完全感受不出外面零下十幾度的低溫。

光圈f/3.2 快門1/125 中央重點平均測光
第一次到熱水拍火車時，由於對當地的地形跟火車行車狀況完全不了解，只能傻傻地等。

赤峰汽車站，我們的起點。　光圈f/4.5 快門1/50 評價測光

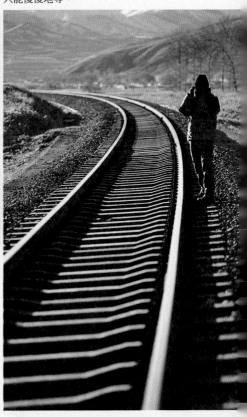

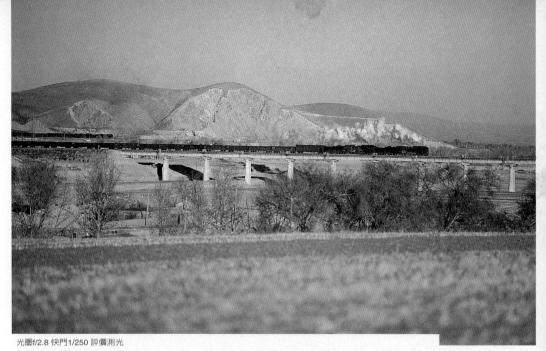

光圈f/2.8 快門1/250 評價測光

火車過橋駛入熱水鎮。這是我第一次見到雙重聯的蒸汽火車，而且是真正在線上運行的，真的
很令人感到激動，尤其是見到火車前先聽到遠方傳來的汽笛聲時，讓人有種說不出來的感動。

　　因為內蒙古多天氣溫極低，尤其是十二月份，強勁的冷風吹在臉上，猶如拿砂紙在臉
上磨搓般，很可怕。所以，如果需要待在戶外長時間攝影，絕對要先查清楚當地天氣狀
況，尤其是氣候極端嚴峻的地區。因為火車經過的頻率不定，所以一等一兩個小時是很平
常的。除了臉部的保溫，更重要的是按相機的手。我後來在下山子車站拍攝時，由於覺得
戴手套操作相機不方便，便脫去手套而輕忽了強風的威力，一下子手掌完全不能行動，差
一點凍傷。

禦寒

嚴寒的環境裡，相機的保溫工作是基本的。技術的發達使得現在電子單眼相機的耐寒程度
已經可以跟機械單眼相機不相上下，唯一要注意的是電池的保溫。電池在寒冷的天氣都會
出現急速耗電的狀態，所幸，這只是一種電池的假死，只要放到衣服內保溫，便可恢復原
來的功能狀態。但是拍攝火車的時間很緊迫，因為隨時會有火車出現，所以不可能有時間
將電池加溫後再使用，所以我的做法是準備一組備用的電池，放在隨手可及的衣物內保溫
備用。因為相機裝有手把，用的是電池匣，在戶外拍攝時，相機無法即時保溫，只要一沒
電，我就立刻抽出電池匣換上新的，頗有換彈匣的快感。另一個在寒冬中維持電力的方法
便是使用鋰電池，市面上有販售鋰乾電池，但是價位很高。單眼相機一般耐寒沒問題，太
老舊的單眼及小型相機就不敢保證耐寒度，同行友人的老舊單眼機械相機快門在低溫下就
經常出現問題，我想應該是沒有做好保養所致。

我們在熱水尋找傳說中的S大拐彎，後來才發現我們正在S大拐彎的最下方，火車將沿著地勢順著S形的軌道，橫越眼前的山頭。這是我們拍攝的第一列蒸汽機車。光圈f/2.8 快門1/250 評價測光

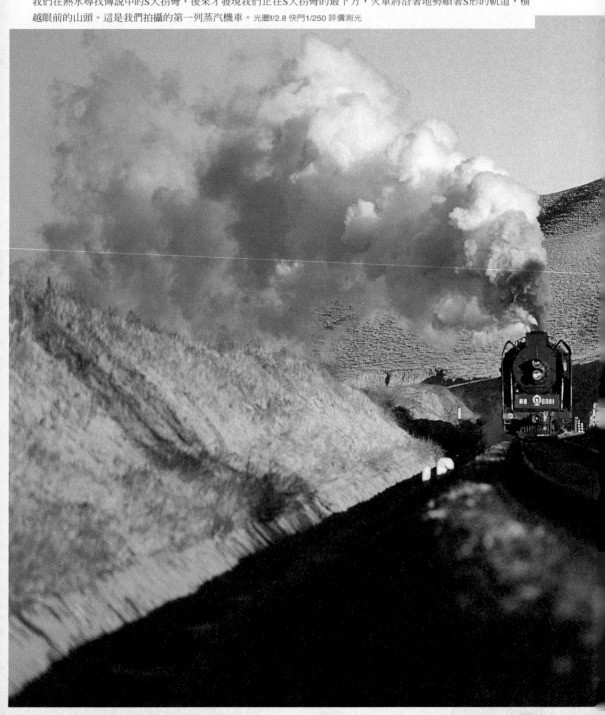

壓縮

利用長焦壓縮整個空間感，創
造出一般非人眼可視的視覺感
受，並將主角放在畫面中心。
雖然主角小，但是從中心發散
出來的山勢、軌道及白煙都加
強了主角份量。

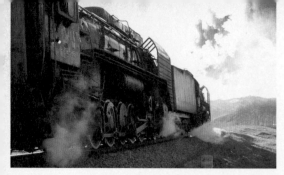

光圈f/4.5 快門1/100 中央重點平均測光

我很喜歡動輪機械運作的感覺,拍了不少這樣的角度。這張爲了加強蒸汽機車的細部,並考量車體與天空的反差過大,測光時我以蒸汽機車車身爲主,以求得車體暗部的細部呈現,但也犧牲了蒸汽機車噴發蒸汽的細部。

而這張則是要表現蒸汽車頭的蒸汽魅力,所以加大了蒸汽火車上方天空的比例,並以噴發的蒸汽進行測光,蒸汽的層次才得以表現出來。蒸汽車頭則以剪影方式表現。 光圈f/5 快門1/320 中央重點平均測光

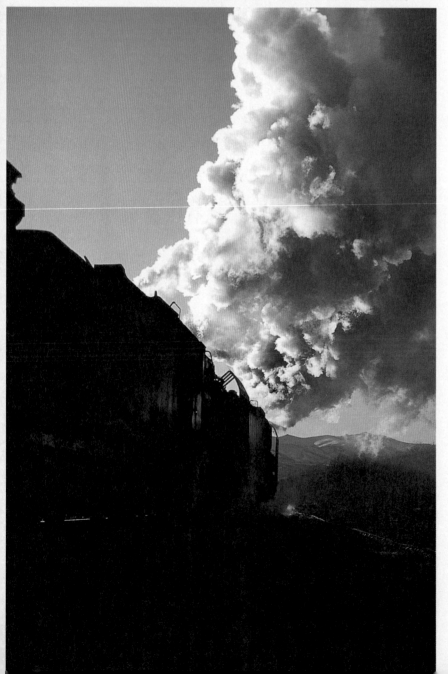

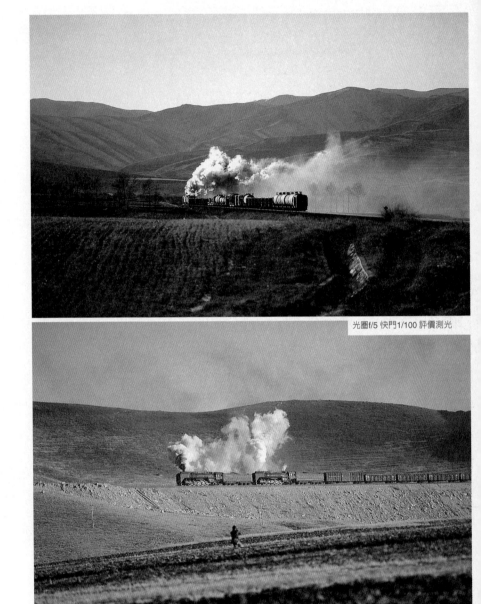

光圈f/5 快門1/100 評價測光

光圈f/3.2 快門1/200 評價測光

原本已想下山另找拍攝地
點，沒想到列車又從另一邊
冒出來，讓我們欣喜若狂。
原來我們正被S大拐彎包
圍，所以我們可以在同一個
地點連續看到列車三次。火
車也因為上坡的關係而有點
遲緩。

光圈f/2.8快門1/320評價測光

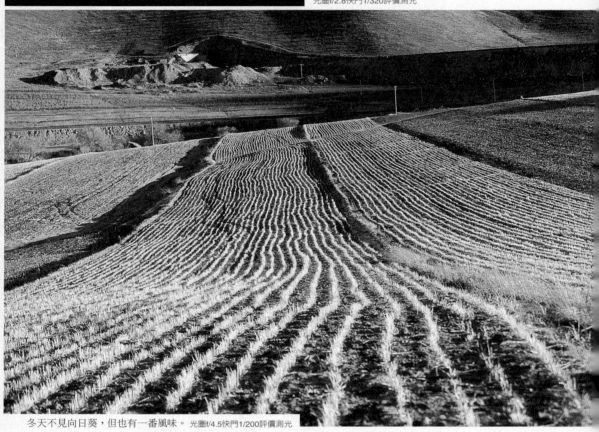
冬天不見向日葵，但也有一番風味。 光圈f/4.5快門1/200評價測光

等待
感謝在寒風中陪我一起等待的朋友。

天一亮，本想出門到鎮上覓食，沒想到聽
到遠方的汽笛聲，心想火車又來了，便背
著裝備跑——真的是跑，在寒風中跑得上
氣不接下氣。跑了應該有一公里，就是為
了到鎮口的平交道橋頭拍蒸汽火車過橋。
還好有平交道的員工房為我擋風。
光圈f/3.2 快門1/100 評價測光

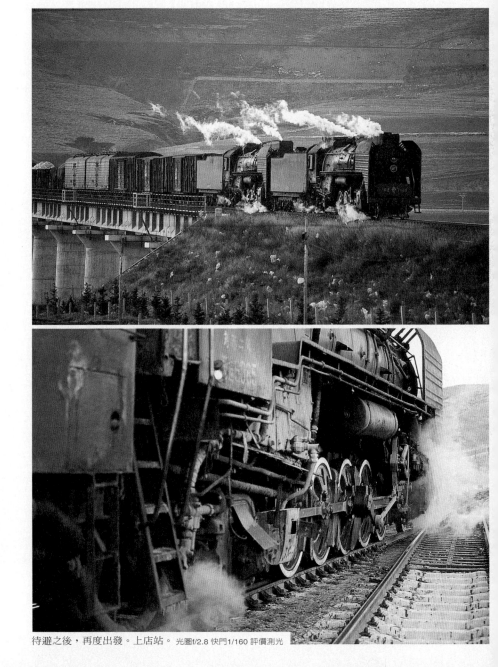

待避之後，再度出發。上店站。 光圈f/2.8 快門1/160 評價測光

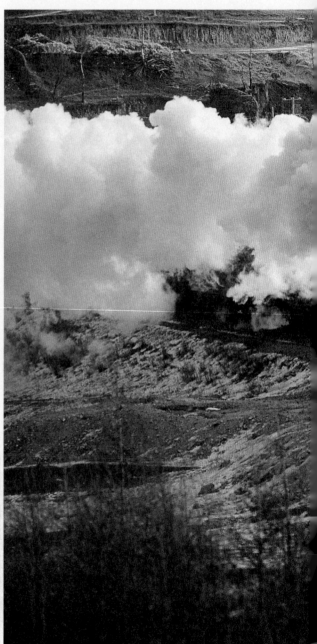

最後的守車。上店站。在超長的貨車編組中，守車往往是最後的守護者，負責關注列車前方以及列車後方的狀況，這都是蒸汽機車頭的司機照顧不到的地方。而在我的觀察中，守車也是人情的小包廂，許多次我在車站，看到許多「有點關係」的鎮民拿著行李往守車去，為的就是搭上一趟順風車。鐵道攝影迷偶爾也會有這種待遇，有的蒸汽機車司機會邀請你上車頭體驗一下蒸汽火車的魅力，比坐上守車還要幸運！聽說對於金髮碧眼的外國攝影者，他們還會「酌收」人民幣兩百元啊！

光圈f/3.2 快門1/150 評價測光

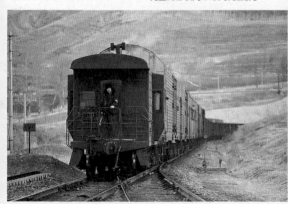

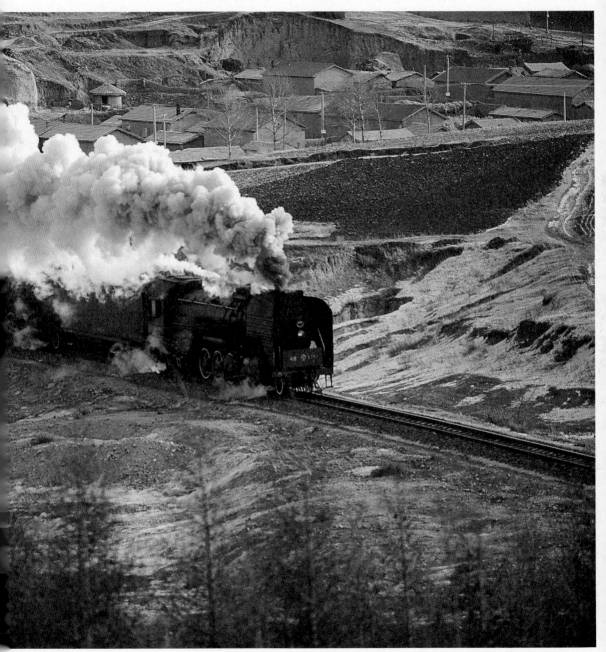

光圈f/4 快門1/200 評價測光

躲火車。一邊是火車，一邊是斜坡，其實也頗危險的。哈達山站與司明義大橋之間。
光圈f/5 快門1/100 評價測光

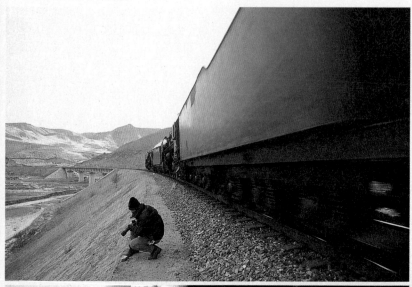

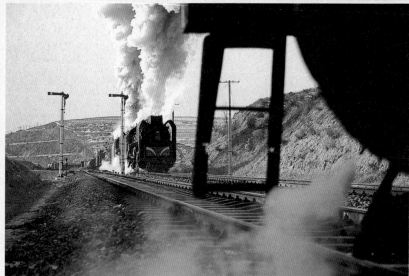

光圈f/2.8 快門1/60 評價測光
拍攝這張照片時，我正在蒸汽火車頭旁跟司機們聊天，剛好另一台列車要進站，我
便壓低角度，透過前方部分的車頭影像來看後方冒著強力蒸汽的列車，而此時前方
待避的車頭也緩緩吐出蒸汽蓄勢待發。

光圈f/4 快門1/100 中央重點平均測光
終於有機會好好觀察神奇的動
力構造。下坑子站。

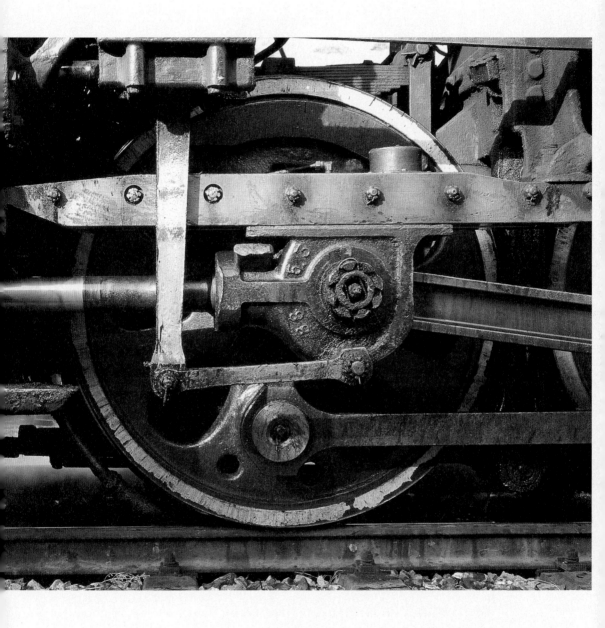

　　我們在下坑子站待了很久。一方面因為這個車站是中途的列車交會站，車站不大，但
是所有的蒸汽火車都會在這裡停靠，等候另一方的火車進站；另一方面是這個站的站長相
當熱心而且親切，還邀請我們進去站長室避風休息。今天氣溫低加上強風的吹襲，只有零
下廿度，能夠在站長室喝杯茶，倒讓我想起孫越以前為即溶咖啡拍的廣告。一台蒸汽火車
在半夜駛進月台，微弱燈光下站長遞上一杯熱咖啡，真是暖暖在心頭，令人印象深刻。

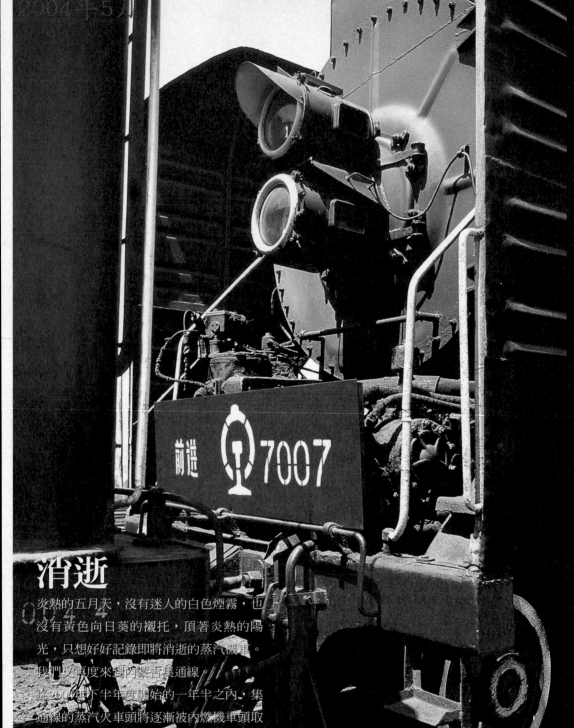

前進 7007

消逝

炎熱的五月天，沒有迷人的白色煙霧，也
沒有黃色向日葵的襯托，頂著炎熱的陽
光，只想好好記錄即將消逝的蒸汽機車。
我們又再度來到內蒙古集通線。
從2004年下半年度開始的一年半之內，集
通線的蒸汽火車頭將逐漸被內燃機車頭取
代，獨特的蒸汽火車景觀、相關的場佔設
施（煤場及水塔等）和看不見的工藝技術
都將默默消失。而集通線也是國內唯一完
整以蒸汽火車頭運行的客貨線。即便是在
全世界也是絕無僅有。

光圈f/3.2 快門1/200 中央重點平均測光
集通線的貨列車幾乎都是蒸汽機車二重連，這是重連的狀態。

光圈f/4.5 快門1/320 中央重點平均測光

駕駛員通常對於來攝影的我們很友善，因為一般來拍攝火車的不是金髮碧眼的外國人就是日本人，很少有「自己人」來記錄這一切。我們獲准上到駕駛室，不久，對方來車也抵達了大板站。我試著從駕駛座的視角來拍攝，發現死角真大，駕駛員不簡單。

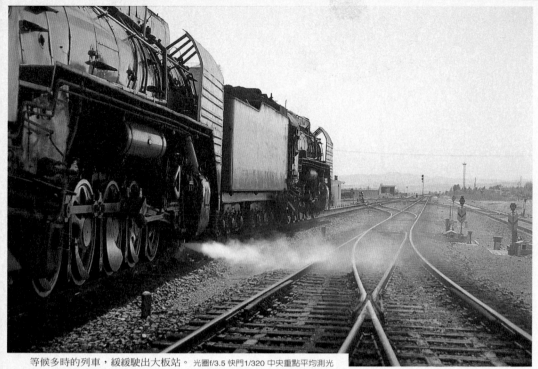

等候多時的列車，緩緩駛出大板站。　光圈f/3.5 快門1/320 中央重點平均測光

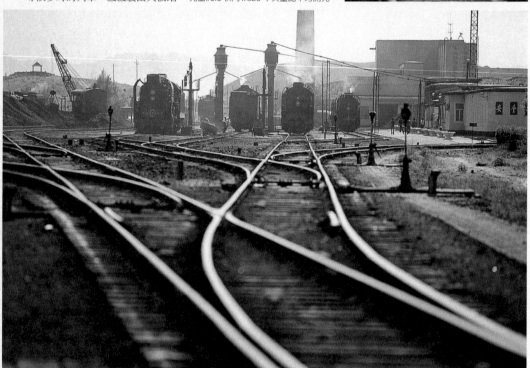

光圈f/2.8 快門1/2000 中央重點平均測光

大板站西邊約一公里處便是大板
機務段所在地。這是機務段的全
景。下午三點，北方熾熱的陽光
襲擊著我們。

光圈 f/11 快門 1/100 評價測光
下午四點的機務段。此時的
機務段竟顯得有點冷清，許
多蒸汽機車已經上線出任
務。利用有點逆光的側面，
再加上潮濕的地面跟車身都
有反射光，讓平淡的暗部可
以多一些層次。有時我也會
希望保留光斑或是霧氣的效
果，以表達炙熱的氛圍。

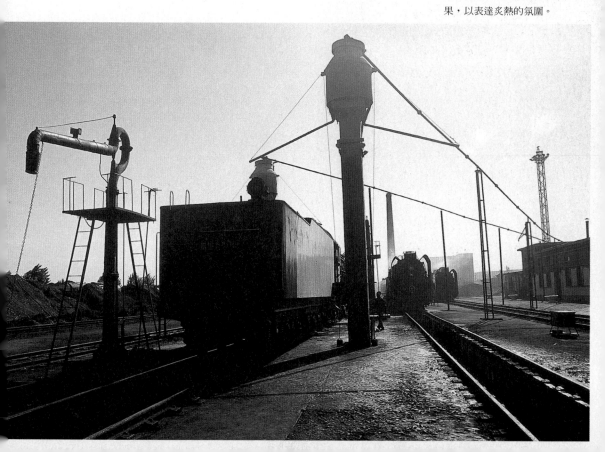

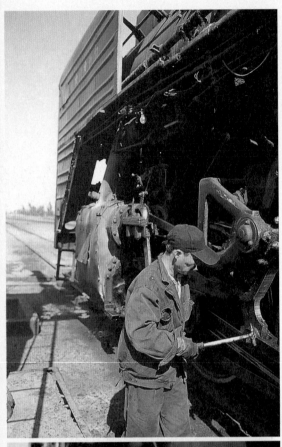

光圈f/2.8 快門1/200 中央重點平均測光
有的機車頭側面有著數量不等的
紅星跟黃星,檢修人員說,那是
對於機車保養狀態的一種評鑑,
紅星代表一級,黃星代表二級,
而星星的數量不限。這台機車頭
有三紅星及二黃星。工作人員正
為著榮耀而努力。

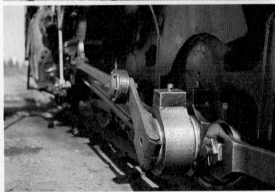

光圈f/2.8 快門1/250 中央重點平均測光
一般人大都有蒸汽火車轟隆隆呼嘯而過的印象,但大概
很少人有機會這麼近距離地觀察每一個部件。工業的力
學美感完全展現,這也是這龐然大物的魅力所在。

光圈f/2.8 快門1/160 點測光

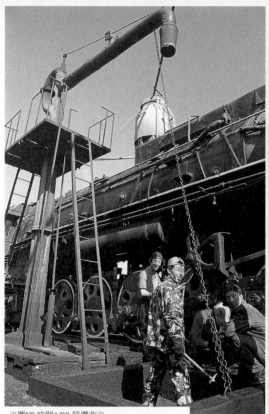

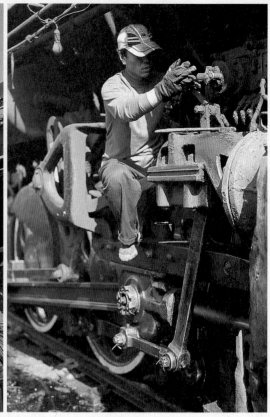

光圈f/9 快門1/20 評價測光

這些技術人員就是蒸機的活力來源。

光圈f/2.8 快門1/100 中央重點測光

不再前進的前進6375。機務段的北側有一股側線，我們抵達的時候，這裡停放的幾乎都是已經報廢的蒸汽機車，跟南側活躍的機車隊形成強烈對比。當蒸汽機車不再冒出蒸汽，實質上只是一堆廢鐵，這些大功臣將被論斤賣。

光圈f/5.6 快門1/20 評價測光

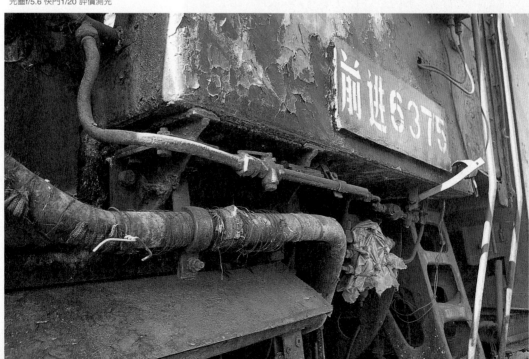

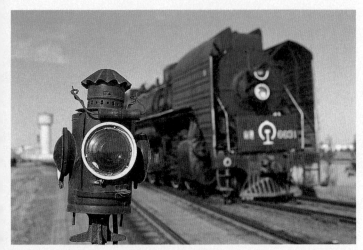

機務段東側入口。　光圈f/6.3 快門1/125 評價測光

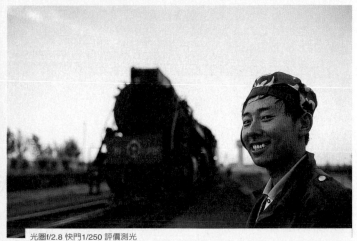

光圈f/2.8 快門1/250 評價測光

我們在黃昏的時候再次拜訪機務段，此時前進6996正在進場交接。這位是蒸汽機車上三位駕駛人員之一，他的職務主要是鏟煤，現在正在爲機車做好安全的轉轍工作。他家就在大板縣城，四年前機務段招工時，便成了蒸汽機車機組的一員。

　　晚上七點，原本我們計劃在大板待一晚，後來因爲天候沒有預期的好，再加上發現夜間有一班6052次可以前往經棚，而6052次是由前進蒸汽火車所牽引，更大大增加了我們決定前往經棚的決心。搭乘有蒸汽機車頭所牽引的客運列車，是我的夢想之一，而且還是夜快車，更讓我想起漫畫銀河鐵道列車夢幻飛行的情景。

　　我們跟來接前進6996次班的師傅聊了一下，表明了我們是爲了記錄這一切而來大板，他也若有所思地對著前進6996次說，以後再也見不到了。

他若 有 所 思 地對著前進6996説，
以後再也見不到了。

前進6996的駕駛座。這些複雜的操作桿沒有指示
說明，也見不到先進的燈號指示。

光圈f/2.8 快門1/5 中央重點測光

前進6996次的蒸汽機車頭。 光圈f/2.8 快門1/25 評價測光

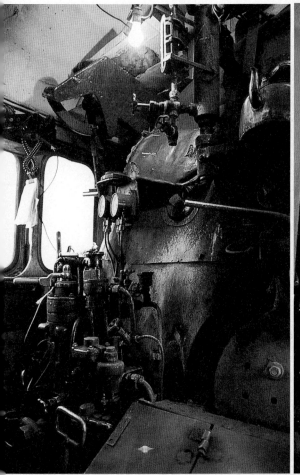
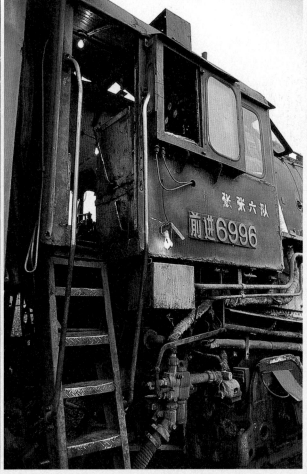

6052次在餘暉下，由機務段緩緩地倒退進入大板站中，準備前去牽引客車廂。這是我們從機務段往車站趕火車的
途中拍攝。晚上八點十分。　光圈 f/2.8 快門1/6 評價測光

　　趕到了大板站，我們刻意選擇了離
火車頭最近的車廂跟座位，但是第一節
車廂不坐人。現在蒸機正緩緩與客車相
連。或許機務段的人都認識我們了。他
們也許在疑惑我們爲何移動如此迅速
吧。

＊列車的第一節最靠近蒸汽機車的鍋爐，而鍋爐有
爆炸的危險，所以空出第一節車廂來提高乘客的安
全性，另一方面也比較可以避免煤渣飛入車廂影響
乘客。

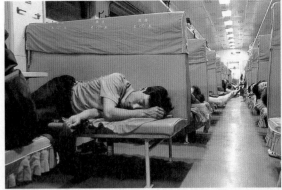

光圈f/7 快門1.8" 評價測光

6052次是從通遼到集寧南站。車上沒
有什麼人,硬座幾乎都成了硬臥。

光圈f/4.0 快門1/1000 評價測光 -0.3曝光補償

道叉,遠方的小屋是蒸汽機車的加水站,也是此站的
重點。正午,我們在經棚車站等候火車進站,依時刻
表來看,應該在半小時內就會有兩班車在此交會。
後來等了近一個小時,才由大板方向來了一列火車,
直到我們離開經棚站之時,都還沒有來第二班車。

光圈f/4 快門1/1250 局部測光

加水站。停靠在經棚站的每一班蒸汽
車頭都必須要在這裡補充用水。水站
的工作人員告訴我們,一台蒸汽機車
的水箱要補充40噸水,這支超大水龍
頭可以在五分鐘內注水完畢。

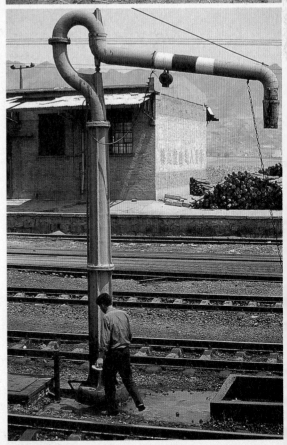

2004年7月

　　七月初，我們又回到了大板機務段。很巧地，上次遇到的人，在三週之後，也在此刻輪值上班，因此許多人對我們還有印象，甚至主動打招呼，讓我們感到異常親切，彷彿回到家一般。我們抵達的時間將近下午兩點，機務段有點冷清，見到的前進機車頭並不多，在整備的前進機車頭最少時只有兩輛，而段備（機務段備用車輛，即已整備完成之蒸機，隨時可以出車）的車輛倒是不少，在側線排了一列。

　　此行除了再次記錄大板機務段之外，同時也將上次拍的人物照片帶給他們。有的人對於被拍照顯得難為情，但是當他們看到自己的照片時，仍難掩興奮之情，也因此我決定此行也多紀錄人物。後來，因為有了照片這個禮物，在他們休息的時候，我們還被請進了整備準備室一坐，聊了些有關攝影跟蒸汽火車的事。

　　外拍時，尤其是在偏遠地區，攝影可以為當地的人們帶來樂趣，為當地人拍照可以很快地融入他們的圈子。如果承諾會寄給他們沖洗好的照片，也請不要食言，他們會把承諾當承諾，一直期待下去。

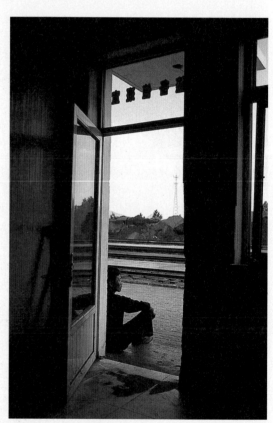

光圈f/2.8 快門1/1000 評價測光

蒸汽機車駕駛室。
光圈f/2.8 快門1/60 評價測光　A-TTL閃燈補光 -0.7閃燈曝光補償

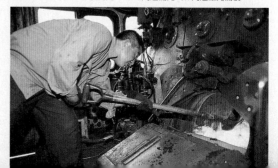

光圈f/2.8 快門1/125 點測光

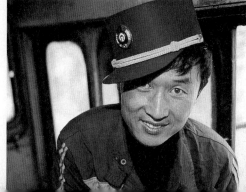

光圈f/2.8 快門1/100 點測光 -0.7評價測光 A-TTL閃燈補光

大板機務段已經來了很多次，從陌生到熟悉，每一次都受到工作人員的幫助，讓我們能夠在機務段自由的拍攝。而隨著蒸汽機車逝去，我不知道是否還有機會再見到他們，他們是否仍在崗位上？

我記得他的名字叫孫廣瑞，漢族人。是蒸汽大吊車的駕駛，而大吊車也是中國僅存的幾輛，都在集通線上。從他平常的言談中，很難相信是兩個小孩的父親。而能夠受邀在蒸汽吊車裡體驗吊車在軌道上行走的樂趣，也將是我一生中難忘的回憶之一。

2005年元旦

第一次去集通線拍火車，便深深被吸引。2005年的第一天，我們又出現在集通線上。

我們一行人遠從上海殺到內蒙赤峰，再搭車到達新的拍攝點——林東。大板以東這一段集通線，是目前還完整保存蒸汽機車運行的線路，其他包括熱水段，大部分都已經被內燃機車頭取代。

列車即將開出林東車站，雖然已經看過無數次列車啓動，但是蒸汽及汽笛聲仍然是令人激動異常。

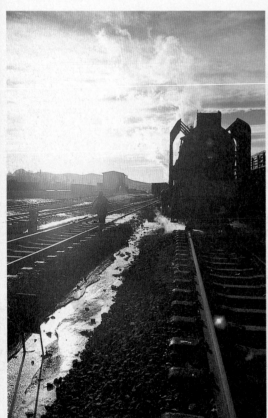

光圈f/5.6 快門1/320 中央重點平均測光
以後這鋼軌承載的就不是蒸汽機車了。

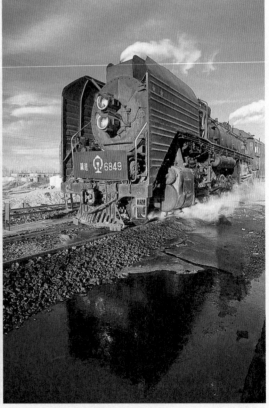

光圈f/6.3 快門1/40 中央重點平均測光
冬天總有些元素吸引人，長長的影子，結冰的水，還有蒸汽機車的白煙。蒸汽機車靜靜地等候出發，我們則繞著它，喀擦喀擦地按快門，就好向在跟它喝下午茶一樣，頗有冬天午後悠閒的味道。

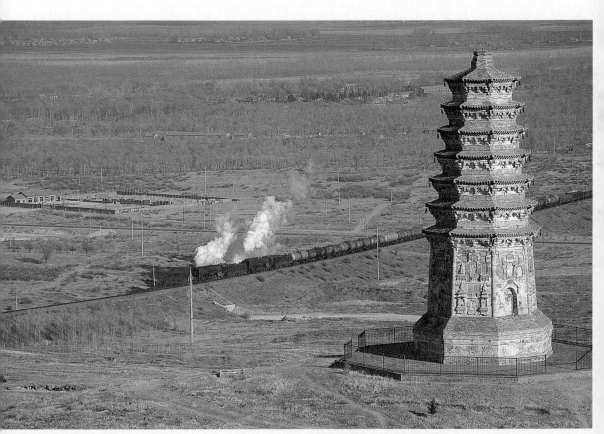

林東沿線特色，古塔與蒸汽機車。　光圈f/7.1 快門1/500 評價測光

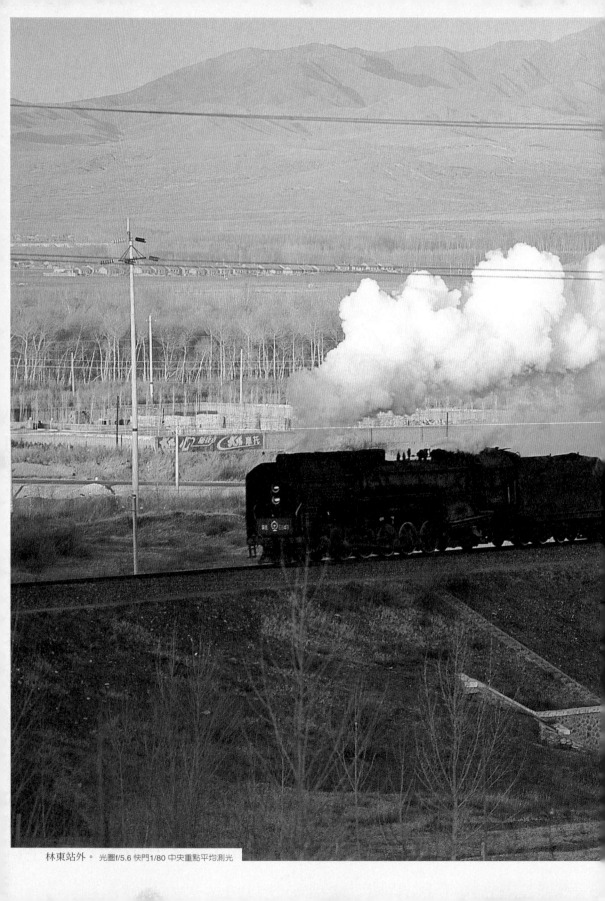

林東站外。 光圈f/5.6 快門1/80 中央重點平均測光

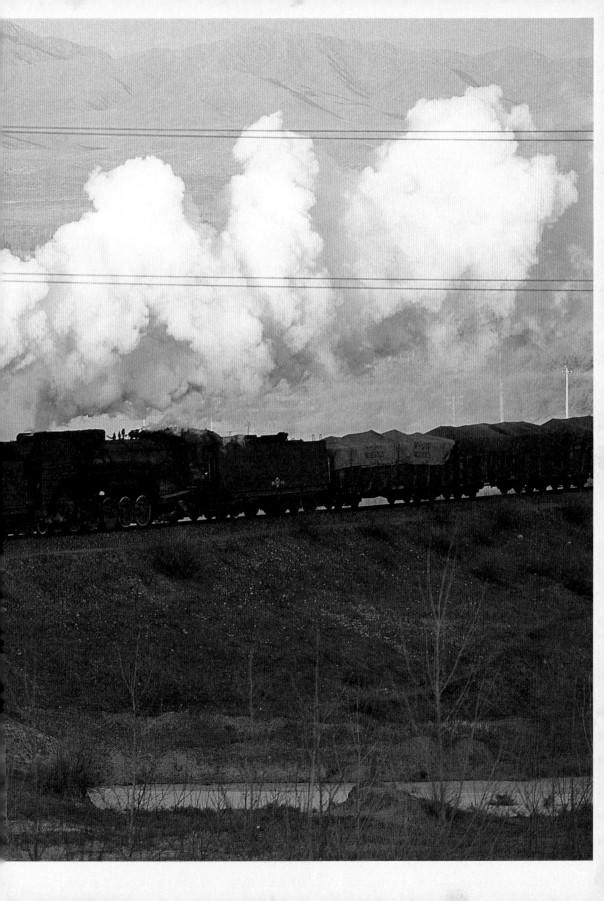

　　事隔半年，我們又回到了大板機務段，一開始在大門被阻擋了下來，被拒絕進入拍照，後來來了機務段的工作人員，似乎認出了我們，笑了笑，揮手示意讓我們進去。

晚上的機務段一樣繁忙，車頭進進出出，唯一不同的是太陽換成了月亮。光圈f/3.2 快門25" 評價測光

光圈f/6.3 快門1/250 評價測光

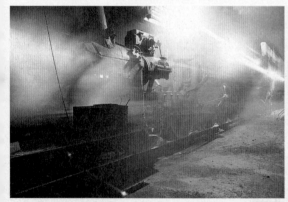

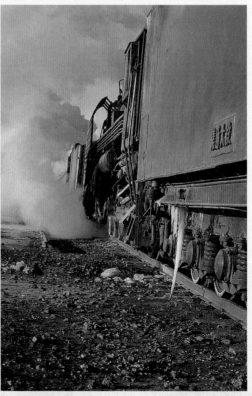

曬冬陽的蒸汽機車。光圈f/8 快門1/125 評價測光

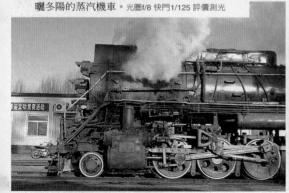

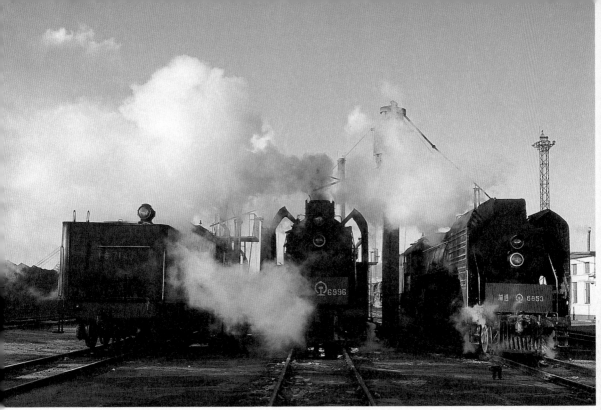

繁忙的機務段,機車經常籠罩在自己製造的白雲下,很有戲劇效果。

我喜歡的蒸汽機車,這才是力量的所在。　光圈f/6.3 快門1/15 評價測光

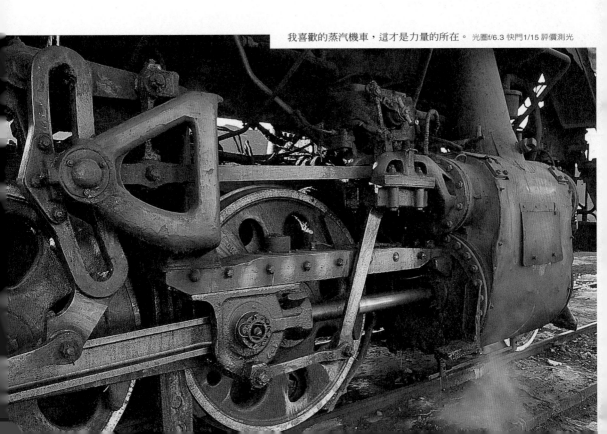

每次去集通線的行程都不太一樣，但是基本上都是配合週休的三天兩夜行程。以2004年5月的行程為例，主要以拍攝靜態的蒸汽火車頭為主以及機務段的活動。所以選擇了大板機務段。

此次行程安排

D1 2559次北京到赤峰

D2 一早長途車赤峰到大板（中午到），到機務段開始拍攝晚上6052次，大板到經棚（克什克騰旗）晚上十二點半到達。

D3 一早前往經棚站拍攝，下午長途車由經棚回赤峰搭火車2560次回北京。

D4 一早抵達北京。

使用裝備

相機

CANON EOS 1VHS

CANON EOS 3

鏡頭

CANON EF 20-35mm f/3.5-4.5 USM

CANON EF 28-70mm f/2.8L USM

CANON EF 28-135 f/3.5-5.6 IS USM

CANON EF 70-200mm f/4L USM

CANON EF 70-200mm f/2.8L USM

CANON EF 70-200mm f/2.8L IS USM

底片

Kodak EB 正片

Kodak E100 VS 正片

三腳架

Gitzo 1228Mk2 三腳架

G1276M 雲台

曝光及曝光補償

　　相機的說明書裡通常這麼寫著，「底片暴露在光線下，曝光就發生了」。正確的曝光是透過相機的快門速度及光圈來調節的。

　　相機的曝光模式一般有手動曝光（M）、全自動曝光（P）、光圈先決（Av）、快門先決（Av）等模式。手動曝光必須自己根據測光表的結果，自行調整光圈及快門，以取得適當的曝光值。全自動曝光模式則是由相機一手包辦測光及決定曝光（光圈與快門的組合）的方式，使用者只需要對準焦點按下快門即可。而光圈先決模式就是由我們依照需求調整好光圈值，然後由相機計算出相對應的快門值。同理，快門先決模式則是以快門的速度為主，由我們設定快門，讓相機計算出適當的光圈量。所以這兩種模式都可以讓我們既掌握拍攝時機，又能兼顧攝影環境。手動模式就比較適合長時間曝光或是必須要加減曝光值的情況下使用。

　　相機內的曝光表能夠測量出畫面裡所需要的曝光值，並給出一組適當的光圈值以及快門速度，但是這樣的測光結果到底正不正確，則是要由「人」來判斷。

　　在光線分佈均勻、反差不強烈的狀況下，測光表的曝光值一般是準確的。簡單地說，測光表認為中灰色調就是適當的曝光；所以畫面中亮的地方，測光表會減少曝光值使其暗一點，而對於暗的部分，就會增加曝光值使其亮一點，曝光的結果會讓畫面趨向中灰色調。但是在某些狀況下，我們得適當地調節光圈及快門的組合，以增加或是減少曝光，來達到最終與我們意念相結合的曝光效果，這就是曝光補償。

　　想像一下，當你幫朋友在雄偉的中正紀念堂前拍攝時，由於背景是一大片的白色牆面，而人物在畫面中只佔了一小部分，這時相機的測光表會因為受到大面積白色牆面的影響，而讓人物顯得陰暗（曝光不足），這時候就要增加曝光量，讓拍攝主題變亮。反之亦然；如果背景有大部分是黑暗的，就要減少曝光量，如果不作曝光補償，則測光表會讓黑暗的地方往中灰色調調整，導致畫面主題過亮（曝光過度）。

　　在相機的手動模式中，可以測光表為基準，利用光圈和快門的組合來達到曝光補償的效果。如果使用自動曝光，則要利用相機的曝光補償功能來調整我們想要達到的曝光效果。當光線過於複雜，我們無法正確判斷何種曝光補償量是我們所需要的時候，可以使用包圍式曝光，也就是一網打盡的作法，以正常的曝光拍攝一張，然後往上或往下加減曝光量，最後再看哪一張是最理想的。

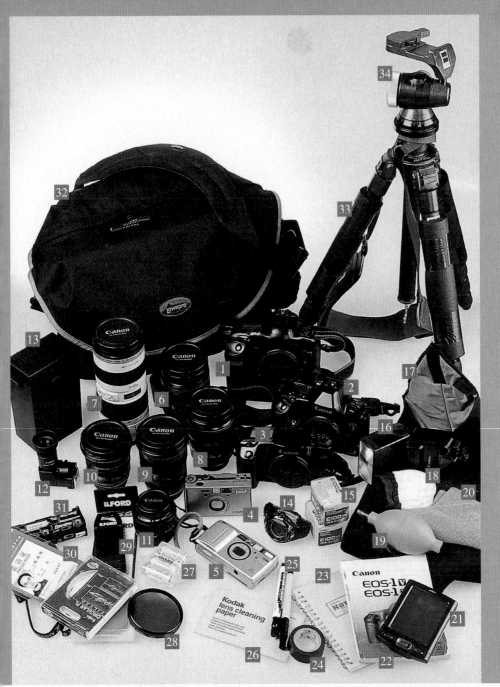

1. CANON EOS 1VHS底片單眼相機　2. CANON EOS 3 單眼相機　3. CANON EOS 100QD 單眼相機

4. CONTAX T3 旁軸輕便相機　5. RICHO R1e 旁軸輕便相機　6. CANON EF 28-70mm f/2.8L USM 標準變焦鏡頭

7. CANON EF 70-200mm f/2.8L USM 望遠鏡頭　8. CANON EF 28-135 f/3.5-5.6 IS USM 標準變焦鏡頭

9. CANON EF 17-35mm f/2.8L USM 廣角變焦鏡頭　10. CANON EF 20-35mm f/3.5-4.5 USM 廣角變焦鏡頭

11. CANON EF 50mm f/1.8 II 標準鏡頭　12. 垂直觀景器（Canon Angle finder C）

13. 防X光盒（可裝18捲或是一台裝底片的小型相機）　14. 有高度表及指北功能的手錶　15. 底片（Kodak E100 VS）

16. 閃光燈　17. 鏡頭保護包布　18. 閃光燈柔光罩　19. 強力氣吹　20. 清潔布　21. PDA　22. 相機說明書複印本

23. 筆記本　24. 電氣用黑膠帶　25. 奇異筆及無酸筆　26. 拭鏡紙　27. 備用電池　28. 偏光鏡（CPL）

29. 抽片器　30. 採訪證　31. 相機備用電池盒　32. 全天候用攝影背包（Lowepro 單肩背包）

33. 三角架（Gitzo 1228）　34. 雲台（G1276M）

其他還有快門線、乾淨的塑膠袋等等。

我的攝影包
旅遊外拍
需要的裝備

關鍵字：抉擇　進階　二手買賣　攝影背包

抉擇

第一台相機

　　記得最早開始接觸單眼相機，是高中參加社團時的時候。一方面因為興趣，一方面也為了繪畫的取材，所以想學攝影。但是單眼相機對於高中生來說，是很大的負擔，所以第一台使用的單眼是向社團學長借來的Nikon FM2。至於搭配的鏡頭，由於當時對於攝影器材並沒有多大的研究，已經記不起來。Nikon FM2至今仍是一部出眾的好相機，基本的機械式相機加上TTL測光，對於初學者來說，是一台非常好的入門機。至今仍懷念當初透過觀景器往前上方的小孔去觀察光圈值、隨時注意曝光指示、撥弄著光圈或是快門鈕……那種嘗試的過程，頗有實驗的感覺。這是我攝影入門的一個重要階段。

買相機

　　相機必須經常使用，才能真正跟它做朋友，並且還要保持良好的保養器材習慣，基本上這會讓你值回票價的。有一次，因為太久沒有攝影，偶然拿起相機，竟發現對功能頗感生疏，並且有決定上的遲疑，這實在是攝影創作的致命傷。如果這樣的狀況出現在拍攝重要畫面或是時間點，將會是很令人氣餒的事。這也是為什麼不要在重要場合使用新相機的原因。

　　攝影是我旅行的好夥伴，同時對學習美術及建築的我來說，也是一個很好的取材記錄的方式。一開始對於攝影的認識，僅在於對光圈以及快門的正確認識及使用而已，所拍攝的作品也就是四平八穩，現在看起來都稱不上佳作。另一方面也是因為學生財力不及，同時忙於學業，難以在器材方面下手。即使知道Canon有種傳奇的L鏡頭，但是一顆動輒台幣三、四萬塊，對學生來說，實在是遙不可及。攝影於是僅止於我生活中的樂趣。

進階

　　2002年，我到了北京工作，相機也跟著我跨海而展開不同的新生活。這不僅僅只是環境上的改變，對於土地的廣度及旅行的概念也有很不同的體驗。北京地圖上的一個街廓，以為可以十分鐘走完，結果卻花上近半小時，因為主要路口的間距大約有一公里左右。從北京出發，我可以選擇一班夕發朝至的夜行臥舖車，早上醒來已經到了山西省的太原市，可以去看雲岡石窟。往北到達內蒙古自治區的赤峰縣城，可以去體驗沙漠風情或草原景色。往西可以選擇到達陝西省的古都西安，去看舉世聞名的兵馬俑。往南則可以到達河南省的鄭州，去少林寺探密。而搭上直達列車，往北我可以一夜到達黑龍江省的哈爾濱體驗雪國風情，往南更可以到達繁華的上海市。上述旅程都可以在週末雙休日達成。有了較長的假期，我便嘗試更遠途的旅行體驗，讓自己對於觀察有更深一層的體會。尤其旅行帶來的孤寂感，往往是思考一切的好時機。漸漸地我開始習慣從相機裡觀察生活，記錄生活。

　　在偶然的機會裡，認識了一群愛好旅行以及攝影的朋友，我們經常在週末假期乘著火車

或者是包輛箱型車到北京郊區旅行外拍。回來後還會相約在北京的一家戶外旅遊攝影俱樂部「行攝匆匆」共同觀片並交換心得，同時分享旅途的趣聞，當然還有攝影技術的討論。大夥兒經常可以討論到深夜，樂此不疲。有一個在北京工作的朋友很有意思，他對攝影非常有熱情，租了房在圓明園附近，並且為單身小窩添購了一台幻燈機和專業的投影屏幕，因此我們常在夏天相約到圓明園拍荷花，然後穿過圓明園到他家觀片。他說他的願望是到新疆的喀什婺當地的姑娘。

經常性地與攝影夥伴切磋當中，我也開始脫離僅僅是操作光圈與快門的攝影階段，轉而追求攝影的品質以及個人風格的呈現。同時考慮更換新的機身以及有更好成像效果的鏡頭。

二手買賣

由於已經習慣Canon的攝影設備，所以添購裝備仍然以Canon為主，避免將錢浪費在系統的轉換上。中國人口眾多，相對地，攝影人口也很多，在網路上有許多人氣頗旺的攝影論壇（BBS），其中不乏二手交換的平台，加上廣大的攝影人口中，有一群人對器材頗為發燒，凡是新的機器總會搶先體驗，購買器材的動機並不在攝影本身，所以網路上經常有人在二手交換取得現金以購買其他更新穎的器材。因此我決定從二手下手，這樣可以更低廉價格買到八、九成新的器材。通常我都是在需要購買的時候，貼出徵求器材的公告，而且只限於在本地當面交易。這點非常重要。不管怎樣，我一定要親自驗貨再成交，而且見面交易往往也還有殺價的機會。通常貼出去的徵求帖都會有回應，然後就是一一篩選交易的對象了。

第一台二手購入的器材是Canon EOS 3，一部很不錯的相機，算是集Canon技術於一身的準專業相機，最大的特色就是擁有眼控對焦的功能。後來Canon在這台的技術基礎上又推出了專業單眼相機：Canon EOS 1V。這也是我的第三部單眼相機，同樣也是二手購入。購物需要衝動，最重要的是要有說服自己的理由。我是這樣想的，既然這麼喜歡出外旅行，必然會遇到各種狀況及環境，為了確保能夠拍出理想的照片，的確需要一台專業的相機。於是我將Canon EOS 3賣出，買進號稱是為了克服地球上最艱困環境所設計的Canon EOS 1V。此時此刻，對於機身，我的內心也就無話可說了。當然，EOS 1V也沒讓人失望，鋁合金的機身以及防水防塵的特性，讓我在攝影之路上無後顧之憂。

2003到2005年當中，我陸陸續續在網路上二手購得了Canon的L鏡頭，他們依序是廣角變焦EF 17-35 L f2.8、標準變焦EF28-70 L f2.8，以及望遠變焦EF 70-200mm L f2.8。這三顆鏡頭已經包含了所有常用的焦段，我的二手軍團也算是編隊完成了。

2006年初，我在東京的二手相機專賣店掏到了一台已經停產的Contax T3小型相機。Contax T3的輕便造型以及曝光補償的功能，足夠我拍攝正片使用。而35mm固定焦距及F2.8的大光圈，也很適合旅行攝影時不同場景的需求。

在旅行攝影時，我從來沒有將三顆鏡頭一起帶出去過，一般會根據目的地預期可能的拍攝狀況，帶上一至兩顆鏡頭。比如說，去柬普寨的時候，我知道會去拍攝日出日落等鳥瞰的大景以及廣大的古建築群，也會拍攝位在建築柱頭上的細緻石雕藝術，同時當地有摩托三輪車當交通工具穿梭各景點，可以帶上較多的器

材，所以那趟旅行中我帶了廣角以及望遠鏡頭，三腳架更是少不了。而去東京時，由於身處都會區，會有許多的步行以及搭電車的時間，所以輕便是首要考量，我便只帶一顆標準鏡頭，同時也拆掉了機身上的手把以減輕重量。而為求在街頭拍攝的低調，連攝影背包都省了，只用鏡頭布將相機一包就放在背包中。除此之外，我還帶了輕便相機Contax T3。Contax T3是傻瓜相機的尺寸，又有曝光補償的功能，適合拍正片。這樣一來，既可以輕鬆血拼，也不放棄任何拍攝的機會。

器材是完成攝影目的的工具，也是一種投資。至於需要哪一種等級的器材，需視自身的需求及財力而定。頂級的器材不保證能拍出最好的作品，但是好的攝影信念及正確的攝影技術卻可以拍出動人的佳作。我一直相信即使是一台簡單的自動傻瓜相機，只要以嚴謹的態度去拍照，用如同使用單眼相機的心態認真構圖、感受環境，成果必定令人驚豔！

＊ EOS：電子光學系統（Electro Optical System）的縮寫，Canon的135單眼自動對焦相機系列。第一部EOS相機是1987年的Canon EOS 650。

＊ Canon L鏡頭：L是指「Luxury」（奢侈），象徵專業品質的鏡頭。和消費級鏡頭相比，這種鏡頭帶有研磨非球面、UD（低色散玻璃）、SUD（超低色散）或者Fluorite（螢石）鏡片，是使鏡頭出色的光學品質的重要基礎。通常鏡頭的構造品質也優秀很多。其標誌為鏡頭前端的紅色標線，是Canon的高檔專業鏡頭。

＊ Canon EOS 1V：Canon公司於2000年2月2日宣佈推出新一代EOS旗艦機EOS-1V，是Canon EOS-1系列專業機的第三代。其字母V的含義有多種：一是表示羅馬數字「5」，表明EOS-1V是Canon公司的第五代專業級單反機（F-1、New F-1、EOS-1、EOS-1N、EOS-1V）；二是表示「Vertex」，頂點或頂級；三是「Vanguard」，先鋒之意；四是「Visionary」，代表夢幻型。

底片

關於底片，建議使用正片來記錄你的旅程。因為跟負片相比，正片的色彩飽和度及忠實還原的色彩著實讓人感動。

底片分為專業用底片和普及型底片，有人說兩者的底片材料塗膜差不多，其最大的差別在於專業用底片是在底片保存狀態最佳的時候販賣，所以可以得到較佳的效果。但是，經驗告訴我，專業底片就是比較優秀，不管是色彩還原或是色彩的通透度上，都不是普通底片可以比擬的。所以如果可能，還是使用專業底片吧，拍攝的成果會讓你大呼值得。

我常用的底片是Kodak E100 VS以及Fuji PROVIA F100（RDPIII）。生動飽和的色彩是柯達E100 VS的賣點，拍出來的色調很暖，色彩還原鮮豔，只是有的時候表現得有點太過，太豔，讓我也受不了。而Fuji RDPIII同樣有很好的色彩還原及色彩表現，跟Kodak E100 VS相較起來色彩比較「樸實」，也是不錯的選擇。

此外，購買底片時，記得要看有效期限，過期的底片或是接近過期的底片碰不得，一切都要是最新鮮的。另外要注意的是，旅途中，背包往往是被擠壓扭捏的倒楣角色，被塞到後車廂或是處在大巴士的引擎蓋旁是常有的事，在這種狀況下，底片可能因為高溫而提早結束生命或變質。因此底片應該跟相機背包一樣，隨時放在身旁，或是避免放在高溫的地方。同時，旅途中，不論是已拍攝或是未拍攝的底片，都請放在底片盒中。看起來不起眼的底片盒經過精巧的設計，除了不耐熱以外，防塵防水都沒問題。

攝影包

我的攝影包主要有三個，兩個大包一個小包，都是Lowepro的牌子。我喜歡這系列背包的密閉性跟兼容性。有一款AW（All Weather全天候）系列都備有防雨罩，有需要時我會把防雨罩拿來防塵用，尤其是搭長途車走在泥土路上時，車內跟車外都是一樣的塵土飛揚。同系列還有一些附屬包可以針對不同的場合互相搭配，我很喜歡這樣的彈性使用。兩個大包其中之一是Lowepro Mini Trekker AW，這是一個雙肩背的背包，基本上長途旅行我都是用這個包，尤其是需要健行的場合或長途交通旅行時，非常好用。去尼波爾登山徒步魚尾峰時，我就是背這個背包和三腳架。因為是重要的裝備，所以我自己全程背了它走了四天三夜，後來在機場秤了一下重量，居然有九公斤重，不禁佩服起自己來。這個背包的缺點是機動性不高，拿裝備時需要先將背包卸下。所以有時候我會評估，如果當天的拍攝機會高的話，我會將主要的相機先拿出來以保持拍攝的機動性。另一個大包Lowepro S&F Reporter 500AW，則是針對都市環境推出的包，一個容量很大的單肩背包，當你充分利用它的容量時，重量也隨之而來，長時間背負很辛苦。不過它有搭配的腰帶，可以分散重量跟增加穩定性。這個背包大都是出任務時才用，比如說幫朋友拍喜宴或是室內攝影時，它適合有機會可以放下背包拍攝的場合。還有一個就是攝影腰包Lowepro Sideline Shooter，可以放輕便的裝備，一機一鏡和幾卷底片就很足夠了，適合短程旅遊或是街頭抓拍用，能滿足不希望張揚、機動性高的需求。

旅行攜帶的攝影器材一定要以拍攝目的為依據，不可能將器材全部帶上，累死自己大減旅行的興致。但也不要有器材不夠用、早知如此的遺憾。所以熟悉器材是首要之務，這樣才能隨心所欲，調配器材。因為旅行的目的是在體驗生命，而不是負重比賽。更何況，專注在攝影上比器材更重要。善用手上的機器、拍出好作品，才是大前題。

我的旅行攝影器材配置，通常是攜帶兩部機身，一台單眼相機，一台小型旁軸相機（Contax T3 或是 RICOH GR1e）。鏡頭不會超過兩顆，一般是廣角鏡頭（28-35mm）和長焦鏡頭（70-200mm）的組合，或是廣角鏡頭和標準變焦鏡頭（28-70mm）的組合。偶爾為了求便利也會只帶一顆標準變焦鏡頭，比如去東京時，我就只帶了一顆標準變焦鏡頭。至於定焦鏡頭的畫質是眾所皆知的好，不過為了求輕便，還是以變焦鏡頭為首選。

包裡乾坤

一般在相機包裡除了相機跟鏡頭，也少不了其他附屬配件，出門在外少了它還真的不行。以下是背包裡的其他附件。

黑膠帶：

有次跟一個香港友人去外拍，我發現他拿的相機居然沒有商標，黑黑的一個機身很神秘。後來湊近一看，原來是一台NIKON F4，他把機身上的NIKON用黑膠帶貼掉了。他說這樣比較不顯眼。的確有很多攝影師這麼做，一方面是為了不顯眼，另一方面可以避免白色的字體影響拍攝，比如玻璃中的反射，黑色的機身比較不會有這種問題。後來我又發現黑膠帶的另一個好處——可以加強機身的密閉性。比如說CANON EOS 1V加上馬達手把後，接合處仍然有縫隙，用膠帶貼住可以避免進塵，對於經

常外拍或出入環境不佳的場所的攝影者特別有幫助。

氣吹跟擦拭布：

氣吹是旅行中每天晚上必要的保養裝備。可以用它吹去機身上或是鏡頭上的灰塵。氣吹要選擇單向出氣的，不要挑便宜貨，因為如果不是單向出氣跟單向進氣的，你吹完氣後，灰塵會被倒吸入氣吹裡，等下次用力一按，吹出來就是灰塵啦。擦拭布推薦3M的魔布，擦拭相機用。而且要買大塊的魔布，還可以拿來當作臨時包裹相機或鏡頭的鏡頭布。

手電筒：

晚上夜拍時，就很好用了。

PDA或是筆記本跟筆：

掌上電腦可以用來記錄行程或拍攝資訊，也可以消磨長途旅行的無聊時光，輕便好帶。有的PDA有GPS的功能，那也不錯。紀錄攝影數據是拍攝後自我檢討的重要依據，也是增進攝影技術的捷徑。

目的地資料：

旅行目的地的景點解說及特色介紹，有助於攝影時更快地掌握當地特色。

相機說明書副本：

端看個人對於相機的熟悉程度。我是為了方便察看相機的自選功能。現在的相機除了滿足基本的拍攝功能外，可以自訂的功能也越來越多，善用可以增加拍攝效率。不過拍攝前得先閱讀說明、熟悉設定才行。

三腳架板手：

這是買三腳架附送的，必要時可以方便地調整三腳架。

防X光盒：

出入機場或是國外某些火車站、長途站時，防X光盒可以妥善地保護未沖洗及未拍攝的底片，免得受X光照射而產生霧化影響。雖然X光掃瞄機宣稱對於低感光度底片沒有影響，但我寧可多一層保護，以免心血毀於一旦。我喜歡硬殼的保護盒，一方面硬殼不像軟性的袋子容易損壞，另一方面可以將裝有底片的小相機也一起放入檢查，如此便不用將未拍完的底片從相機抽出。不過最好的方式還是手持底片要求手檢，因為在美國發生911的事件之後，有些機場使用更高功率的X光掃瞄機，即使使用X光保護袋也無濟於事。

有關X光對軟片的影響以及對應之道，在Kodak公司的網站上有清楚的說明，搜尋「X光對軟片的影響」就可以找到相關資料。

抽片器

有的機身擁有保留底片片頭的功能，可以方便下一次的底片再使用。這個功能很好用，尤其是搭飛機過安全檢查的時候，我總會將未拍完的底片先取下放在X光保護盒中。有的小型相機沒有保留底片片頭的功能，這時只能將底片全部倒回底片桶，那麼下次需要再度拍攝時，抽片器就能派上用場。

再度使用未拍完的底片時，建議使用同一台相機，一方面是每台相機計算片幅方式會有些誤差，另一方面則是要注意不同機身安裝底片的處理方式不同。我就發生過原來的片子是用RICOH GR1e拍攝的，後來再度使用底片時

是用Canon EOS 1V機身，結果拍了一半才想起來，RICOH GR1e安裝底片會將底片先全部捲到機身，然後再以回收的方式進片拍攝，而Canon EOS 1V則是一般的進片方法，拍攝完畢才會全部捲入底片盒，所以就發生底片重複曝光的遺憾，還好損失不大。

另外，未拍完的底片請記得標註拍到第幾張或還剩幾張未拍，大腦是絕對記不起來的。

拭鏡紙

保養鏡頭用。擦拭鏡頭一定要用專用的鏡頭拭鏡紙。科達有一款拭鏡紙，品質還不錯。

拭鏡紙的用法不是拿了就擦，而是取幾張撕成對半，用撕開的那一端如拖把般的棉絮，以繞圓形的方式由內往外擦。不過除非到了非擦不可的地步，一般還是少擦為妙，以免破壞鏡頭上的鍍膜。用氣吹吹去灰塵即可。

指北針

在陌生的城市或是野外，分不清東南西北是家常便飯。所以帶著指北針，可以讓你掌握陽光的走向，也可以避免在拍攝日出時找不到太陽露臉的方向。現在很多手機和手錶都有指北的功能，但記得事前要先作方位校正。

細頭麥克筆

麥克筆可以在任何物品上記上記號，尤其是底片筒或是底片盒。

鏡頭包布

到了目的地之後，放下大包，想要輕便外出晃晃的時候，就可以用大尺寸鏡頭包布將相機包起來，放進一般的背包。如此既能保護相機，又達到輕便的目的。

塑膠袋

我通常都會放兩個大型塑膠袋在我的相機包裡，算是預防性的裝備。我很龜毛，常會想些有的沒的，關於這幾個塑膠袋，我的想法是，如果下雨可以拿來放相機和其他裝備，也可以防塵。雖然相機背包有防水功能，但是這樣我可以更放心。所幸到現在都還沒使用過。

一路上
照片之外，
還有什麼值得
注意的

關鍵字：尊重　觀察　主題　定位

尊重

保持尊重的態度，是讓人放下戒心重要的第一步。

著名戰地攝影師CAPA說過，「拍得不夠好，是因為你離得不夠近」。這個距離，除了物理上的距離，也包含了心理的距離，尤其是拍攝人文方面的題材。

我鮮少拍攝人物，因為覺得對他們的瞭解不夠，除非是站在旁觀者的角度去記錄事件。如果要拍攝人物的話，建議先不要急著按快門，主動親近並且針對他們的工作及生活多作溝通，在言語之間建立彼此的信任感，並多花時間靜靜觀察，在不打擾對方的情況下，選好角度，等待時機，再按下快門。溝通是為了避免誤會，並瞭解什麼是拍攝的重點。

有一次，我在柬埔寨暹粒的酒吧二樓喝著冰飲享受十月濕黏的燥熱天氣，在心情以及生理狀態已經開始適應這一切環境時，突然間樓

下一陣騷動。我見到一群結伴而行的女生，顯然是剛到暹粒，剛放下行李，迫不及待地到街頭溜躂的旅客。這種感覺很像在軍中，老兵看新兵的感覺。只見其中一個女子，手拿數位單眼相機，相機上接著閃光燈，站在街頭對著酒吧猛拍。從拿起相機觀景到按下快門，兩秒不到，就這樣一路掃街，到了販賣民俗物品的小店也是一陣狂拍，我只看到店門口不斷出現如鐵工廠般的電銲閃光，可以想像小店裡面的激烈程度。我在想這到底是充分利用了數位相機的便利，還是沒有想到攝影者跟被攝者的互動關係？攝影者的攝影目的到底是什麼？酒吧上的人們對於突如其來的鏡頭掃射也面露疑惑，投以異樣的眼光。

我總認為攝影其實就是一種觀察的方式，攝影只是手段，你在創造或是在記錄，最終都會被完整地呈現在底片上。如果不能放下攝影者的身段去感受周遭的環境變化，不可能會瞭解你當下要捕捉的到底是什麼。

觀察

通常到了一個新環境時，我習慣先放下沈甸甸的背包，最多拿個小型相機，便出去走走，一方面熟悉一下周邊的環境，建立當地的方向感，一方面可以去書店或是遊客中心蒐集資料。雖然事前都會先作功課，但總是趕不上當地的變化及最即時的資訊。

在相機拍攝之前，透過雙眼的觀察，然後消化分析，是攝影的第一步。

走在街頭，探索是一種無止盡的遊戲。放下一切的預設立場，從最先接觸的建築風格、當地人物、生活習慣等等一步步地建立起你的影像地圖。此時，這段旅程的風格也可以大抵確認下來。

主題

有一個簡單的原則，什麼是你想要拍攝的，就讓它盡量充滿畫面。除了主題，其他都是配角，配角只要能夠表現當時的情境氛圍就可以了。

風俗活動往往是旅行中不可缺的元素，它可以帶來旅行的獨特性，就像貨架上的糖果，差別就在什麼樣的口味吸引你而已。而拍攝風俗活動題材時，千萬不要干擾到活動的進行，這是一種文化的尊重。

融入當地可以發掘到不同於旅行團的觀點。因此低調是必要的。所以攝影背心我從沒用過，雖然機能不錯，看起來也專業。但是低調就是為了要融入，而不是長槍短砲地掛在身上。除非是在野外，不然最好避免讓對方誤以為你是狗仔隊。

局外人的定位

我經常在攝影的時候，思考自己的人身定位——是以局外人的觀察去行動，還是成為其中的一份子參與事件的對話。但是後者比較難，也要付出更多的時間。

後來
照片的沖洗
以及整理方式

關鍵字：紀錄　歸類　儲存　利用　好照片

去的地方多了，攝影經驗在檢討中不斷累積，底片也不斷地累積，最終演變到不可收拾的地步。想找一張底片的時候，只能憑印象大海撈針或就是任它隨風而去，最終消失在房裡

的某一角。這樣很可惜，好不容易拍出來的心血都沒有好好經營。唯一的方法便是有耐心並且持續有組織地去管理底片。

紀錄

我現在使用的單眼相機──Canon EOS 1V──已經有如數位相機般紀錄數據的功能，這也大幅度地增加了管理相片的效率。相機可以記錄每一次拍攝的時間、光圈、快門、焦距、測光模式和曝光補償的數值等等。我也善用這個功能來檢討拍攝成果，如此可以很快地看出當初拍攝的想法是否成功，或者去比較不同的測光方式及曝光補償數值間的差異性，以便能夠掌握手中機器的性能。

這些數值可以傳輸到個人電腦上並自動為底片編號，我便用這個編號來管理底片。對於沒有數據記錄功能的相機，就自己編號，並且加上簡單的關鍵字，只要知道在哪一捲，就比較好搜尋了。同時我也盡量不去裁剪底片，因為很難讓剪下的底片再歸定位。

數位化歸類

另外一個管理技巧便是關鍵字的設定。這對於管理數位相機所拍攝的圖檔也很有幫助。每張照片經過篩選後，加上關鍵字，再簡單加上拍攝的地點、時間、事件等等資料，對於將來的搜尋很有幫助。很多數位相機附屬的軟體跟圖片管理軟體都有這種功能。

這是傳統底片機器結合數位功能的第一步。只可惜不知道是否還能繼續發展下去。這裡也順便談談我對於底片機與數位機結合的期許……這或許只會出現在我夢中。如果可以將傳統底片細膩的還原表現和數位相機的便利性結合，每次拍照時，仍然以底片曝光為主，同時也在機背後面顯示拍攝的影像預覽，並記錄拍攝的數據，而影像預覽可提供當下攝影結果的參考，看看是否還要再進行修正性的拍照，數位的影像則可以提供建檔管理之用。最終的攝影成果，仍然以底片為主。真希望這不是永遠夢幻機種，而能夠真正實現。

底片儲存分類

建檔後的底片我都放在鞋盒裡，因為尺寸剛好。然後再放入乾燥劑或是放到防潮箱，以避免發霉。市面上有專門的無酸底片收納盒，是最好的選擇。

利用

商業？ 藝術？對於攝影，以前我把它當成興趣之一。但我也認為既然是興趣，如果能夠好好經營，有所成績，更好。所以後來慢慢改變自己的攝影策略。畢竟入門攝影也有很長一段時間了，添購好的器材更是所費不貲，光是就興趣來說，成本太高了。所以我決定以攝影養攝影，當作是一種自我挑戰。

在北京的時候，有一陣子為了與其他網路上的攝影同好分享攝影成果，我將拍攝的正片掃瞄並加上簡單的註解上傳到網路攝影論壇上。之後幾乎每一次的出遊返回，都會這樣自我要求，一方面跟大家討論攝影技巧，另一方面也在網路上無數的攝影作品中，思考並檢討自己的攝影想法。有一次，我在論壇的私人消息中，收到北京一家雜誌社邀請，希望我以旅行和美食的結合為主題，撰寫圖文專欄。我欣然接受，因為一切的資料都已經就緒，我只要在歸檔的作品中，篩選出適當的作品就可以完成任務。就這樣我利用這筆收入，逐步地添購我的二手攝影裝備，使用以前想都沒想過的

Canon L 鏡頭。我與那家雜誌社的合作從2002年開始持續至今，同時也開始有其他平面媒體向我購買攝影作品，這便是我所說的以攝影養攝影。我覺得很有成就感，也不辜負當年老爸投資我第一部相機。

好照片

對我而言，什麼是好照片？

簡單的說，能夠完整地表達自己當初按下快門時的想法，便是一個好作品。想像是攝影者的能力之一，按下快門前，腦中應該已經有了構圖，然後根據光線以及主題來決定光圈快門等數值，此時，這組數值便是讓實景轉換成攝影畫面的關鍵之一。而什麼是曝光正常？這沒有標準答案。有時+1/3的曝光補償跟-1/3的曝光補償呈現出來的感受可能會更好。端看你的攝影意圖。

旅行攝影，我只分兩種角度，一種是記錄性的攝影，一種是帶有創作性質的攝影。而這兩種攝影模式是不斷地在旅途中發生的。

記錄性的攝影一般針對旅途中的人、事、物做故事性的連貫拍攝，我會試圖將它們串連成一個故事，即使是不透過文字或言語，也能讓觀看者感受旅行的「過程」，成為旅途中的參與者。當然這也是我記錄回憶的重要部分。

創作性質的攝影則會在進行拍攝時考量比較多。最大的特徵就是更需要花時間等待，等待光線、等待人物、等待天時地利人和。通常在這類照片中，我也會試著將意圖表現在畫面上以傳達我的個人感受。

攝影是很主觀的，當鏡頭對準某個畫面時，攝影的思想已經形成。凡事都有動機，如果畫面無法感動你，或是不知道為什麼要按下快門，建議你，還是別急著按下快門。

國家圖書館出版品預行編目資料

緩慢。等待。美麗邊境 / 杜政偉文字‧攝影
──初版.──臺北市：大塊文化, 2006〔民95〕
　　面：　　公分. ──（tone；7）
　　　ISBN 986-7059-10-7（平裝）
　1.攝影 – 文集　2.攝影 – 作品集

　　953.7　　　　　　　95005601

LOCUS

LOCUS

LOCUS

LOCUS